JAN TSCHICHOLD

Ausgewählte Aufsätze über Fragen der Gestalt des Buches und der Typographie

책의 형태와 타이포그래피에 관하여

Ausgewählte Aufsätze über Fragen der Gestalt
des Buches und der Typographie

2022년 1월 25일 초판 발행 · 2023년 5월 3일 2쇄 발행 · 지은이 얀 치홀트 · 옮긴이 안진수
펴낸이 안미르, 안마노 · 기획 문지숙 · 편집 최은영 · 디자인 김민영 · 디자인 도움 심규민
영업 이선화 · 커뮤니케이션 김세영 · 제작 세걸음 · 글꼴 AG 최정호체, AG 최정호민부리, Sabon LT

안그라픽스
주소 10881 경기도 파주시 회동길 125-15 · 전화 031.955.7755 · 팩스 031.955.7744
이메일 agbook@ag.co.kr · 웹사이트 www.agbook.co.kr · 등록번호 제2-236 (1975.7.7)

ISBN 979.11.6823.004.0 (03600)

책의 형태와
타이포그래피에
관하여

얀 치홀트 지음

안진수 옮김

안그라픽스

일러두기

1. 이 책『책의 형태와 타이포그래피에 관하여』는 1975년 스위스 바젤의 비르크호이저 출판사
 (Birkhäuser)에서 출간한 독일어 원서 «Ausgewählte Aufsätze über die Fragen der
 Gestalt des Buches und der Typographie»를 우리말로 옮긴 것이다.

2. Jan Tschichold에 가장 가까운 원어 발음은 '얀 치횰트'이지만, 이 책에서는 독자에게 익숙한
 '얀 치홀트'로 표기했다.

3. 원서에서 더 분명히 하고자 하는 내용에 사용된 '기울인꼴'은 우리말 표현에서 방점으로 대신했고
 병기한 원어에는 기울인꼴을 유지했다. 원서에서 책의 제목에 사용된 기울인꼴은
 우리말 제목에 겹낫표를 두르는 것으로 대신했다.

4. 원서에서 사용된 프랑스식 따옴표 '기메(guillemets ‹ ›)'는 우리말 표현에서 작은 따옴표로
 대신했고, 병기한 원어에는 기메를 유지했다.

얀 치홀트 · 7

토기장이 손의 찰흙 · 9

그래픽과 책 디자인 · · · · · · · · · · · · · · · · · · · 15

타이포그래피에 대해 · · · · · · · · · · · · · · · · · · · 19

타이포그래피에서 전통의 의미 · · · · · · · · · · · · · 34

대칭 또는 비대칭 타이포그래피? · · · · · · · · · · · · 45

낱쪽과 글상자의 의도된 비율 · · · · · · · · · · · · · · 49

전통적인 속표지 타이포그래피 · · · · · · · · · · · · 81

인쇄가를 위한 출판가의 조판 규칙 · · · · · · · · · · · 114

펼침면 시안이 어떻게 보여야 할지에 대해 · · · · · · · · 117

좁은조판의 일관성 · · · · · · · · · · · · · · · · · · · 121

문단의 시작을 들여써야 하는 이유 · · · · · · · · · · · 124

책의 본문과 학술잡지에서 기울인꼴,

　　작은대문자 그리고 따옴표의 활용 · · · · · · · · · 130

글줄 사이공간에 대해 · · · · · · · · · · · · · · · · · · 147

주석번호와 각주 · 151

줄임표 · 157

생각줄표 · 160

마지막 외톨이글줄과 첫 외톨이글줄 · · · · · · · · · · · 163

그림을 담은 책의 타이포그래피 · · · · · · · · · · · · 166

인쇄전지기호와 낱쪽묶음의 책등기호 · · · · · · · · · 184

머리띠, 재단면에 입힌 색, 면지 그리고 가름끈 · · · · · · 188

책과 잡지의 책등에는 제목이 있어야 · · · · · · · · · · 196

덧싸개와 띠지 · 199

넓은 판형의 책, 큰 책

 그리고 정사각형 비율의 책에 대해서 · · · · · · · · · · · · · · 204

본문 인쇄용 흰 종이와 색조를 띤 종이 · · · · · · · · · · · · · · 207

책 디자인을 할 때 저지르는 열 가지 기본적인 실수 · · · · · · 214

별책

좋은 타이포그래피의 본질에 대하여 · · · · · · · · · · · · · · · · · · · 2

『책의 형태와 타이포그래피에 관하여』를

 우리말로 옮기고 나서 · 10

주석 · 20

찾아보기 · 35

얀 치홀트

얀 치홀트(JAN TSCHICHOLD)는 라이프치히(Leipzig) 출신으로 1902년 4월 2일 태어났다.

1919년 라이프치히 서적산업그래픽대학(Akademie für Buchgewerbe und Graphik)에 입학했고, 1922년부터 1925년까지 이 학교의 야간반에서 캘리그래피를 가르쳤다.

1925년에는 그의 논고 『기본적인 타이포그래피(*elementare typographie*)』가 라이프치히에서 출판됐는데, 이는 1928년 베를린에서 출판된 『새로운 타이포그래피(*Die neue Typographie*)』와 함께 조판 방식에 근본적인 혁신을 불러왔으며 오늘날까지 그 영향을 미치고 있다.

1926년부터 뮌헨의 독일인쇄인기능학교(Meisterschule für Deutschlands Buchdrucker)에서 조판 양식과 캘리그래피를 가르쳤다. 1933년 치욕스러운 '나치의 뒷조사' 직후, '국가사회주의'를 반대했던 얀 치홀트는 부인과 함께 나치에 의해 예비 검속됐고 교직을 박탈당했다.

결국 그는 망명의 길을 떠나 스위스 바젤(Basel)을 피신처로 삼아 잘 정립된 타이포그래피의 전통주의를 널리 알리며 오늘날 학술적, 고전적 조판 양식을 대표하는 인물이 되었다.

1946년, 얀 치홀트는 세계적인 출판사 펭귄북스(Penguin Books)의 새로운 본문 조판과 표지 디자인 개선을 위해 영국으

로 초빙되었고, 이 복잡하고 어려운 작업을 잘 마무리한 뒤 바젤로 돌아와 어느 국제 제약회사[1]에서 근무했다. 1954년에는 뮌헨그래픽대학(Graphische Akademie München)의 교장으로 선출되었지만 이를 거절했다.

스위스에서 나온 수많은 책 그리고 영국에서 출판된 수백만 부의 책이 그의 손에서 비롯했으며, 그의 가르침과 예시는 유럽과 미국에서 몇 세대에 걸쳐 큰 영향을 미쳤다.

그는 활자체, 활자체의 역사, 타이포그래피, 그리고 중국의 그래픽 등에 관해 50권이 넘는 저서를 여러 언어로 남겼다.

1954년, 타이포그래피를 예술로 발전시킨 그의 공을 기리고자 미국그래픽아트협회(American Institute of Graphic Arts, New York)는 최고상인 금메달을 유럽인으로는 처음 그에게 수여했다. 얀 치홀트는 런던의 더블크라운클럽(Double Crown Club)과 프랑스타이포그래피협회(Société typographique de France)의 명예 회원이며, 1965년 6월 런던의 왕립예술협회(The Royal Society of Arts)에서 명예왕실산업디자이너(Honorary Royal Designer for Industry, Hon. R. D. I) 칭호를 받았다.

1965년 7월 3일, 도시 탄생 800주년을 맞은 라이프치히로부터 유럽의 타이포그래피 분야 최고상인 구텐베르크상을 받았고, 1967년에는 베를린의 독일예술대학(Deutsche Akademie der Künste, Berlin)의 외부 회원으로 임명되었다.

토기장이 손의 찰흙···[2]

완벽한 타이포그래피는 예술이라기보다 지식을 생산하고 널리 전하는 것[3]에 가깝다. 수작업을 능수능란하게 해내는 것은 반드시 필요하지만, 그게 전부는 아니다. 흠잡을 수 없이 정확한 미적 판단력은 조화로운 디자인의 규칙을 똑똑히 아는 것에서부터 비롯하기 때문이다. 부분적일지 몰라도 보통 이런 앎은 타고난 감각에서 비롯한다. 하지만 이 감각도 확실한 판단을 불러일으킬 수 없다면 별 가치가 없다. 이런 감각은 형식적인 판단에 그치지 않고 앎으로 발전되어야 한다. 그러기에 타이포그래피의 대가로 타고난 사람은 없으며, 다만 자신을 스스로 갈고 닦으며 끊임없이 노력할 뿐이다.

우리가 미적 판단력을 좋은 것으로 여기는 한, 이 미적 판단력이 논쟁거리가 될 수 있다는 것은 옳지 않다. 우리는 예술을 진정으로 이해하는 선천적 재능을 지니고 태어나진 않았다. 그림에서 누가, 무엇이 그려졌는지 단순히 알아보는 것과 예술을 진정으로 이해하는 것은 차원이 다르기 때문이다. 마치 전문지식이 없는 사람이 섣불리 로만알파벳의 글자 비율을 판단할 수 없듯이 말이다. 논쟁은 아무런 의미가 없다. 납득시키고 싶으면 남보다 더 잘하면 될 일이다.

완벽한 타이포그래피처럼 좋은 미적 판단력은 개인적인 차원을 넘어서는 것이다. 좋은 미적 판단력은 오늘날 종종 구시대

적인 것으로 잘못 여겨지는데, 이는 이른바 개성을 인정받고자 하는 대중이 객관적 판단의 기준보다 개인의 독특한 형식을 선호하기 때문이다.

타이포그래피의 걸작에서 예술가의 손글씨는 이제 그 설 자리를 잃은 듯하다. 몇몇 이에게 개성 있는 양식이라 칭송받는 손글씨도 사실 보잘것없고 가치도 없으며, 심지어 때때로 혁신을 사칭한 해로운 것일 뿐이다. 산세리프체(Grotesk)든 19세기의 괴이한 활자체[4]든 한 가지의 특정 활자체만 써서 작업한다든지, 정해진 활자체 조합만을 선호한다든지, 겉으로만 대담해 보이는 규칙을 따른다든지, 복잡한 작업에도 하나의 활자 크기만을 고집하는 등 혁신의 탈을 쓴 예는 얼마든지 있다. 개인 취향의 타이포그래피는 수준 미달에다 결점투성이다. 초보자나 어리석은 이가 여기에 매달릴 뿐이다.

흠 없이 완벽한 타이포그래피는 작업물의 모든 부분이 빈틈없이 어울리는 데서 비롯한다. 따라서 어울림이 과연 무엇인지 배우고 가르치는 일을 게을리해서는 안 된다. 어울림은 요소 간의 균형 또는 비례가 얼마나 좋은지에 달렸다. 비례는 모든 곳에 숨어 있다. 즉 여백의 가치, 낱쪽 네 가장자리 여백의 비율, 글줄 사이공간과 낱쪽 가장자리 여백의 비율, 글상자에서 쪽번호의 위치가 얼마나 떨어져 있는지, 활자 사이를 띄어 대문자로 조판한 제목 글줄과 소문자로 밀도 있게 짠 본문 글줄이 주는 느낌, 그리고 낱말 사이공간에 이르기까지 어디에서든 찾아볼 수 있다. 오로지 계속되는 훈련, 자신을 철저히 되돌아보는 비평적 자세, 끊임없는 배움을 통해서만 완벽한 작업을 위한 목적의식

을 기를 수 있다. 하지만 대부분의 사람은 그 수준에 이르지 못한 채 중도에서 스스로 만족해버린다. 정확하고 바른 규칙을 찾고자 하는 이에게는 그리 힘든 일도 아니겠지만, 어떤 조판가에게는 낱말 사이나 대문자 사이를 정성 들여 띄는 일 따위는 이제 모르거나 아예 관심 밖의 일인 듯 보인다.

타이포그래피는 모든 이를 위한 것이기 때문에 어떤 근본적이고 혁명적인 변화가 일어날 여지는 없다. 각 언어의 고유한 모습, 즉 우리에게 익숙한 글의 모습을 망가뜨려 쓸모없게 만들지 않고서는 단 하나의 글자 형태도 우리 마음대로 바꿀 수 없다.

글이 편하게 읽히도록 하는 것은 모든 타이포그래피의 최우선 원칙이다. 글이 얼마나 편하게 읽히는지는 읽기에 숙달한 사람만이 판단할 수 있다. 그저 간단한 안내서나 신문을 읽을 수 있다고 해서 판단할 수 있는 문제가 아니다. 그런 글 또한 보통 그냥 읽을 수 있고 해독할 수 있기 때문이다. 글이 해독된다는 것과 이상적으로 읽힌다는 것은 대립관계에 있다. 글이 이상적으로 읽히는지는 활자체를 올바르게 선택하고 그 활자체에 맞는 방법으로 조판하는 것에 달렸다. 책 인쇄용 활자의 역사에 대해 근본적으로 아는 것은 완벽한 타이포그래피에 필요한 전제조건이다. 여기에 캘리그래피에 대한 실무 지식까지 더해진다면 금상첨화.

대다수 신문의 타이포그래피 수준이 기대에 훨씬 못 미치는 것은 분명하다. 그 형태가 조잡하다 보니 좋은 미적 판단력의 모든 싹을 망치고 성장하지 못하게 방해한다. 많은 이가 생각하기를 귀찮아 한 나머지 책보다 신문을 더 많이 읽는다. 따라서

다른 분야의 타이포그래피 또한 발전이 더딘 것은 그리 놀랄 일이 아니다. 책 타이포그래피도 예외가 아니다. 하물며 조판가 자신이 다른 무엇보다 신문을 더 읽는다면, 좋은 타이포그래피를 위한 미적 판단력에 필요한 지식을 어디에서 어떻게 얻을 수 있겠는가. 마치 좋은 음식을 많이 접하지 못하다 보니 맛을 제대로 비교할 수 없어 그저 그런 음식에 익숙해져 버린 이들처럼, 요즘의 많은 독자는 형편없는 타이포그래피에 익숙해져 버렸다. 책보다는 신문을 더 자주 집어 들고 남는 시간이나 때우기 때문이다. 그보다 더 좋은 타이포그래피를 알지도 못하고, 모르기 때문에 그걸 바라지도 못한다. 조판가가 아닌 다른 이들은 당연히 의견도 내지 못한다. 그들 역시 어떻게 하면 더 좋은 타이포그래피를 만들어낼지에 대해서 할 말이 없기 때문이다.

초보자나 비전문가는 기발한 착상을 너무 중시하는 경향이 있다. 완벽한 타이포그래피는 대체로 여러 가능한 방법 사이에서 어떤 선택을 하는가에서 비롯한다. 이런 선택에는 오랫동안 쌓인 경험이 필요하고, 나아가 올바른 선택을 하는 데는 그 경험에서 우러나오는 느낌이 중요하다. 좋은 타이포그래피는 얄팍하거나 기발하지 않다. 좋은 타이포그래피는 모험과는 정확히 반대 개념이다. 따라서 기발한 착상이 좋은 타이포그래피에 미치는 영향은 미미하거나 아예 없다. 그런 착상은 그저 하나의 작업에 쓰일 정도라 그 가치는 더욱 떨어진다. 좋은 타이포그래피 작품에서는 각 부분이 형태적으로 서로 어우러져야 하고, 그 부분이 빚어내는 관계는 작업이 진행되면서 서서히 드러난다. 오늘날 좋은 타이포그래피는 정말 논리적인 예술이다. 초보자도

쉽사리 알 수 있는 여느 예술 분야의 논리와는 다르다. 하지만 이를테면 지나치게 차이를 둔 활자 크기처럼 아무리 객관적이고 논리적인 근거를 바탕으로 한 선택일지라도, 때에 따라서는 이해하기 쉬운 형태를 얻기 위해 이를 희생해야 할 수도 있다.

인쇄물의 내용이 가치 있고 중요할수록, 그리고 그 내용을 더 오랫동안 지속해야 한다면 타이포그래피는 더 세심하고 더 조화롭고 더 완벽해야 한다. 가차 없이 날카로운 검토 과정을 거쳐야 하는 것은 낱말 사이공간이나 글줄 사이공간만이 아니다. 낱쪽 여백의 균형, 작업에 쓰인 모든 활자 크기, 제목 글줄을 짜서 배치하는 것에 이르기까지 모든 것이 아름답게 어우러져야 하고 더는 손댈 수 없을 만큼 완벽한 인상을 주어야 한다.

이를테면 책 표지처럼 수준 높은 타이포그래피 작업에 필요한 판단은 마치 고도로 발달한 미적 감각이 그러하듯 순수예술[5]과 관련이 깊다. 이런 판단이야말로 수준 높은 회화나 조각에서 볼 수 있는 완벽함에 견줄 수 있는 형태를 만들어내기 때문이다. 수준 높은 타이포그래피 작업은 이런 회화나 조각보다 오히려 더한 존중을 받아야 한다. 타이포그래퍼는 글이라는 재료, 즉 마음대로 바꾸지 못하게 주어진 재료로 다른 예술가보다 훨씬 더한 제약을 두고 일하기 때문이다. 오직 최고 수준의 타이포그래퍼만이 잠자고 있던 물질 상태의 활자에 진정한 활력을 불러일으킬 수 있다.

흠 없이 완전한 타이포그래피를 이루기란 분명 모든 예술 분야를 통틀어 가장 까다롭다. 생기도 없고 연관성도 없이 그저 주어진 부분으로 활력 있는 완전체를 만들어내야 한다. 돌로 빚

어낸 조각품만이 완벽한 타이포그래피의 까다로운 수준과 견줄 만하다. 완벽한 타이포그래피는 대부분 사람에게 미적으로 특별한 매력을 주진 못하는데, 마치 수준 높은 음악이 그렇듯 쉽게 접근할 수 없기 때문이다. 잘해야 고맙게 받아들여질 뿐이다. 분명한 자아의식과 함께 자신의 이름을 내세우지 않고, 뛰어난 작품에도 특별한 찬사를 기대치 않으며, 비록 몇몇 되지 않지만 특별한 눈을 가진 사람을 위해 헌신하는 것, 바로 이것이야말로 타이포그래퍼가 보내는 끝없이 긴 연마의 시간에 대한 유일한 보답이다.

1948년 말, 영국에서

그래픽과 책 디자인[6]

책 디자이너의 작업은 그래픽 디자이너의 그것과는 근본적으로 다르다. 그래픽 디자이너가 '자신의 스타일'을 드러내야 한다는 요구에 떠밀려 새로운 표현 방법을 끊임없이 좇는다면, 책 디자이너는 주어진 글을 충실하고 섬세히 다루는 봉사자가 되어야 하며, 그 형태가 글의 내용을 압도하지도, 그렇다고 무작정 따르지도 않는 적절한 표현 방법을 찾아내야 한다. 그래픽 디자이너의 작업은 일상의 요구를 충족해야 하지만, 그 결과물은 수집품이 아닌 이상 긴 생명력을 유지하기 힘들다. 그에 반해 책은 시간을 넘어 지속한다. 스스로 무언가를 이루고 나타내는 것이 그래픽 디자이너의 목표라면, 자신을 드러내지 않고 내려놓는 것이야말로 깨어 있는 책 디자이너의 책임과 의무에서 비롯한 사명이다. 따라서 책 디자인 분야는 '이 시대의 표현을 각인시킬 무엇'이나 어떤 '새로운 것'을 만들겠다고 나서는 이들을 위한 곳이 아니다. 엄밀히 말하면 책을 위한 타이포그래피에서 새로운 것이란 없다. 지난 몇 세기에 걸쳐 완벽한 책을 만드는 방법과 규칙이 생겨났고, 더 나아갈 수 없을 만한 수준으로 발전을 거듭해왔다. 사실, 이 방법과 규칙은 지난 몇백 년에 걸쳐 계속 잊혀왔기 때문에 그저 새로이 찾아내 오늘날 다시 적용하기만 하면 되는 것이다. 완벽함, 즉 타이포그래피의 표현을 책의 내용에 완벽하게 맞추는 것이야말로 진정한 책 디자인의 목적이다.

새로운 것, 깜짝 놀랄 만한 것을 만드는 것은 상업 광고 그래픽이 추구하는 길이다.

책 타이포그래피는 무엇을 선전하면 안 된다. 책 타이포그래피에 광고 그래픽의 요소를 적용하면 주어진 글을 그래픽 디자이너의 무지한 방식으로 잘못 다루게 된다. 그래픽 디자이너는 이런 일을 봉사자의 자세로, 즉 자신을 드러내지 않으면서 해내지 못한다. 하지만 그렇다고 해서 책 디자이너의 작업이 무색무취해야 하거나 그 표현이 벌거벗은 듯 맹숭맹숭해야 한다는 뜻은 아니다. 아무 인쇄소에서 나온 익명의 책이 항상 볼품없다는 말도 결코 아니다. 지난 25년간, 아름답고 균형 잡힌 인쇄 활자체의 수는 런던 모노타입 주식회사(Monotype Corporation)의 대표적인 타이포그래퍼였던 스탠리 모리슨(STANLEY MORISON, 1889–1967)의 업적에 힘입어 놀랄 만큼 불어났다. 글의 내용에 가능한 한 완벽히 들어맞는 활자체의 선택을 통해, 글줄 사이와 낱말 사이가 잘 띄어져 흠 없이 아름답고 이상적으로 읽히는 낱쪽과 그에 어울리도록 절묘하게 분배된 가장자리 여백의 디자인을 통해, 제목을 이상적으로 나타낼 수 있도록 신중하게 고른 활자 크기를 통해, 그리고 본문 타이포그래피와 멋지고 아름답게 어울리는 속제목[7]의 디자인을 통해 책 디자이너는 우리가 귀중한 문학 작품을 즐기는 데 크게 이바지할 수 있다. 하지만 최신 유행의 활자체, 이를테면 산세리프체나 항상 나쁘다고는 할 수 없어도 책에 쓰기엔 부담스러운 독일 예술가들이 만든 활자체를 쓰면 그 책을 한낱 유행 상품으로 전락시키는 것과 같다. 짧은 시간에 가볍게 읽을 만할 인쇄물을 만들 요량이

라면 몰라도, 어떤 의미 있는 책이라면 이런 식의 디자인은 적절하지 않다. 책이 품은 의미가 크면 클수록 책 디자이너는 자신을 드러내지 않아야 하고, 자신의 '스타일', 즉 다른 누구도 아닌 바로 자신이 이 책을 디자인했다는 투의 태도를 보여서는 안 된다. 새로운 건축이나 새로운 예술을 내용으로 하는 책의 경우, 그 타이포그래피 양식이 책의 내용에서부터 파생할 수 있다는 데에는 반론의 여지가 없지만, 이는 아주 드문 예외에 속한다. 예를 들어 스위스의 예술가 파울 클레(PAUL KLEE, 1879–1940)에 관한 어떤 책에서는 평범한 산세리프체가 사용됐는데, 나에게는 이 선택이 옳지 않아 보인다. 활자체에서 느껴지는 빈약함이 이 화가의 섬세함을 깎아내리기 때문이다. 나아가 철학자나 고전 시인의 작품에 이렇듯 겉보기에만 현대적인 활자체를 쓴다면 이는 논할 가치조차 없다. 책 디자이너는 자신의 개성을 결코 드러내지 않아야 한다. 책 디자이너는 무엇보다 문학 작품에 대해 분명한 견해를 가져야 하며, 때때로 그 수준에 대해서도 정확한 평가를 내릴 수 있어야 한다. 문학적 관심 없이 오로지 시각적 관점만 내세우는 책 디자이너는 쓸모가 없다. 이런 디자이너는 자신의 예술 작업에 마땅히 있어야 할 문학 작품에 대한 존중이 녹아 있지 않다는 사실을 쉽게 알아채지 못하기 때문이다.

따라서 진정한 책 디자인에는 오로지 이와 같은 섬세함, 그리고 오늘날 거의 무시되고 있는 올바른 미적 판단력이 중요하다. 다른 모든 완벽함이 그렇듯, 책 디자이너가 추구하는 완벽함도 조금은 단조롭고 지루해 보이기 쉽다. 그리고 섬세하지 못한 이들은 이 지루함과 완벽함을 자칫 혼동할 수도 있다. 따라서 유

독 눈에 띄는 참신함만을 좇는 시대에는 이런 완벽함이 널리 알려질 기회가 전혀 없다. 이런 세밀한 차이점을 포착할 수 있는 지적 능력을 갖춘 자만이 정말 훌륭하게 만들어진 책을 알아볼 수 있는 반면, 대다수 사람은 이런 비할 바 없이 뛰어난 책의 수준을 그저 무덤덤하게 받아들이고 만다. 정말 훌륭한 책은 외형적으로 새로운 것을 추구하는 것이 아닌, 그저 완벽하기만 하면 된다.

덧싸개 하나만으로도 그 책에 대한 형태적 상상을 불러일으킬 수 있다. 덧싸개를 책과 그 본문 타이포그래피에 맞춰서 디자인하는 것은 틀리지 않다. 하지만 일단 덧싸개는 책을 위한 작은 포스터와 같아서 사람의 첫 시선을 끌어야 하고, 디자인할 때도 책 타이포그래피에 맞지 않을 수도 있는 많은 것이 허용된다. 유감스럽게도 오늘날 화려한 덧싸개에 가려서 정작 책의 겉옷이라 할 수 있는 양장표지는 너무 소홀하게 넘겨지고 있다. 아마도 이 때문에 많은 사람이 책을 덧싸개에 고이 싼 채 책장에 모셔놓는 나쁜 습관을 버리지 못하고 있다. 표지가 별 볼품이 없거나 아에 눈 뜨고 못 봐줄 수준이라면 이해하겠지만, 덧싸개가 있어야 할 곳은 책장이 아니라 쓰레기통이어야 한다. 마치 빈 담뱃갑을 거기에 버리듯 말이다.

책임감 있는 책 디자이너가 다른 무엇보다 중요하게 여겨야 할 의무는 바로 책을 통해 자신을 드러내기를 포기하는 일이다. 책 디자이너는 글을 지배하는 주인이 아니라 글을 존중해 받들어 사용해야 할 봉사자다.

타이포그래피에 대해

타이포그래피는 아무리 시답잖아 보일지라도 절대 당연히 또는 우연히 만들어지지 않는다. 아름답게 조판된 인쇄 작품은 언제나 오랜 경험에서 우러나오는 산물이며, 때때로 이들은 그 자체로 고도의 예술적 성과물이기까지 하다. 하지만 타이포그래피 예술은 순수예술 작품보다 훨씬 다른 차원에 있다. 몇몇에만 국한되지 않고 누구의 비평에도 열려 있을뿐더러, 이런 비평이 다른 분야에 비해 무게감이 더하기 때문이다. 아무도 읽을 수 없는 타이포그래피는 쓸모가 없다. 어떤 글이 정말 쉽고 편하게 읽히는지 판단하는 것은 글의 가독성(Lesbarkeit)과 활자의 판독성(Leserlichkeit)에 대해 오랫동안 고민해온 사람에게도 쉽지 않다. 보통 수준의 독자는 인쇄된 활자가 작다든지 눈에 거슬릴 때만 불만의 목소리를 높이는데, 사실 이는 그 글이 이미 어느 정도는 읽기 힘들다는 신호와 같다.

　모든 타이포그래피는 글자로 이루어진다. 이는 같은 활자 크기로 조판한 긴 글이 되기도 하고 각기 다른 활자 크기로 조판한 글줄의 배열이 되기도 하는데, 이런 글줄은 심지어 서로 대비된 형태를 이루기도 한다. 좋은 타이포그래피는 책의 글줄 하나, 신문의 글줄 하나를 짜는 데서부터 시작하며, 이는 절대 하찮게 보아 넘길 작업이 아니다. 똑같은 크기의 똑같은 활자체를 사용하더라도 쉽고 편하게 읽히는 글줄이 나오는가 하면, 읽기에 형

편없이 어려운 글줄이 나올 수도 있다. 낱말 사이를 너무 떼우거나 좁혀서 짠 글은 거의 모든 활자체를 망쳐놓는다.

하지만 글이 잘 읽히는지 아닌지에 우선으로 큰 영향을 미치는 요소는 다름 아닌 각 활자 자체의 형태다. 활자체의 형태에 대해 자세히 생각해보는 사람은 그리 많지 않다. 수많은 활자체 중에서 어떤 목적에 꼭 들어맞는 하나를 고르기란 보통 사람에게는 거의 불가능한 일이다. 그저 입맛에 맞는지 따지는 것만이 중요한 게 절대 아니다.

인쇄된 글은 배움의 정도, 나이의 많고 적음을 떠나 모두에게 똑같이 다가온다. 글을 읽을 수 있는 사람이면 누구나 다른 무엇보다 깰 수 없는 약속을 맺는다. 즉 글자 모양을 망가뜨려 쓸모없게 할 의도가 아니라면, 글자 고유의 특징 단 하나도 마음대로 바꿀 수 없다는 점이다. 수없이 읽어 눈에 익은 낱말의 형태가 낯설게 변할수록 읽는 데 방해받는 정도 또한 심해진다. 우리는 무의식중에 익숙한 형태를 원하기 때문이다. 그 외의 다른 모든 요소는 눈에 낯설뿐더러 글을 읽는 데 걸림돌이 된다. 따라서 여러 세대에 걸쳐 자리 잡은 글자의 기본 형태가 덜 변할수록 쉽게 읽힌다고 추론할 수 있다. 물론 획의 길이나 끝맺음 모양을 다듬는다든지, 획 굵기 대비의 강약을 살짝 조절하는 등의 작은 변형은 있을 수 있다. 하지만 이렇게 잠재적인 변형이 글자의 기본 형태가 가진 약속된 테두리를 벗어나지는 않는다.

새롭고 다른 수많은 활자체를 실험해온 지난 50년 세월의 말미에 우리가 비로소 깨달은 점은 바로 최고의 활자체는 (그 자모나 자모 틀이 오늘날까지 전해오는 한) 고전 활자체 그 자

체나 나중에 그 원형대로 만들어진 활자체 또는 완전히 새롭다
고 해도 그런 고전 활자체의 틀에서 크게 벗어나지 않는다는 것
이다. 비록 늦게나마 값비싼 대가를 치러 알게 됐지만, 이는 정
말 귀중한 교훈이다. 활자체의 가장 중요한 미덕은 두드러지지
않게 하는 것이다. 정말 좋은 타이포그래피는 10년, 50년, 아니
100년이 지나도 한결같이 읽혀야 하며, 결코 읽는 이를 내치는
법이 없어야 한다. 하지만 지난 반세기 동안 나온 모든 책이 이
렇다고 할 수는 없다. 상당수의 책은 역사적 맥락을 아는 사람만
이 이해할 수 있다. 혁신하고자 했던 노력도(20세기로 넘어올
무렵에는 혁신의 필요성이 많이 대두됐지만) 번번이 그 목표에
서 훨씬 어긋나버렸다.

오늘날 돌아보면, 그때 사람들은 특히 이전과 다른 무언가
를 원한 듯하다. 새로운 활자체라 하면 대개 눈길을 끌고 한눈에
알아볼 수 있는 개성을 지녀야 했다. 특별할 것 없던 광고물이나
전단 등에는 이런 활자체의 개성이 도움이 됐다. 하지만 제1차
세계대전 이전에 나온 새로운 활자체 대부분이 만들어낸 이런
거품은 오래전에 사그라들었고, 그중 몇몇 활자체만 아직 활용
할 수 있을 뿐이다.

1924년경 타이포그래피의 모습은 여러 다른 개성을 좇는
흐름으로 파괴된 상태였고 갖가지 범람하는 활자체 아래 신음
하고 있었다. 조판 기계는 사용하는 활자체의 수를 제한하는 데
도움이 되기 때문에 요즘에야 긍정적 영향을 미치고 있지만, 그
때는 이런 기계를 찾아보기 힘들었다. 그 결과 당시의 거의 모
든 인쇄물은 손조판으로 만들어졌다. 물론 다른 활자체도 있긴

했지만, 이들이 항상 1880년경의 활자체보다 나은 것도 아니었을뿐더러, 그마저도 가뭄에 콩 나듯 했다. 활자체를 생각 없이 섞어 쓰는 짓도 마치 들판이 순식간에 자란 잡초로 뒤덮이듯 만연했다. 정확하고 잘 정리된 타이포그래피를 널리 알린 선구자로는 그 누구보다 독일의 인쇄가이자 타이포그래퍼 카를 에른스트 포에셸(Carl Ernst Poeschel, 1874–1944)을 들 수 있는데, 그는 다른 이보다 앞선 시대에 타이포그래피의 원칙과 질서를 세우고자 노력했고, 오늘날 기준으로는 조잡해 보일 수도 있는 활자체로도 훌륭한 작업물을 남겼다. 뒤를 이어 오스트리아의 인쇄가이자 출판가 야코프 헤그너(Jakob Hegner, 1882–1962)는 꼼꼼하게 선별한 고전 활자체로 오늘날까지 그 가치가 빛나는 아름다운 책을 인쇄했다.

1925년에는 이른바 새로운 타이포그래피(Neue Typographie)가 등장했다. 새로운 타이포그래피는 빈틈없는 명료함을 추구했고, 글줄을 글상자의 가운데에 맞춰 배열하는 가운데맞춤 타이포그래피에서 단호히 등을 돌렸다. 바로 여기서 새로운 타이포그래피는 두 가지 논리적 오류를 범한다. 우선 새로운 타이포그래피는 당시 어지럽고 불분명했던 타이포그래피 대다수의 형태 문제를 활자체 하나의 잘못으로 돌려버렸으며, 세리프가 없는 산세리프체를 이에 대한 해결책으로, 나아가 우리 시대의 활자체로 믿는 실수를 범했다. 그리고 '가운데 축'을 마치 구속을 위한 도구인 양 간주하고 비대칭(Asymmetrie)을 거기에서 벗어날 탈출구로 여겼다. 물론 가운데맞춤 타이포그래피가 어처구니없이 잘못 사용되기는 했지만 말이다. 조판에 사용되

는 세리프체와 프락투어체(Fraktur)의 수를 엄격하게 줄이고, 필요한 곳에는 이를 대신할 가장 좋은 형태의 활자체를 골라서 정확하고 꼼꼼하게 작업하는 것만으로도 타이포그래피의 이미지를 크게 개선하기에는 그때나 지금이나 충분할 것이다. 산세리프체는 겉보기에만 가장 단순한 활자체다. 산세리프체는 어린이가 읽기에는 무리하게 단순화된 형태이고, 어른에게는 세리프체보다 읽기 쉽지 않다. 물론 여기서 세리프체란 절대 장식적인 세리프를 단 활자체를 말하는 것이 아니다. 비대칭 타이포그래피도 대칭 타이포그래피보다 결코 더 낮지 않다.[8] 그저 다를 뿐이다. 둘 다 좋은 타이포그래피가 될 수 있다.

새로운 타이포그래피는 그 흔적을 수없이 많은, 하지만 무조건 더 낮다고는 할 수 없는 산세리프체에 남겼고, 이는 세월이 어느 정도 지나고 나서야 영국, 이탈리아 그리고 미국으로 점차 흘러들었다. 마치 한때 독일 타이포그래피가 그랬듯 영국 타이포그래피의 전반적 수준은 거의 수술이 필요할 지경이었는데, 이는 요즘도 마찬가지다. 그런데도 새로운 타이포그래피는 영국에서 거의 잘 받아들여지지 않았고, 그 가치도 제대로 인정받지 못했다. 이탈리아, 특히 미국에서는 재능 있고 상상력 풍부한 추종자를 얻었다. 독일의 새로운 타이포그래피는 1933년 그 명맥이 끊기는데, 그렇지 않았더라도 자연스럽게 더 빨리 사라졌을 것이다.

당시 주조소는 새로운 산세리프체를 수많이 쏟아냈고 얼마동안은 그 외 다른 활자체를 찾아보기란 힘들었다. 이 기간에 일부 신선하고 유익하기까지 했던 실험적 타이포그래피의 발걸음

이 아예 멈추었던 것은 아니다. 하지만 이런 발걸음이 단번에 큰 도약을 이룬 예는 거의 없었고, 타이포그래피를 본바탕부터 뜯어 고쳐간다는 것이 5, 6년 만에 될 일도 아니었다. 중국에 이런 말도 있지 않은가. '끊임없는 노력이 최고의 상품을 만든다'고.

그 무렵 산세리프체의 홍수 사이에서 유행에 휩쓸리지 않은 활자체도 나왔는데, 그중 몇몇은 더욱 오랫동안 쓰일 수 있도록 만들어졌다. 손조판용을 보자면 독일의 화가이자 타이포그래퍼 에밀 루돌프 바이스(EMIL RUDOLF WEISS, 1875–1942)의 활자체가 1930년대 타이포그래피에 가장 값진 기여를 했다고 할 수 있을 것이다. 다양한 방식의 기계조판용 활자체 중에는 발바움 안티크바(Walbaum-Antiqua)나 발바움 프락투어(Walbaum-Fraktur)처럼 아직 남아 있는 고전 활자체의 자모를 기반으로 만든 것과 옛 활자체를 본떠 새로 만든 몇몇 활자체, 즉 옛 인쇄물을 바탕으로 어느 정도 정확하고 충실하게 새로 만든 활자체가 그 가치를 유지하고 있다. 오늘날은 지금까지 전해진 고전 활자체의 원본 수준에 최소한 아주 가깝게 만들어진 것만이 진정으로 좋은 활자체라고 여겨진다.

이런 대표적인 고전 활자체나 이를 활용해 만든 요즘의 활자체 중에서도 합리적이고 가능한 한 선택의 폭을 좁혀야 한다. 오늘날의 활자체 중 다수는 옛 활자체의 보기 흉한 변종일 뿐이다. 이런 결함투성이 사이에서 좋은 형태를 선별해내려면 높은 수준으로 훈련된 눈이 필요하며, 오직 이전 시대의 훌륭한 인쇄 활자체를 끊임없이 연구해야만 이런 수준의 판단력에 이를 수 있다.

좋은 인쇄 활자체는 품격 있고 조화로운 도안에서 비롯해

야 하고, 읽는 이의 눈에 편안하게 들어와야 한다. 덧붙여 이들 활자체는 특별히 눈에 띄지 않아야 한다. 굵은 획과 가는 획은 최적의 비율로 조화를 이루어야 한다. 디센더를 짧게 줄이지 말고, 두 활자 사이의 일반적인 공간, 즉 활자의 양옆에 주어진 공간을 지나치게 좁히면 안 된다. 활자의 마무리 작업을 할 때 사이공간을 너무 좁히면 많은 새로운 활자체뿐 아니라, 이제는 사라진 좋은 활자체를 복각한 것도 망쳐버린다.

모든 인쇄소는 고전 세리프체(비록 정확한 표현은 아니지만 대개 메디에발[9]이라 일컬어지는 활자체 종류) 중 최소한 한 가지의 대표 활자체와 그에 속한 기울인꼴[10]을 갖춰야 하는데, 6포인트 이상의 모든 활자 크기, 즉 9포인트, 14포인트를 포함해서 72포인트에 이르는 크기를 구비해야 한다. 나아가서 최소 36포인트까지 모든 크기를 갖춘 좋은 프락투어체 하나도 보유해야 한다. 후기에 만들어진 형태의 모던 세리프체[11](예를 들어 보도니Bodoni)를 과도기 세리프체[12](예를 들어 바스커빌 Baskerville)보다 먼저 갖출 필요는 없을 것 같다. 하지만 발바움 안티크바에 대해서만은 이의가 있을 수 없는 것이, 그 절제미 덕분에 이 활자체가 보도니를 넘어서는 수준에 이르렀기 때문이다. 좋은 슬랩 세리프체(Slab Serif)와 산세리프체 하나씩도 필요하지만, 이미 가지고 있는 기본 활자체와 조합을 생각해서 선택해야 하고 어울리지 않게 섞어 쓰는 일을 피해야 한다.

완성된 작업물이 훌륭하게 보이고 쾌적하게 읽히기 위한 전제조건은 바로 글줄 하나하나를 바르게 짜는 것이다. 낱말 사이를 필요 이상으로 넓게 짠 글은 아직도 거의 모든 나라에서 일

반적이지만, 이는 사실 19세기의 낡은 유산이다. 당시에는 획이 가늘고 끝이 뾰족해서 너무 밝아 보이는 활자체를 사용했고, 이런 글의 낱말 사이공간으로는 반각이 필요했다.[13] 하지만 획이 더 굵고 힘찬 오늘날의 활자체 낱말 사이를 이렇게 넓게 짜면 글줄의 짜임새가 떨어진다. 낱말 사이를 3분의 1각이나 그보다 좀 더 좁게 짜는 것은 책뿐 아니라 다른 인쇄물에도 반드시 지켜야 할 원칙이어야 한다.[14] 문장이 남다르게 긴 경우가 아니고서야 마침표 다음에 들어가는 낱말 사이공간을 더 넓힐 필요는 없다.

☞　　문단의 첫 글줄은 반드시 들여서 짜야 한다. 유독 독일에서만 들여쓰기를 하지 않은 글이 거의 규칙처럼 되어버렸다. 하지만 이는 사라져야 할 나쁜 습관이다. 들여쓰기는 원칙적으로 전각 하나만큼 하는데, 이는 문단을 구분 짓는 유일하고 확실한 방법이다. 우리 눈이 문단의 마지막 글줄 끝에 남겨진 좁은 공간을 문단의 끝으로 인식하기에는 굼뜨기 때문이다. 하지만 이 좁은 공간마저도 들여쓰기를 하지 않은 글에서 다음 문단과 구분하기 위해 억지로 욱여넣는 경우가 잦다. 그렇게 해야 문단의 마지막 글줄을 짧게 만들 수 있기 때문이다. 하지만 글상자의 왼쪽 면을 들쭉날쭉하지 않고 매끄럽게 만드는 일이 글을 분명하고 편하게 읽도록 조판하는 일보다 결코 더 중요할 수 없다.[15] 따라서 들여짜지 않은 글은 잘못된 것으로 버려야 한다.

　　프락투어체로 짠 글에서 강조할 때는 활자 사이를 조금씩 띄는 것이 보통이다.[16] 이전에는 활자 사이를 띄는 대신 슈바바허체(Schwabacher)를 쓰거나 조금 더 큰 크기의 프락투어체를 썼다. 여기에서 잘못된 영향을 받아 세리프체로 짠 글에서도 강

조할 부분에 기울인꼴이 아닌 활자 사이를 띄는 조판가들이 더러 있다. 이런 강조 방법은 더는 옳지 않다. 세리프체로 된 본문에서 강조할 때는 기울인꼴을 써야 한다. 작은대문자(Kapitäl-chen)[17]를 써서 강조하는 방법도 있는데, 이는 프락투어체로 된 글에서는 불가능한 방법이다. 작은대문자는 독일어권에서 유독 널리 쓰이는 반굵은꼴(Halbfette)보다 좋은 선택이다. 하지만 작은대문자는 유감스럽게도 활자체에 포함되지 않은 경우가 대부분이라, 이를 사용해야 할 때는 대신에 한 치수 작은 대문자를 써서 눈가림하는 번거로움을 감수해야 한다. 따라서 작은대문자를 널리 사용하도록 장려해서 중요한 손조판용 활자체는 물론이고, 무엇보다 최고의 기계조판용 활자체에도 이를 계속 포함해 나가기를 간절히 바란다.

소문자의 활자 사이를 어떤 경우에도 절대 띄지 않음은 최상위의 철칙이어야 한다. 유일한 예외를 들자면 프락투어체로 짠 본문이다. 그 외 다른 경우에 활자 사이를 띄면 가독성에 나쁜 영향을 끼치며 조화로운 낱말 이미지를 해친다. 책 제목이나 분량이 적은 일상 인쇄물의 소문자 활자 사이를 이토록 자주 띄는 것은 독일 고전시대(Deutscher Klassiker), 즉 결코 타이포그래피의 황금기라고는 말할 수 없는 시대의 조판에서 비롯한다. 프락투어체로 짠 글에서는 어쩔 수 없지만, 세리프체와 기울인꼴로 짠 글에서 소문자의 활자 사이를 띄는 것은 눈꼴 사납고 쓸데없는 짓이다. 게다가 소문자의 활자 사이를 띈 글은 그냥 짠 글보다 두 배의 비용이 든다.[18]

이와 다른 경우는 세리프체 대문자로 조판한 것이다. 세리

프체 대문자는 반드시, 어떤 경우에도 활자 사이를 띄어야 하는 데 그 정도는 최소한 6분의 1각은 되어야 한다. 하지만 대문자 사이는 활자 내외부의 시각적 공간에 따라 서로 다르게 조절해야 하므로 이 6분의 1각은 일반적인 기준치 정도로 이해하도록 한다. 활자 사이를 띄어 조판한 대문자 글줄의 낱말 사이공간이 소문자 글줄의 낱말 사이공간보다 넓어야 함은 두말할 나위 없다. 그런데도 소문자 글줄에 쓰인 낱말 사이공간을 대문자 글줄에 넣어 상대적으로 좁게 만들거나, 아니면 반대로 공간을 너무 넓히는 경우도 잦다. 이 공간은 보통 소문자 낱말 사이보다는 분명히 넓어야 하지만, 그렇다고 과하게 넓힐 필요는 없다.

우리가 타이포그래피의 양식이라 부를 수 있는 것은 무엇보다 우리 삶의 형태와 작업 환경이 어떤지에 따라 결정된다. 예를 들어 19세기에 등장했던 화려하고 사치스러운 액자 틀을 지금 와서 만들어낼 수는 없다. 그러기엔 너무 많은 비용이 든다. 아마 그렇게 만들어낼 수 있는 사람도 없을 것이다. 우리에게 주어진 많지 않은 시간을 고려해서 쉽게 갈 수 있는 길을 찾아야 한다. 너무 번거로운 것이 오늘날에는 거의 맞지 않는다.

단순함이란 작품이 훌륭함을 나타내는 품격 있는 표시와 같으며, 이는 오늘날 특히 더 그렇다. 만약 어느 거장이 작업하는 광경을 어깨너머로 볼 기회가 있다면 그 일이 얼마나 쉽고 빨리 해결되는지에 확실히 놀랄 것이다. 거장은 자기 일에 별 노력도 들이지 않는 것처럼 보인다. 이리저리 끙끙대며 씨름하는 쪽은 수습생이다.

조판가가 다루어야 하는 활자체에 대해 내가 이토록 수차

례에 걸쳐 말하는 이유가 있다. 이들 활자체 없이는, 그리고 왜 지금 이 활자체를 사용하는지를 모르고는 깨끗하고 단정한 작업물이 나올 수 없기 때문이다. 사용 가능한 모든 활자체 사이에서 이리저리 헤매는 일은 쓸데없는 시간 낭비이며, 그 작업물에 대한 대가도 비싸다. 디자인 단계와 이를 실행에 옮기는 작업이 여러 사람의 손을 거치는 경우도 마찬가지다. 레이아웃 스케치만 하고 조판을 할 수 없는 사람에게서는 타이포그래피 작업에 쓸 만한 초안을 기대하기 어렵다. 초안 작업과 조판하는 것 모두 빠르고 능숙하게 해야 한다. 디자이너가 인쇄소에서 일한다면 갖춰진 활자체가 어떤 특성을 가지고 어떻게 사용되어야 하는지 항상 꿰뚫고 있어야 하며, 어떤 활자체가 조판이 쉬운지 또는 어려운지를 알고 있어야 한다. 레이아웃 초안이 실수 없이 완벽해야만 눈앞의 최종 인쇄물도 디자이너가 의도한 것과 정확히 일치할 것이다. 초안 작업에 서툴고 활자가 주는 독특하면서도 진주처럼 고귀한 흑백의 느낌을 전혀 알지 못하는, 그래서 타이포그래피의 여러 수단을 잘 활용할 수 없는 초보자는 항상 예기치 못한 일에 놀라거나 결과물에 실망한다. 좋은 초안이라 해서 항상 깨끗해야 한다든지 초보자도 알아볼 수 있게 만들어야 하는 것은 아니다. 하지만 좋은 초안은 이를 바탕으로 해서 평균 수준의 조판가도 별 어려움 없이 빨리 작업할 수 있어야 한다. 숙련된 거장은 필요하다면 초안 없이도 조판을 할 수 있다. 하지만 그도 나중에 나올지도 모르는 낱말 하나의 실수라도 피하고자 원칙적으로 조판에 앞서 초안 작업을 할 것이다. 거장은 가벼운 수고라도 쓸데없이 낭비하지 않는다.

초안이나 조판 단계에서, 혹은 두 단계 모두 평소보다 더한 수고를 해야 하는 작업도 있다. 하지만 이런 경우는 어쩌다 한 번씩 있게 마련이라 그냥 받아들여야 한다. 설사 초안 작업을 맡은 디자이너의 시급이 조판가의 시급보다 높다 하더라도, 정교한 스케치 세 장에 드는 비용이 세 개의 조판 작업에 드는 비용보다는 저렴할 것이다.

초안 작업은 무엇보다 타이포그래피 정신에서 비롯해야 하며, 석판화나 드로잉 등 다른 그래픽 디자인 분야의 기술이 주는 효과를 지향한다든지, 또는 이를 넘어서는 것을 기대해선 안 된다. 타이포그래피는 이들과 다른 독립적인 예술이다. 잘 알려진 활자보기집 두 권이 있는데, 둘 다 진정한 타이포그래피 예술의 걸작으로 꼽힌다. 그중 하나는 적어도 그 이름이 꽤 널리 알려졌다. 1818년 파르마(Parma)에서 만들어진 지암바티스타 보도니 (GIAMBATTISTA BODONI, 1740 – 1813)의 『마누알레 티포그라피코(*Manuale Tipografico*)』가 그것이다. 이보다 기술적으로나 예술적으로 더 놀라우면서도 거의 잘 알려지지 않은 작품이 있으니, 바로 1862년 파리에서 인쇄가이자 타이포그래퍼인 샤를 데리예(CHARLES DERRIEY, 1808 – 1877)가 만든 『스페시멘 알붐(*Spécimen-Album*)』이다. 수백 가지 찬란한 색깔, 수많은 활자체와 수천 가지 형태의 문양을 다채롭게 인쇄한 것인데, 진정으로 높은 수준의 미적 감각과 더불어, 그 수많은 색깔의 형태를 한 치의 흐트러짐 없이 꼭 맞춰 인쇄하는, 그야말로 넘어설 수 없는 수준의 정밀함을 보여준다. 하지만 조판가가 아무리 그 수준에 경탄을 금치 못한다 해도 사실 이는 타이포그래피 작품이

아니다. 타이포그래피를 통해 석판화의 효과를 그럴싸하게 흉내 낸 것에 불과하며, 언뜻 보면 그저 석판화에 대한 타이포그래피의 승리로 보일 뿐이다. 이런 잘못된 효과에 영향받은 다른 예도 있다. 아직도 우리의 활자체 모음에서 찾아볼 수 있는, 획이 아주 세밀한 영국의 스크립트체(Script)다. 이들 활자체는 석판화의 효과를 그럴듯하게 모방하고 있는데, 바로 이 때문에 책의 본문용으로는 적합하지 않다. 좋은 활자체는 기본에 충실하다. 너무 가는 획으로 된 활자체나 필기체처럼 글자가 이어지는 활자체는 타이포그래피의 본질과 맞지 않는다.

좋은 타이포그래피 작품은 이해하기 쉬운 구조를 나타낸다. 글줄을 낱쪽의 가운데에 맞추는 것은 좋은 타이포그래피를 위한 특별한, 나아가 가장 중요한 정돈 방법이다. 이 방법은 오늘날에도 예전과 다름없이 현대적이다. 손으로 글씨를 써나갈 때 또는 타자기로 글을 쓸 때 제목을 선뜻 가운데로 하지 않는 이유는 가운데 위치를 정확하게 잡기 힘들기 때문이다. 글줄의 가운데맞춤 방식은 오직 타이포그래피에서만 의미가 있다. 서로 다른 활자 크기로 된 여러 글줄을 가운데로 맞춰 배열하는 것은 타이포그래피에서 가장 간단하면서도 가장 좋은 방법이다. 다른 활자 크기 때문에 들쭉날쭉한 글줄 간격을 활판 위에서 바로 쉽고 빠르게 조절할 수 있기 때문이다. 대부분의 비결은 바로 글줄 사이공간에 숨어 있다. 세로로 된 글줄은 읽기에 어려울 뿐만 아니라 기술적으로도 허점이 많은데, 활판 위에서 글줄을 자유롭게 옮겨 배치하기 쉽지 않기 때문이다. 대각선으로 놓인 글줄은 타이포그래피 배열 체계를 역행하는 것으로 더 말할 것이 없다.

물론 어떨 때는 석고로 형태를 떠서 작업할 수도 있겠지만, 이걸 두고 타이포그래피라고 말할 수는 없다.

좋은 타이포그래피는 시간과 방법에서 경제적이어야 한다. 어떤 조판가가 표지 이외의 부분에 단 하나의 활자 크기와 그 기울인꼴만 사용해서 일반적인 책을 조판할 수 있다면, 그는 스스로 해야 할 일을 잘 이해하고 있는 것이다. 반면, 적은 분량의 일상 인쇄물이나 간단한 제목 낱쪽 하나 때문에 활자 서랍 세 개를 뒤적거려려야 하는 조판가에게는 아직 배워야 할 것이 많다. 하지만 편지 양식을 하나의 활자 크기로 조판해낼 수 있다고 해서 무슨 현자의 돌을 얻은 것인 양 여겨서는 안 된다. 이런 조판가는 자신이 조판할 때의 편리함을 읽는 이의 편안함과 혼동하며, 글이 중요한 부분과 그보다 덜 중요한 부분으로 이루어져 있다는 사실을 간과한다.

우리가 하는 일, 그리고 그 일을 어떻게 할지는 오로지 분명한 필요성에 기인해야 한다. 이 필요성을 분별하지 못하거나 느끼지 못한다면 뭔가 잘못된 것이다. 분명한 필요성 없이 입맛에 따라 이리저리 시도해보는 것은 언뜻 재미있게 보일 수 있어도, 그 결과가 지속하는 경우는 거의 없다. 조판가는 매일 다른 재주 넘기에 허덕이는 광대가 아니라 대가(大家)가 되어야 한다.

대칭이니 비대칭이니 하는 논쟁은 쓸모가 없다. 둘 다 나름의 영역이 있고 각각 특유의 쓰임새가 있다. 하지만 비대칭 타이포그래피가 더 최근의 것이라는 이유로 덮어놓고 오늘날에 더 맞는다든지, 심지어 전적으로 더 낫다고 믿지는 말아야 한다. 비대칭 타이포그래피는 아무리 낙관해도 결코 대칭보다 더 간단

한 조판 방법이 아니다. 그리고 흔히 말하듯 대칭 타이포그래피가 한물간 것처럼 얼굴을 찡그리는 사람은 성숙하지 못함을 보여주는 것과 같다. 비대칭 타이포그래피를 목록이나 카탈로그에 사용하면 내용을 질서 있게 잘 정돈해서 보여줄 수 있지만, 책에 사용하면 읽는 흐름을 해친다. 비대칭 타이포그래피로 만든 편지 양식은 대칭으로 만든 것보다 더 나을 수 있지만, 비대칭으로 만든 작은 광고물이 한 지면에 옹기종기 모여 있는 광경은 끔찍하다. 타이포그래피에서는 양식의 새롭고 낡은 여부가 아니라 무엇이 좋은 타이포그래피인지만이 중요하다.

뒤이은 장은 필자가 1964년 10월 9일 라이프치히 그래픽서적예술대학(Hochschule für Graphik und Buchkunst)의 200주년 기념 축제에서 강의한 내용이다.

타이포그래피에서 전통의 의미

수많은 건축물과 일상용품은 오늘날을 대변하는 뚜렷한 증거물이다. 변화된 건축 방법은 건축물을, 새로운 재료와 생산 방식은 거의 모든 상품의 형태를 완전히 뒤바꿔놓았다. 이 바닥에서 전통은 더는 제 목소리를 내지 못한다. 지난 몇십 년 동안 짧은 전통을 제외한다면 요즘 건축물이나 일상용품은 더는 전통과 관계가 없다.

하지만 책과 여러 인쇄물의 구성 요소와 형태는 비록 수백만 부가 출판된다 해도 분명 과거라는 뿌리에서 비롯한 것이다. 활자의 형태는 개개인이 쌓은 교양과 과거라는 시간 사이를 단단하게 연결한다. 설사 우리가 그걸 알아채지 못한다 해도 말이다. 오늘날의 활자체는 르네상스 시대에 힘입었다는 사실, 그리고 그 가운데 많은 활자체가 실제 르네상스 시대의 것이란 사실은 잘 알려지지 않았거나 중요하게 여겨지지 않는다. 사람들은 활자체를 그저 주어진 것으로, 아니면 일상의 소통을 위한 기호로 받아들인다.

모든 타이포그래피는 전통(Tradition)과 규약(Konvention)을 전제로 한다. 트라디치오(Traditio)는 라틴어 트라도(trado)에서 비롯한 것으로 넘겨줌, 전달함, 계승, 가르침 등을 뜻한다. 규약이라는 말은 모이다, 축적되다는 뜻의 콘베니오(convenio)에서 왔으며, 오랜 세월에 걸친 합의를 나타낸다. 내

가 이 글에서 언급하는 '규약'과 그에서 파생된 '관습적(kon-ventionell)'이란 말은 이렇듯 원어에서 비롯한 맥락에서 사용하는 것이지 절대 부정적인 의도로 쓰는 것이 아니다.

우리 시대의 활자 형태는 옛 손글씨나 비문 글씨와 마찬가지로 오랜 시간에 걸쳐 천천히 맺어진 규약이며, 수많은 논쟁을 통해 나온 합의를 반영한다. 르네상스 이후에는 유럽 여러 나라에서 자국어 표기를 위한 흑자체(gebrochene Nationalschriften)가 생겨났고, 이는 라틴어 기반의 언어 표기에 의무적으로 쓰이던 고전 세리프체(Antiqua)와 대립적으로 쓰이게 된다.[19] 희망컨대, 프락투어체에 대한 최종 평가가 아직 이루어지지 않았기를 바란다. 이 경우를 제외하고 본다면, 르네상스 시대의 고전 세리프체 소문자는 수백 년에 걸쳐 우리 시대의 활자체로 자리매김하고 있다. 그 뒤를 따른 것이라 해봐야 그저 활자체의 형태를 시대 유행에 맞게 고친 것인데, 그중 일부는 고귀한 본래의 형태를 보기 흉하게 왜곡한 것으로 발전과는 거리가 멀다. 1530년경 파리에서 만들어진 클로드 가라몽(CLAUDE GARAMOND, 대략 1480–1561)의 활자체 자모는 그 분명함과 가독성, 아름다움에서 넘어설 수 없는 경지의 것이다. 가라몽의 자모가 등장한 때는 바로 사물로서의 유럽의 책이 중세의 답답함을 벗어던지고 새로운 형태, 즉 종이를 접고 실로 엮어 모양을 낸 책등과 책의 몸통인 속장보다 살짝 크게 만들어져서 재단된 책의 가장자리를 잘 보호해주는 양장표지가 둘린, 날씬한 비율의 똑바른 네모꼴로 된 책의 형태를 입은 시기였다. 이는 지금까지도 가히 최고의 형태라 할 수 있다.

지난 150여 년에 걸쳐 책의 형태는 여러 방식으로 변질해 왔다. 먼저 인쇄에 사용된 활자체는 획이 가늘고 그 끝이 날카로워졌으며, 임의로 폭을 넓게 만든 판형은 손에 들었을 때의 편안한 느낌을 앗아갔다. 나중에는 종이 표면을 지나칠 만큼 매끄럽게 가공한 나머지 섬유질 구조가 손상될 정도였고, 책을 보존하는 것도 어려워졌다. 결국 영국의 디자이너이자 문학가 윌리엄 모리스(WILLIAM MORRIS, 1834–1896)와 그 추종자들의 혁명 시도가 이어졌고, 마지막으로 지금은 대부분 잊혔지만 금세기 첫 30년 동안 독일의 활자체 예술가들이 만든 새로운 활자체가 등장했다.

　역사가와 애호가를 매료시키기도 했고, 간간이 당시 상황에서 유효하거나 의미 있는 것을 선보이기도 했던 이런 실험적 시도가 행해졌던 이유는 단 하나였다. 이미 있던 것에 만족하지 못했기 때문이다. 새롭거나 다른 무언가를 의도적으로 만들어내려는 시도는 무엇보다 이 불만족을 통해 정당화된다. 우리 주위에 널리 존재하는 것에서 얻는 즐거움이 줄었기 때문에 의심에 찬 생각, 즉 다른 것이 더 나을 수도 있겠다는 생각에 사로잡히게 된다. 마음에 들진 않는데, 그 이유는 정확히 모른 채 그저 있던 것과는 다른 뭔가를 만들고 싶어 한다. 유행을 좇는 형태에 관한 생각, 열등감 그리고 새로운 기술이 주는 가능성 등도 어느 정도 영향을 미치긴 하지만, 이전 세대의 환경에 맞서는 애송이들의 저항만큼 효과적이진 않다. 이 형태에 맞선 저항에는 심지어 거의 항상 확실한 이유가 있다. 완전무결한 것이란 드물기 때문이다. 하지만 사람이 어느 정도 직업교육을 받지 않고 타이포

그래피 기본 규칙의 발전 과정을 철저하게 공부하지 않는 한, 이런 저항은 그리 생산적이지 않을뿐더러 저항에서 비롯된 성과 또한 불확실하다. 철저한 교육과 연구만이 건설적인 비평을 위한 수단, 즉 지식을 제공해주기 때문이다.

인쇄 예술에서는 무엇보다 누구나 매일 대하는 인쇄물을 중요하게 본다. 즉 그림책을 우선으로 입문서, 교과서, 소설책, 신문 그리고 일상적인 광고물 등이 그것이다. 그중 아주 일부의 형태가 그나마 겨우 성에 찰 뿐이다. 좋은 어린이 그림책이나 훌륭하게 조판된 소설책을 생산하는 데 드는 비용이 지극히 평범한 책보다 많이 드는 것도 아닌데 말이다. 이토록 홍수처럼 쏟아지는 책에 뭔가가 잘못됐다는 건 정말이지 명백하다. 하지만 분별력 없는 이들은 무작정 뭔가 다른 것이 모든 경우에서 더 낫다고 믿어버린다. 이런 모순의 이유를 체계적으로 연구해보지도 않고 분석을 위한 충분한 준비도 하지 않은 채 말이다. 게다가 작업 현장에는 매번 지극히 평범한 방법을 무슨 궁극의 지혜인 양 내놓는 사람들이 항상 있다. 요즘 그런 방법이라면 산세리프체로 글줄을 시처럼 짜는 일일 것이다.[20] 그것도 아마 단 하나의 활자 크기로 말이다.

이처럼 결함투성이의 책과 인쇄물이 난무하는 진정한 원인은 바로 전통(Tradition)의 결여 또는 철저한 무시 그리고 오만함에서 비롯해 규약(Konvention)을 업신여기는 데 있다. 우리가 어떤 글을 쾌적하게 읽을 수 있음은 바로 일상적인 읽기 습관에 대한 존중 덕분이다. 읽을 수 있음은 규약과 더불어 그 규약을 잘 이해하고 유의해서 지키는 것이 전제조건이다. 이 규약

을 포기하는 이는 글을 읽기 어렵게 만들 위험이 있다. 글의 모습이 오늘날 우리에게 익숙하지 않은 책, 예컨대 비할 바 없이 멋들어진 중세의 인쇄물은 읽는 이가 그 아무리 라틴어에 능통하다 해도 요즘의 책보다 읽기 힘들다. 가벨스베르거 속기문자(Gabelsberger-Stenographie)[21]로 된 책이 오늘날 아무 쓸모가 없는 이유도 낱말 하나 이상을 읽어낼 수 없기 때문이다. 평범하고 익숙한 모양의 글자와 그 철자법은 까다롭지 않고 쉬운, 다시 말해 쓸 만한 타이포그래피를 위한 필수 불가결의 조건이다. 이를 소홀히 보아 넘기는 것은 독자에게 죄를 짓는 것과 같다.

　이 진실은 우리에게 먼저 글자의 형태를 되돌아보게 한다. 문자의 역사를 들여다보면 수많은 다른 형태의 알파벳을 열거할 수 있다. 대부분은 고전 세리프체나 르네상스 시대의 소문자와 같이 오랜 기간에 걸쳐 빚어진 우리 활자체의 최종 형태를 모체로 하면서도 아주 다른 수준의 형태를 가졌다. 외형적 아름다움이란 그저 하나의 판단 기준일 뿐, 가장 중요한 것이라고 보긴 어렵다. 필수적인 글자의 리듬 외에도 무엇보다 글자의 분명하고 뚜렷한 형태, 그리고 각 글자의 비슷함과 다름 사이의 세밀하고 정확한 관계, 즉 알파벳 전체에 걸쳐 비슷한 느낌을 유지하면서도 각 글자의 다름을 아울러서 완벽히 읽을 수 있도록 하는 것이 중요하다. 이미 언급했듯, 우리가 쓰는 활자의 완성된 형태는 위대한 활자 조각가 가라몽의 작품이다. 이를 모방한 수많은 활자체를 제쳐둔다면, 개러몬드는 지난 250년에 걸쳐 유럽의 유일한 세리프체였다. 이 시기의 책은 당시 사람들이 그랬듯 지금 우리도 편하게 읽을 수 있고, 심지어 오늘날 접할 수 있는 여러

책보다 오히려 더 쉽게 읽힌다. 비록 당시의 모든 책이 세심하게 조판되지는 않았겠지만, 바로 이것이야말로 오늘날의 까다로운 전문가가 바라는 수준이다. 하지만 거친 종이와 조악한 인쇄는 요즘의 이런 결점이 드러나지 못하게 덮어버렸다. 좋은 조판이란 낱말 사이를 좁게 짠 글이다. 낱말 사이를 넓힌 글은 읽기 어렵다. 글자 사이의 구멍 같은 공간이 글줄의 밀도를 해치고, 나아가 글에 담긴 생각을 잡아내기 어렵게 만들기 때문이다. 일정한 글줄 사이공간을 유지하는 것은 요즘의 기계조판에서 더는 어려운 일이 아니다. 조판가가 활자체와 낱말 사이공간을 어떻게 바르게 활용해야 하는지는 1770년 이전에 인쇄된 책 하나하나가 잘 가르쳐주고 있다. 당시에는 정성껏 만들어진 책의 '고급 한정판'이란 개념이 생소했다. 인쇄된 책의 수준이 전체적으로 높았기 때문이다. 요즘 형편없는 책을 찾기란 식은 죽 먹기와 같지만(사실 찾을 것도 없이 그냥 집으면 된다), 1770년 이전에 인쇄된 책에서 조악한 것을 발견하기란 하늘의 별 따기다.

합리적이고 바람직한 판형의 비율은 병적으로 뭔가 다른 것만을 찾는 몇몇 이의 욕심 때문에 희생되고 말았다. 마치 다른 귀중한 것이 그렇게 사라져갔듯 말이다. 이는 바로 무방비 상태의 독자들이 겪는 불편함으로 이어진다. 옛날 한때, 아름답고 읽기 편했던 2:3이나 1:$\sqrt{3}$ 그리고 황금비율의 판형을 벗어난 예를 찾기 드물 때도 있었다. 1550년부터 1770년 사이에 인쇄된 수많은 책은 이 판형 중 하나를 반 밀리미터의 오차도 없이 정확히 따른다.

이를 경험하고 알기 위해선 옛 책을 철저히 연구해야 한다. 하지만 이렇게 하는 사람은 정말이지 유감스럽게도 없다. 이런

연구가 측정할 수 없을 만큼의 가치를 주는데도 말이다. 옛 책 하나하나를 해부하듯 조사하고, 가치 있는 책을 상설전이나 순회전을 통해 소개함으로써 이런 연구를 지원하는 일은 타이포그래피 교육기관과 고서를 소장한 도서관이 가장 서둘러 실행해야 할 과제다. 그저 단순한 호기심에 이끌려 몇몇 아름다운 펼침면이나, 심지어 제목만을 겉핥기식으로 훑어보는 것에 만족해선 안 된다. 이런 책은 직접 손에 들고 책장 하나하나를 넘기며 그 연결성과 타이포그래피의 구조를 철저히 분석해야 한다. 설사 책의 내용이 별로 중요치 않아서 요즘에는 큰 의미가 없더라도 아주 요긴한 자료로 활용할 수 있다. 우리 모두는 눈을 달고 태어났지만, 이 눈이 아름다움에 눈뜨는 데는 오래, 우리가 생각하는 것보다 훨씬 더 오래 걸린다. 여기에 도움이 될 만한 전문가를 찾기도 쉽지 않다. 일반적인 교육이 매우 부족한데, 심지어는 가르치는 이들에게도 마찬가지다.

1930년 즈음에 한 예술 교육가가 타이포그래퍼라면 지난 2,000년 동안의 문자 역사에 통달해야 한다고 열변을 토한 적이 있다. 당시의 요구 사항은 오늘날보다 훨씬 절제된 것이었다. 우리가 이런 주장에 귀를 닫는 것은 마치 미개한 상태로 후퇴하는 것과 같다. 스스로 무엇을 하고 있는지 깨닫지 못하는 사람은 그저 울리는 징이나 요란한 꽹과리와 다를 바 없다.

옛 책 중에는 오늘날 서적 예술의 작품이랍시고 종종 내놓는 상식에 맞지 않는 판형 또한 찾아볼 수 없다. 물론 큰 판형도 존재했지만, 거기엔 항상 정당한 이유가 있었다. 즉 큰 판형은 어울리지 않게 겉만 화려하게 꾸민다든지 돈만 벌 요량이 아닌, 타

당한 필요성 때문에 만든 것이다. 물론 당시에도 오늘날 호화장정의 공포물과 닮은 두툼한 오락 서적 등 정독에 어울리지 않는 큰 책이 왕족을 위해 이따금 만들어지곤 했으나, 이는 아주 드문 예외에 속했다. 옛 책의 합리적인 판형은 본받을 가치가 있다.

책 인쇄의 실질적인 전성기라 할 수 있는 르네상스와 바로크 시대의 책들을 면밀하게 관찰하면 책의 합리적인 구성에 대해 배울 수 있다. 이런 책은 오늘날 웬만한 안내 책자보다 더 읽기 쉬운 경우가 많은데, 당시에는 드물었던, 매 문단의 시작을 전각으로 들여짜서 문단의 구조를 명확히 한 고르고 훌륭한 조판을 확인할 수 있다. 우연히 발견된 이 들여쓰기는 원래 문단의 구조를 분명하게 보여주는 유일한 방법이었다. 들여쓰기는 이렇듯 지난 수백 년을 거쳐 지금까지 사용되고 있지만, 오늘날 어떤 조판가는 들여쓰기가 구시대적이라 맹신한 나머지, 문단 시작을 밋밋하게 만들어버렸다. 이건 그냥 잘못된 일이다. 글상자의 왼쪽 가장자리에 있어야 할, 문단의 구조를 알아볼 수 있게 해줄 필수적인 구분법을 망쳐버렸기 때문이다. 전각너비의 들여쓰기 ☜ 는 타이포그래피 역사에서 얻은 귀중한 유산 중 하나다.

나아가 장의 시작을 머리글자(Initiale)[22] 로 조판한 글도 볼 수 있다. 어떤 것은 장식적이기도 하지만, 우선 머리글자는 중요한 시작점을 알려주는 놓칠 수 없는 요소다. 오늘날은 머리글자에 대해 부정적인 의견이 많지만, 최소한 장식하지 않고 크게 키운 대문자의 형태는 다시 받아들여야 한다. 만약 머리글자를 쓰지 않고 장의 시작을 어느 정도 분명하게 하려는 목적을 이루지 못했다면, 대신 첫 낱말을 대문자와 작은대문자의 조합으로 조

판할 수도 있다.[23] 이때, 이 첫 줄은 들여쓰기하지 않는 것이 최선인데, 장의 제목이 가운데맞춤으로 되어 있을 때 그 밑의 첫 글줄을 들여쓰는 것이 무의미하기 때문이다. 장에서 중요한 핵심 단락을 특별히 표시하기 위해 그 단락 전후에 각각 빈 글줄을 넣어 띄는 것만으로는 충분하지 않다. 핵심 단락의 마지막 글줄이 낱쪽의 마지막 줄에 오는 경우가 얼마나 많은지 아는가. 이런 이유로 새로운 핵심 단락의 첫 글줄은 들여쓰기 없이 그냥 시작하되, 첫 낱말은 대문자와 작은대문자의 조합으로 짜야 한다. 그 첫 글줄 위의 빈 글줄 가운데에 별표 하나 정도를 넣으면 더 좋다.

오늘날과는 다르게 르네상스 시대에는 제목을 크게 조판하는 것을 망설이지 않았다. 적당한 크기로 된 당시의 제목은 대문자가 아니라 소문자로 짠 경우가 잦았는데, 본보기로 삼을 만한 조판 방법이다. 요즘 사람들은 주요 제목 글줄의 활자 크기를 정할 때 뭔가 실수하진 않을까 하는 걱정 때문인지 너무 소심하다. 하지만 이 제목 글줄 활자가 너무 크면 그 밑에 위치하는 요즘의 조그만 출판사 인장과 좋은 균형을 이룰 수가 없다.

르네상스 시대의 책은 우리에게 중요한 것을 하나하나 일깨워준다. 이를테면 본문의 강조할 부분이나 머리말 등에 합리적으로 쓰인 기울인꼴, 작은대문자의 올바른 사용법과 조판 방법, 차례 항목에서 첫 줄 다음에 연속된 글줄을 들여쓰는 것 외에도 셀 수 없이 많다.

마지막으로 낱쪽에 항상 믿음직스럽게 자리 잡은 글상자에 대해 언급하고자 한다. 이 당시 책의 낱쪽과 글상자의 관계는 결코 시대에 뒤떨어지지 않을 뿐만 아니라, 그보다 더 낮게 만들

수도 없다. 심사숙고해서 완성한 책을 손에 쥐었을 때의 편안함 그리고 자연스러운 종이 색조와 잘 어우러지는 인쇄 색깔 등은 높이 칭찬해 마땅하다.

글을 가운데에 맞춰 조판하는 옛 방법[24]은 르네상스 시대의 배열 원칙과 밀접한 관계가 있지만, 시대를 초월한 유효한 방법이다. 이렇게 하면 큰 제목, 중간제목은 가운데맞춤으로 조판한 글에 맞게 가운데에 두고, 마지막 작은제목은 글상자의 왼쪽 면에 맞출 수 있다. 이런 이유로 가운데맞춤은 다른 조판 방법, 즉 가운데맞춤을 떠나 제목을 오로지 더 굵은 꼴을 써서 구분할 수밖에 없는 다른 조판 방법[25]보다 더 분명하고, 표현 방법도 더 풍부하며 더 넓게 활용할 수 있다.

옛 책의 타이포그래피는 우리가 앞으로도 활용할 수 있는 정말 가치 있는 유산이다. 유럽에서 내려오는 책의 형태를 근본적으로 바꾸려는 시도는 정말이지 뻔뻔하고 무의미할 것이다. 전각 들여쓰기처럼 지난 몇백 년의 세월을 통해 올바르고 유용하다고 증명된 것 중, 과연 무엇이 이른바 '실험적인 타이포그래피'에 밀려 사라질 수 있겠는가. 이보다 이론의 여지없이 확실하게 더 나은 방법이 있다면 의미를 찾을 수 있겠지만 말이다. 실질적이고 참된 실험은 연구의 밑거름이 되고 진실한 것을 찾아 증명으로 이끌기는 하지만, 그 자체로 예술이 되진 않는다. 혼자만의 힘으로 처음부터 만들어가야 한다고 생각하기 때문에 밑빠진 독에 물 붓는 식으로 열정만 낭비하고 만다. 밑바닥부터 차근차근 배워나가는 대신에 말이다. 배우고 연구하려 들지 않는 자는 장인의 반열에 도달하기 어렵다. 전통에 대한 존중은 절대

역사에만 기대서 모든 것을 이해하려 드는 역사주의가 아니다. 모든 역사주의는 죽었다. 하지만 최고의 옛 활자체 자모는 앞으로도 살아남을 것이다. 그중 두세 개는 다시 빛을 볼 날을 기다리고 있다.

타이포그래피는 예술이자 동시에 지식을 생산하고 담는 그릇이다. 한 학생이 다른 누군가가 실수투성이로 써놓은 것을 그대로 받아 적는다면 원래 배워야 할 것을 놓치게 됨은 물론이고 가치 있는 지식을 생산해낼 수 없다. 타이포그래피는 기술과 밀접한 관계에 있지만, 기술 하나에만 기대서 예술을 만들어낼 수는 없다.

내가 여기서 말하는 전통은 그저 지난 세대의 업적에 기초하는 것이 아니다. 흔히 같은 것을 뜻하긴 해도 말이다. 우리는 르네상스와 바로크 시대 책의 위대한 전통을 뿌리부터 연구해서 다시 생기를 불어넣어야 한다. 허점투성이의 책을 바로잡으려는 방법적 연구는 모두 이를 잣대 삼아 올바른 방향을 찾아야 한다. 이와 다른 목적의 연구는 최소한 연구자 스스로에게는 매력적이고 이야깃거리가 될 수 있을지 모른다. 하지만 오랫동안 지속하는 전통은 이런 헛된 연구가 아니라, 오로지 진정한 걸작의 유산을 이어나가는 것에서 자라나는 것이다.

라이프치히의 타이포그래피여, 활기롭고 번영하길!
Ars typographica Lipsiensis vivat et floreat!

대칭 또는
비대칭 타이포그래피?

이런 형태의 질문에는 우선 개념에 대한 설명이 필요하다. 대칭 (Symmetrie)이란 말은 타이포그래피 구조에 대한 논의에서 쓰면 안 된다. 이는 어느 반쪽이 다른 반쪽의 거울상과 같은 것을 말하기 때문이다. 대칭이란 말은 원래 일반적으로 균등함을 뜻했지만, 오랜 시간에 걸쳐 앞서 설명한 뜻으로 좁아졌다. 철저하게 대칭인 사물이 흉하게 보일 이유는 전혀 없지만, 이런 것이 실제로 아름다운 경우도 드물다. 한쪽 문에는 진짜 열쇠 구멍이, 다른 한쪽에는 쓸모없는 가짜 열쇠 구멍이 있는 옛날 옷장을 생각해보자. 오로지 대칭을 이루기 위해 존재하는 이런 가짜 열쇠 구멍도 없으면 허전하게 여겼을 법할 때가 있었다.

제목 또는 어느 한 글줄을 낱쪽 가운데로 맞췄을 때, 그 왼쪽 반이 다른 오른편의 거울상이 아니므로 그 전체 모양은 엄밀한 의미에서 대칭이 절대 아니다. 따라서 대칭 타이포그래피란 있을 수 없고 그렇게 말해서도 안 된다. 글줄이 가운데 맞춰졌다면 가운데맞춤 타이포그래피라 불러야 한다. 덧붙이자면 가운데 축(Mittelachse)도 없으므로 가운데 축 타이포그래피도 없다. 가운데 축이란 동어반복이다. 축은 항상 회전하는 대상의 중심에 있다. 설사 회전하는 대상이 원래 비대칭이라도 말이다.

만약 글상자 주위에 테두리를 두른다면 그 자체는 원칙적

으로 대칭이지만, 이는 어디까지나 추가요소로, 이 글에서 다룰 필요가 없다.

신체의 형태, 동물, 식물의 씨앗, 알 등 수많은 자연 형태는 적어도 겉으로 보면 대칭이다. 아니면 어떤 것은 자연스럽게 서 있는 나무처럼 보편적인 대칭으로 자란다. 두 눈과 두 팔을 가진 사람의 대칭된 형태는 대칭 구조의 책과 가운데로 맞춘 제목의 형태에서 동질성을 찾는다. 르네상스 시대 건축물의 대칭성도 이와 같은 맥락이다. 대칭 배열은 단순히 어떤 양식의 특징이나 특정 사회제도를 나타내는 것이 아니다. 대칭 배열은 말하자면 자연스럽게 자란 형태, 즉 모든 시대의 다양한 사회질서에 보편적으로 존재해온 형태를 말한다. 동시에 이는 인간이 뭔가 가운데로의 배열을 추구해왔다는 사실을 보여주기도 한다.

그러면 이렇게 많은 대칭 또는 대칭인 듯한 형태가 우리 눈에 좋아 보이는 이유는 무엇일까?

엄격한 규칙성을 띤 로코코 시대의 공원은 엄청난 과장과 단조로움 때문에 공허하다. 하지만 이 공원에 한두 사람이 거닐고 있다면 그림은 달라진다. 즉 공원의 기하학적인 엄격함과 살아 있는 존재의 자의적 움직임이 대비를 이루어 전체에 즐거움을 불어넣는다.

사람의 신체는 언뜻 대칭처럼 보이지만 얼굴만 하더라도 결코 대칭이 아니며, 심지어 양쪽이 꽤 다를 때도 있다. 이 다름은 적어도 표정이나 감정을 풍부하게 하고 때때로 아름다움의 본질적 근원이 된다. 조약돌은 굴러갈 듯한 동글거림으로 우리를 즐겁게 한다. 표현하는 것 그리고 산다는 것은 곧 움직임을

뜻한다. 움직임 없는 대칭은 긴장감이 없으며 우리를 차갑고 무관심하게 만든다.

바로크 시대의 화려한 액자 틀이나 대칭으로 풍성하게 장식된 여느 액자 틀이 아름답게 보이는 이유는 아마도 장식의 역동성이 일반적인 액자의 딱딱한 정형을 깨뜨리기 때문일 것이다.

실제로 완벽한 대칭을 깨뜨리는 요소는 아름다움을 위해 꼭 필요하다. 완전하지 않은 대칭은 흠잡을 수 없이 완벽한 대칭보다 훨씬 더 아름답다. 예술에서도 인간의 나체는 꼿꼿하게 똑바로 선 자세가 아니라 항상 대칭에서 벗어난 자세를 취한다. 대칭을 깨뜨리는 이런 요소는 꼭 필요하다.

이렇듯 언뜻 대칭처럼 보이는 책 제목도 아름다우며 특별한 인상을 남긴다. 이는 우리가 잠재적으로 인식하는 불균형, 즉 완전히 비대칭인 낱말 이미지와 글줄을 '대칭' 구조로 묶어낸 덕분이다. 바로 자유로운 대칭 구조이다. 그와 반대로 정적인 대칭 구조로 된 A H M T V 같은 활자는 역동적으로 된 타이포그래피에 편안하고 안정된 느낌을 불어넣는다.

이를테면 잡지 타이포그래피에 대칭인 듯 보이는 구조와 역동적 구조를 바꿔가며 쓰면 신선해 보일 수도 있다. 하지만 이 작업에도 원숙함에서 우러난 확신이 필요하다. 예술 작품에 쉽게 다다르는 왕도가 없듯이 말이다. 가장 최근의 일상적인 광고 인쇄물을 살펴보면, 원래 자연스러운 가운데맞춤 타이포그래피를 남발하다 보니 오히려 거만해 보이는 느낌을 준다. 이렇게 하면 인쇄물 본래의 목적에 맞지 않고 그 결과물도 한낱 유행에 그칠 뿐이다.

타이포그래피는 지배하는 것이 아니라 도와서 이롭게 하는 것이다. 올바른 타이포그래피는 인쇄물이 목적에 맞는지에 따라 결정된다. 따라서 책과 각 장의 제목을 가운데로 맞추되, 그에 속한 단락의 소제목을 왼쪽에 배치하는 것이 절대 논리정연하지 않은 것이 아니다. 오히려 이런 예가 더 자주 소개되고 있다.

이렇듯 가운데로 맞춰 대칭으로 보이는 타이포그래피와 가운데로 맞추지 않은 타이포그래피는 본질적으로 결코 대립하지 않는다. 다만 상황에 맞게 주로 가운데로, 아니면 주로 역동적으로 배열하기 위해 여러 노력을 다해야 할 뿐이다. 조금씩 다른 변형을 포함한 이런 배열 방법은 작업물의 목적에 따라 결정되며, 이는 올바를 수도 또는 알맞지 않을 수도 있다. 그저 모든 종류의 결과물이 아름답기만을 바랄 뿐이다.

낱쪽과 글상자의 의도된 비율

잘 만들어진 책의 비율을 지배하는 절대적 요인은 두 가지, 즉 손과 눈이다. 건강한 눈은 책으로부터 항상 두 뼘 정도의 거리를 두며, 모든 사람은 이와 같은 방식으로 책을 든다.

책의 크기는 쓰임새에 따라 결정되고, 이는 어른의 평균적인 신체와 손 크기에 관련이 있다. 어린이를 위한 책을 폴리오(Folio)[26] 크기로 만들면 안 되는 이유는 아이들이 들고 읽기엔 버겁기 때문이다. 책은 손에 들기 더할 나위 없이 좋거나 최소한 충분한 크기여야 한다. 책상을 덮을 만한 크기의 책은 이치에 맞지 않으며, 우표 크기의 책 또한 장난과 같다. 너무 무거운 책도 환영할 수가 없다. 나이가 들면 누군가의 도움 없이는 책을 옮겨 놓지도 못할 것이다. 거인에게는 훨씬 큰 책과 신문이 필요하겠지만, 난쟁이에게는 우리에게 일상적인 책도 오히려 클 것이다.

책은 크게 두 종류로 나뉜다. 찬찬히 연구할 목적으로 책상 위에 펼쳐놓고 보는 책이 있는가 하면, 의자에 편히 앉거나 소파에 기대서 또는 기차 안에서 읽기 위한 책이 있다. 연구를 위한 책은 독서대에 비스듬히 올려놓아야겠지만, 이렇게까지 할 사람은 그리 많지 않을 것이다. 책을 읽기 위해서 몸을 숙이는 자세는 일상적으로 평평한 책상 위에서 글씨를 쓰는 자세 못지않게 건강에 좋지 않다. 중세 필경사들은 앞으로 비스듬히 기울어진 책상에서 글을 썼는데, 그 기울기가 얼마나 심한지 오늘날 책

49

상이라 부르지도 못할 정도다(때로는 65도까지 기울었다). 양 피지는 책상을 가로지르는 팽팽한 줄로 고정되어 조금씩 위로 밀어 올릴 수 있었고 글씨를 쓰는 기준선은 항상 눈높이에서 수 평을 이루고 있어서, 필경사는 양피지 앞에 수직에 가깝게 똑바로 앉았다. 세기가 바뀌면서 성직자나 관리는 좁고 높은 책상 앞에 서서 쓰기도 했다. 이는 읽고 쓰기에 건강하고 합리적인 자세지만, 유감스럽지만 요즘에도 이렇게 하는 경우는 드물다.

하지만 어떤 자세로 읽어야 할지는 연구 목적으로 책상에 놓고 읽는 책의 크기나 펼침면의 넓이와 상관이 없다. 이런 책은 큰 옥타브(Großoktav)[27]와 큰 콰르트(Großquart)[28] 크기에 이르며, 이보다 더 큰 것은 예외로 한다. 연구 목적이나 책상에 올려놓고 읽을 책은 자유롭게 손에 들고 읽지는 못한다.

부담 없이 손에 들고 읽기에 좋은 책은 옥타브[29] 크기나 그와 비슷한 판형이다. 잘 찾아보기 힘들지만 옥타브보다 더 작은 책, 특히 책의 폭이 좁은 것은 읽기에 더할 나위 없이 좋다.[30] 이런 책은 몇 시간이고 부담 없이 손에 들고 읽을 수 있다.

책상 위 독서대에 올려놓는 책은 예배 시간에 낭독용으로만 쓰인다. 책의 글자와 읽는 사람의 눈 사이는 한 팔 정도의 거리가 좋다. 보통의 책은 반 팔 정도 거리로 충분하다. 이 글에서 다루는 내용은 종교 서적이 아닌 일반적인 책에 한한다. 다음에 소개하는 규칙이나 고려 사항이 종교 서적에도 해당되는 것은 아니다.

판형의 비율, 즉 낱쪽의 가로와 세로 비율에는 여러 가지가 있다. 누구나 최소한 황금비율, 즉 정확하게 1:1.618을 이루는 비율에 대해서는 들어봤을 것이다. 5:8 비율은 이 황금비율

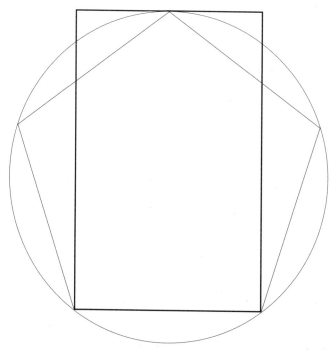

도판 1. 오각형에서 그려낸 사각형. 비율 1:1.538(무리수 비율).

의 근삿값이나 다름없지만, 2:3 비율의 근삿값이라 하기엔 어렵다. 이들 1:1.618, 5:8, 2:3 비율 외에는 1:1.732 (1:$\sqrt{3}$)와 1:1.414 (1:$\sqrt{2}$)의 비율이 주로 책에 쓰인다. 도판18을 참고하자.

도판 1은 약간 익숙할 것이다. 오각형을 바탕으로 그려낸 아주 아름다운 사각형인데, 그 비율이 1:1.538이다.

나는 여기서 기하학적으로 정의가 가능한 무리수 판형 비율, 즉 1:1.618(황금비율), 1:$\sqrt{2}$, 1:$\sqrt{3}$, 1:$\sqrt{5}$, 1:1.538(도판1)의

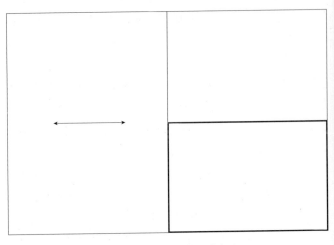

도판 2. 콰르트 판형과 종이의 결.

비율과 정수로 된 1:2, 2:3, 3:4, 5:8, 5:9의 비율을 의도되고 분명한 비율이라 부르겠다. 그 밖의 것은 분명하지 않은 임의의 비율이다. 분명한 비율과 그렇지 않은 비율의 차이는 종종 미세할 때도 있지만 알아챌 수 있다.

　하지만 많은 책의 판형은 이런 분명한 비율이 아니라 임의의 비율로 되어 있다. 이유는 확실치 않지만, 인간이 기하학적으로 분명하고 계산된 비율의 평면을 그렇지 않은 것보다 더 편하고 아름답게 느낀다는 것은 입증된 사실이다. 아름답지 못한 비율에서는 아름답지 못한 책이 나온다. 책이든 낱장 전단이든, 그 인쇄물의 쓰임새나 아름다움은 사용된 종이의 비율에 달려 있다. 따라서 아름답고 보기에 편한 책을 만들려면 반드시 먼저 분명한 비율의 판형을 정해야 한다.

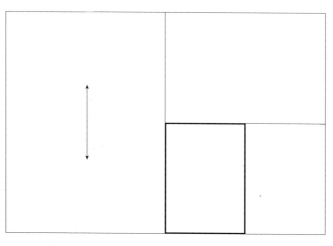

도판 3. 옥타브 판형에서 종이의 결은 콰르트 판형과 다르다.

　하지만 2:3, 1:1.414 또는 3:4처럼 분명한 비율도 모든 종류의 책에 알맞지는 않다. 다시 한 번 말하지만, 책의 크기뿐 아니라 낱쪽의 비율 또한 바로 책의 쓰임새를 결정 짓는 요소다. 따라서 넓은 비율인 3:4는 책상 위에 올려놓고 보는 콰르트 크기의 책[31]에 알맞다. 하지만 가지고 다니며 손에 들고 읽는 문고본 책에 3:4의 비율을 적용하면 들기 불편할뿐더러 모양새도 좋지 않다. 이런 책은 무겁지 않다고 해도 오래 들고 읽지 못할 것이다. 게다가 책을 펼쳐 들면 펼침면의 양쪽 끝이 밑으로 축 처질 것이다. 책이 너무 넓기 때문이다. 유감스럽지만, 주위에서 흔히 볼 수 있는 A5(14.8×21 cm, 1:$\sqrt{2}$) 규격으로 된 책도 마찬가지다. 작아서 손에 들고 보는 책은 날씬한 비율이어야 하는데, 그렇지 않으면 손에서 자유롭지 못하다. 따라서 3:4의

비율은 이런 책에 맞지 않고, 1:1.732 (아주 날씬한 비율)나 3:5, 1:1.618 또는 2:3의 비율 중 하나를 고르면 좋다.

작은 책은 날씬해야 하고, 큰 책은 넓어도 된다. 작은 책은 손에 들고 큰 책은 책상 위에 놓는다. 대략 3:4 비율인 옛 전지 규격을 접어 나가면 2:3과 3:4의 비율로 번갈아 가며 나눠진다. 전지의 4분의 1은 콰르트 또는 3:4, 8분의 1은 옥타브 또는 2:3이다. 이 두 가지 주된 2:3(옥타브)과 3:4(콰르트) 비율은 마치 남녀처럼 합리적인 쌍을 이룬다. 하지만 이를 중간 비율, 즉 이른바 규격화된 1:$\sqrt{2}$ 비율을 통해 몰아내려는 시도는 마치 양성을 부정하는 것처럼 자연스러움을 거스르는 것이다.

새로운 인쇄전지 규격은 반으로 잘려 나가더라도 이전처럼 3:4 – 2:3 – 3:4 – 2:3의 반복된 비율이 아니라 기존 비율을 일관되게 유지한다.[32] 이 비율이 1:1.414이다. 새로운 인쇄전지는 그 종이결이 8등분한 콰르트 크기에는 맞지만, 그 절반인 옥타브 크기의 책에는 맞지 않아 쓸 수 없다. 제본 방향과 종이의 결이 엇갈리기 때문이다. 그렇다고 이 전지를 세데즈 크기의 책(Sedezbücher)[33]에 쓸 수도 없는데, 재단을 위해 접지를 할 때 너무 두꺼워지기 때문이다. 따라서 1:1.414의 전지 규격은 없어도 큰 문제가 되진 않을 것이다. 도판 2와 3을 비교해보기 바란다.

A4와 A5 규격은 2단 글상자로 된 잡지에 알맞지만, 하나의 넓은 글상자에 어울리는 경우는 아주 드물다. 특히 A5 크기의 인쇄물은 폭이 넓어서 손에 들었을 때 불편하고 보기에도 좋지 않다. 11세기에서 13세기에 이르는 중세 성기에는 2단 글상자로 조판된 책이 특히 많았고, 당시 책의 비율이 보통 1:1.414

였다. 그렇지만 구텐베르크(Johannes Gutenberg, 대략 1400-1468)는 2:3의 비율을 선호했다. 르네상스 시대에 이르러서는 1:1.414의 비율로 된 책이 거의 사라진 반면, 눈에 띄게 날씬한 비율로 된 작은 폴리오 크기의 책이 우아함을 뽐내며 다수 등장했고, 이는 오늘날까지 우리에게 좋은 본보기가 된다.

대영박물관에 있는 『성서 시나이 사본(*Codex Sinaiticus*)』은 세계에서 가장 오래된 책 가운데 하나다. 4단 글상자로 되어 있는데, 이를 제외하고는 정사각형에 가까운 형태의 책을 찾아보기 힘들다. 이런 형태의 책이 필요하지 않았기 때문이다. 연구용 책으로는 책의 높이가 너무 낮고 폭도 넓어 거추장스럽다. 그렇다고 해서 손에 들고 읽자니 다른 어떤 판형보다도 다루기 불편할 뿐만 아니라 보기에도 좋지 않다. 정사각형에 가까운 쿼르트나 넓은 옥타브 크기의 책은 타이포그래피와 책 예술이 천천히 쇠퇴의 길을 걷기 시작한 비더마이어 시대(Biedermeier)[34]에 이르러서 심심찮게 등장한다.

이 19세기 책의 수준이 얼마나 엉망이었는지는 새로운 세기로 넘어갈 무렵에야 조금씩 드러나기 시작했다. 글상자는 그저 종이의 한가운데 덩그러니 놓았고, 글상자를 둘러싼 네 가장자리 여백의 너비는 같았다. 펼침면이 서로 연계되기는커녕 양 낱쪽이 따로 놀고 있었다. 사람들은 그제야 낱쪽 가장자리 여백의 비율에 문제가 있음을 깨닫고 해결책을 모색했다. 그래서 여백의 비율을 숫자로 표현하는 방법을 시도하게 된 것이다.

하지만 이런 노력은 오히려 잘못된 방향으로 들어섰다. 낱쪽의 가장자리 여백은 오직 특정한 조건에서만 차례로 늘어가

는 유리수, 즉 정수로 표기 가능한 비율로 둘 수 있다. 예를 들자면 낱쪽의 안쪽, 위쪽, 바깥쪽, 아래쪽 여백이 2:3:4:6의 순으로 늘어가듯 말이다. 가장자리 여백의 비율 2:3:4:6은 낱쪽의 비율이 2:3이고 글상자의 비율도 이와 같을 때만 나올 수 있다. 하지만 예컨대 $1:\sqrt{2}$처럼 낱쪽의 비율이 다른데도 가장자리 여백을 2:3:4:6으로 맞추면, 글상자와 낱쪽의 비율이 달라지기 때문에 서로 어울리지 않는다. 다시 말해 아름다운 책의 비밀이 반드시 유리수로 표현할 수 있는 여백의 비율에 있는 것은 아니다.

낱쪽의 크기와 글상자는 이 둘의 비율이 같아야 비로소 조화를 이룬다. 글상자의 위치를 낱쪽의 비율에 맞춰 완벽하게 잡는 작업이 성공적으로 이뤄질 때, 여백의 비율은 낱쪽 비율과 구조에서 떼어낼 수 없는 요소로 기능한다. 다시 말해 가장자리 여백의 비율은 책의 낱쪽을 결정짓고 지배하는 요소가 아니라, 낱쪽의 비율과 형태의 규칙으로부터 자연스럽게 만들어지는 것이다. 그러면 이 규칙이란 과연 무엇일까?

인쇄술이 발명되기 전에는 손으로 책을 썼다. 구텐베르크를 비롯한 초창기 인쇄가는 이 필사본을 거울로 삼았다. 인쇄가는 필경사가 오랜 세월 동안 지키고 따라온 책의 형태를 위한 규칙을 그대로 이어받았다. 그들이 따라야 할 기본이 있었다는 데는 의심의 여지가 없다. 수많은 중세의 필사본을 보면 판형의 비율과 쓰는 공간, 즉 글상자의 배치가 많은 부분에서 서로 일치한다는 점을 알 수 있다. 하지만 이런 규칙은 우리에게까지 전해 내려오지 않고 공방의 비밀로 남아 있었다. 오직 중세 필사본의 치수를 다시 측정해봄으로써 그 규칙의 흔적을 더듬어볼 수 있다.

구텐베르크 역시 형태를 위한 새로운 규칙을 만들어낸 것이 아니다. 장인의 공방에서 전해오는 이 비밀을 따랐을 뿐이다. 여기에 훌륭한 캘리그래퍼이자 고딕 시대 공방의 비밀에 정통했던 페터 쇠퍼(PETER SCHÖFFER, 대략 1425–1503)[35]가 중요한 역할을 했다고 여겨진다.

내가 많은 중세 필사본을 직접 다시 측정해보니, 하나하나가 특정한 규칙을 철저하게 따르지는 않았다. 당시에도 예술적 감각 없이 만든 책이 있었다. 오직 깊이 고민해서 예술적으로 만든 필사본만이 그 가치를 인정받을 수 있다.

나는 고된 작업 끝에 1953년에서야 후기 고딕 필사본의 낱쪽이 어떻게 이루어졌고 당시 최고 수준의 필경사들이 이를 어떻게 활용했는지 보여주는 황금 규칙을 재구성하는 데 성공했다(도판 5). 도판 4는 내가 더 오래된 필사본 낱쪽의 규칙에서 그려낸 것인데, 아름답지만 오늘날 잘 활용되진 않는다. 도판 5에서 글상자의 높이는 낱쪽의 너비와 같다. 이 규칙을 위한 전제조건은 낱쪽의 너비와 높이가 2:3의 비율을 이루는 것인데, 낱쪽 너비의 9분의 1은 안쪽 여백, 9분의 2는 바깥쪽 여백이 되고, 낱쪽 높이의 9분의 1은 위쪽 여백, 9분의 2는 아래쪽 여백이 된다. 글상자와 낱쪽의 비율은 같다. 가끔 같은 비율로 된 글상자와 낱쪽을 보여주는, 경험을 토대로 만들어진 다른 도식도 존재하지만, 그 도식에는 이 책에서 펼침면 구조를 나타내는 데 처음으로 소개된 펼침면을 가로지르는 대각선은 사용되지 않았다.

아르헨티나의 타이포그래퍼인 라울 로사리보(RAÚL ROSA-RIVO, 1903–1966)[36]는 내가 밝혀낸 이 필사본 낱쪽의 규칙이

구텐베르크의 성서에도 적용되었음을 증명했다. 그는 이 성서 낱쪽의 대각선을 9등분하는 방법을 써서 글상자의 크기와 위치를 알아냈다(도판 6).

글상자를 이렇게 배치하는 방법의 열쇠는 바로 낱쪽의 너비와 높이를 각각 9등분하는 데 있다. 이를 구현하기 위한 가장 쉬운 방법은 바로 판 데 그라프(JOH A. VAN DE GRAAF)[37]가 고안한 것으로 도판 7을 참고하면 된다. 그의 방법은 내가 밝혀낸 방법(도판 5)과 로사리보의 방법(도판 6)까지 이어진다. 나의 분석은 그의 방법에서 비롯했지만 더 좋은 비교를 위해 2:3의 낱쪽 비율을 채택한 것인데, 그는 이 낱쪽 비율을 사용하지는 않았다.

마지막으로 도판 5에서 내가 밝혀낸 결과를 증명하는 가장 아름다운 예는 바로 도판 8에 소개한 빌라의 도안(Villardsche Figur)[38]이다. 잘 알려지지 않았지만 정말 흥분될 정도로 훌륭한 이 고딕 시대의 규칙은 낱쪽을 조화롭게 나누기 때문에 어떤 판형에도 적용할 수 있다. 이 방법을 쓰면 자를 사용하지 않고도 낱쪽의 변을 원하는 수만큼 정확하게 나눌 수 있다. 이렇게 낱쪽의 변을 등분하는 예는 도판 9에서 소개했다.

라울 로사리보의 연구는 내가 중세 후기의 필사본에서 얻어낸 규칙(도판 5)이 초기의 인쇄가들에게도 유효했음을 증명했고, 이로써 이 규칙의 정당함과 의미를 더 견고히 했다. 그러나 우리는 이 필사본의 규칙에 속하는 2:3의 비율이 모든 필요를 충족한다고 맹신해서는 안 된다. 중세 후기에는 아직 책이 특별하게 손에 잘 잡혀야 한다든지 세련되게 보여야 한다든지 등의 요구 조건은 없었다. 르네상스 시대에 이르러서야 사람들은 우

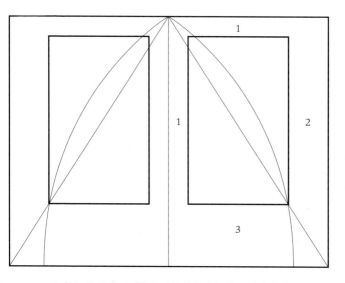

도판 4. 한 중세 필사본의 이상적인 비율 구조. 글상자의
위치가 완벽하게 맞지는 않다. 1953년 얀 치홀트에 의해 도출되었다.
낱쪽 비율 2:3, 여백 비율 1:1:2:3, 글상자는 황금비율이다.
글상자 아래쪽 바깥 모서리만 대각선과 만난다.

아하고 가벼운, 손에 잘 잡히는 책을 만들기 시작했다. 이렇게 작
아진 책은 차츰 오늘날에도 일반적인 5:8, 21:34, 1:$\sqrt{3}$ 그리고
쿼르트 크기의 3:4 비율로 등장하기 시작했다. 2:3 비율이 그
렇게 아름답다고 해도 모든 책에 어울리는 것은 절대 아니다. 책
의 용도와 성격에 따라 다른 좋은 비율을 골라야 할 때가 많다.

도판 5의 법칙은 여기 소개한 다른 판형의 비율에도 적용할
수 있다. 이를 활용하면 어떤 판형에도 글상자의 위치를 의도한
곳에, 그리고 낱쪽과 항상 어울리게 둘 수 있다. 심지어 비율에

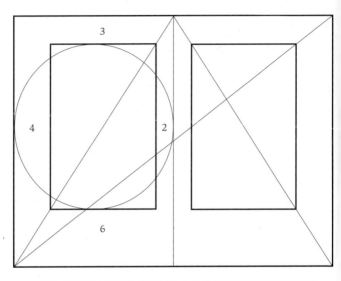

도판 5. 중세 후기의 많은 필사본과 초기 간행본이 따랐던 비밀 법칙.
1953년 얀 치홀트에 의해 도출됐다. 낱쪽 비율은 2 : 3이다.
글상자 비율과 낱쪽 비율이 같고, 글상자의 높이는 낱쪽의 너비와 같다.
여백 비율은 2 : 3 : 4 : 6이다.

따라 글상자 크기가 달라져도 낱쪽과의 조화는 깨지지 않는다.
여기서는 먼저 황금비율을 시작으로 $1 : \sqrt{2}, 1 : \sqrt{3}$ 그리고 콰르트
(3 : 4) 비율을 살펴보는데, 도판 5에서 나온 9등분의 규칙을 적
용해본다. 도판 10과 13은 도판 9에서 소개한 빌라의 법칙을 변
형한 것이다. 이 방법도 모든 종류의 낱쪽에 적용할 수 있다.
　　같은 방법을 활용하면 우리에게 익숙하지 않은 판형에서도
조화롭고 잘 계획된 글상자를 얻어낼 수 있다. 도판 14와 15에
서는 정사각형 판형과 가로가 더 넓은 비율의 판형을 소개했다.

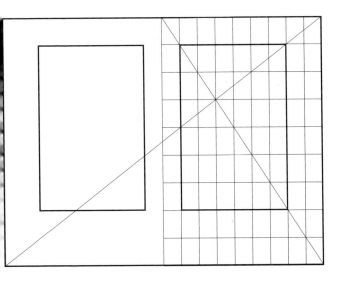

도판 6. 낱쪽의 높이와 너비를 9등분한 로사리보의 방법. 도판 5와
마찬가지로 2:3의 낱쪽 비율을 전제로 한다. 방법만 다를 뿐, 결과는 도판
5와 같다. 구텐베르크와 페터 쇠퍼의 인쇄본 구조를 밝혀낸 법칙이다.

가로가 더 넓은 비율의 판형은 악보나 가로형 그림이 많은 책에
알맞다. 이 판형으로 활용하기에 3:2 비율은 너무 납작하고, 대
개 4:3 비율이 더 낫다.

9등분의 규칙으로 만들어낸 글상자가 가장 아름답다고 해
도, 유일하게 올바른 방법은 아니다. 도판 16에서 보듯, 낱쪽의
높이와 너비를 12등분하면 도판 5에 소개된 것보다 더 큰 글상
자를 얻을 수 있다. 도판 17은 2:3 비율의 낱쪽의 높이와 너비를
6등분한 예를 보여준다. 이 방법은 캘리그래퍼 마르쿠스 빈첸티
누스(Marcus Vincentinus)가 쓴 15세기 말의 이탈리아어 기

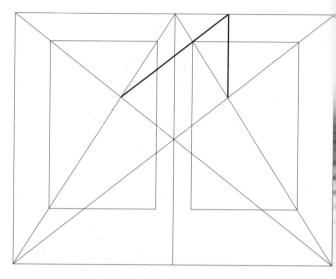

도판 7. 판 데 그라프의 방법을 낱쪽 비율
2:3에 적용한 9등분 구조. 도판 5의 구조를 얻기 위한 가장
간단한 방법이다. 치수를 계산하지 않고 선만 사용했다.

도책을 따른 것으로, 이 책의 낱쪽은 영국의 캘리그라퍼 에드워
드 존스턴(EDWARD JOHNSTON, 1872-1944)의 유명한 학습서
『쓰기, 장식 그리고 레터링(*Writing & Illuminating & Lettering*)』
에서 도판 20으로 소개되었다. 이 낱쪽은 내가 지난 40년 이상
경탄을 멈출 수 없는 걸작이었는데, 내가 도출한 규칙에서 이 캘
리그래피 거장의 아름다운 낱쪽 구조를 분석하기 위한 열쇠를
발견한 것은 큰 만족감을 주었다. 글상자의 높이는 양피지 낱쪽
높이의 절반이고, 치수로는 가로 9.3 cm, 세로 13.9 cm이며, 이
안에 스물네 글자로 된 글줄이 열두 개 들어간다.

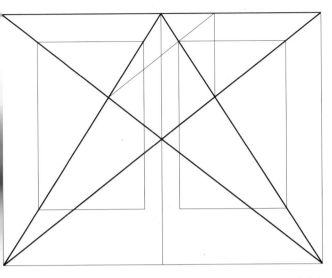

도판 8. 빌라의 도안. 여기에 소개한 도식 중에는 이 빌라의 도안을 변형한 것도 포함되어 있다. 이렇게 낱쪽을 조화롭게 나누는 규칙은 빌라 드 온 느쿠르(VILLARD DE HONNECOURT)의 이름을 따서 불린다. 빌라는 13세기 초중반에 활동한 북부 프랑스의 피카르디(Piccardie) 지방 출신의 건축가다. 그가 직접 만들어 남긴 「성당 건축 기술자를 위한 스케치 모음집」은 파리의 국립 도서관에 소장되어 있다. 이 법칙, 즉 굵게 강조된 선을 활용하면 자를 사용하지 않고도 낱쪽의 변을 원하는 수만큼 정확하게 나눌 수 있다.

필요하다면 낱쪽의 높이는 임의의 수로 등분해도 된다. 심지어 도판 16보다 좁은 가장자리 여백을 줄 수도 있다. 단 낱쪽과 펼침면의 대각선은 글상자 모서리와 맞아떨어져야 한다. 이렇게 해야만 글상자를 낱쪽과 어울리게 놓을 수 있기 때문이다.

1시스로(Cicero)[39]를 12포인트로 나누는 타이포그래피 단위 시스템은 여기서 소개하는 규칙과 원래 상관이 없다. 구텐베

르크나 페터 쇠퍼가 사용한 2:3 비율의 낱쪽과 마찬가지로 연결고리가 없다. 책 인쇄의 초창기에는 12포인트로 나누는 시스로 같은 단위가 알려지지 않았다. 당시에는 아직 일반적으로 통용되는 측정 단위가 없었다. 심지어 신체 기반의 측정 단위, 이를테면 발걸음[40], 엘레(Elle)[41], 발[42], 엄지의 폭(인치) 같은 것도 정확하게 정의되지 않았다. 주어진 길이는 아마도 빌라의 법칙을 이용해서 나누었을 것이고, 측정이 필요할 때는 보편적으로 정해지지 않은 단위를 각자 필요에 맞게 계산해서 사용했다.

낱쪽 비율 2:3(도판 5)의 치수, 즉 낱쪽의 크기를 포함한 모든 치수를 시스로로 정의하면 편리하긴 하지만 도판 5의 예에만 해당한다. 비율을 항상 다루는 사람이라면 원형이나 막대형의 계산자[43]가 필요하다. 내가 1947년부터 1949년까지 펭귄북스의 전집을 새롭게 디자인하는 작업을 맡았을 때 항상 파이카(Pica, 영국에서 통용된 시스로, 정확하게 6분의 1인치) 자, 인치 자, 센티미터 자와 함께 원형 계산자를 써서 일해야 했다. 예를 들어 어떤 비율을 인치와 8분의 1인치 단위로 정한 다음, 이 를 센티미터와 밀리미터로 변환한다. 즉 센티미터 자와 인치 자를 겹쳐 일치하는 눈금을 10분의 1 단위까지 정확하게 얻은 뒤, 그 비율을 원형 계산자로 다시 검사해보는 식이다. 당시 이 계산자는 영국의 출판 산업에서 거의 생소한 것이었는데, 이 분야에서 10분의 1 단위까지 계산하거나 측정하는 경우가 없었기 때문이다. 황금비율 같은 무리수 비율은 기하학적인 방법으로 찾아내야 한다. 사실 이걸 배워서 손해될 것은 없다. 하지만 계산자의 눈금을 1:1.618이나 21:34로 맞추면, 기하학을 쓸 필요도 없이

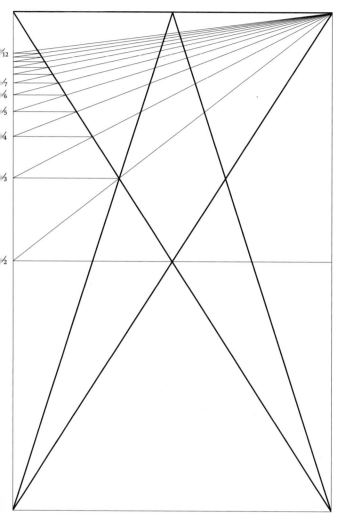

도판 9. 2:3 비율의 낱쪽에 적용한 빌라의 법칙.
긴 변을 열두 단계까지 나누었다.

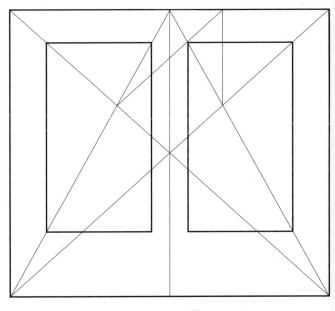

도판 10. 낱쪽 비율 $1:\sqrt{3}$ (1:1.732).
낱쪽의 가로 세로를 각각 9등분한 것이다.

가로 11.1 cm, 세로 18 cm 의 황금비율 값을 바로 구할 수 있다.

글상자의 폭은 가능하면 짝수 시스로 값, 최소한 정수 시스로 값에 떨어지도록 맞춰야 하고, 아주 불가피할 때도 반 시스로 값으로 맞춰야 한다. 펼침면 안쪽 여백도 마찬가지로 최소한 반 시스로 값으로 맞춘다. 하지만 종이를 재단하고 난 뒤의 위쪽 여백 치수와 최종 판형은 설사 모든 치수를 시스로로 계산했더라도 밀리미터 값으로 표기해야 한다. 제본업자는 밀리미터 치수만으로 작업하기 때문이다. 이 지침은 책 제작에 앞선 시험 인쇄

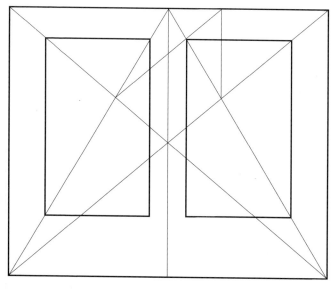

도판 11. 황금비율의 낱쪽(21:34).
낱쪽의 가로 세로를 각각 9등분한 것이다. 낱쪽 비율
2:3의 예는 도판 5, 6, 7을 참고하기 바란다.

(교정쇄)에도 똑같이 적용된다.

하지만 실질적으로 판형이나 글상자의 크기와 위치를 수학적으로 정확하게 맞출 수 있는 경우는 아주 드물다. 우리는 종종 이상에 아주 가까운 상황으로도 만족해야 한다. 글상자의 높이를 항상 원하는 대로 정확하게 얻어낼 수도 없고, 원칙에 맞춰 알맞게 계산한 펼침면의 안쪽 여백이 충분한 일도 없다. 펼침면 안쪽 여백에 오차가 없으려면 그 책이 달랑 한 장으로 됐거나 제본됐더라도 완전히 펼칠 수 있어야만 한다. 낱쪽 비율의 법칙은

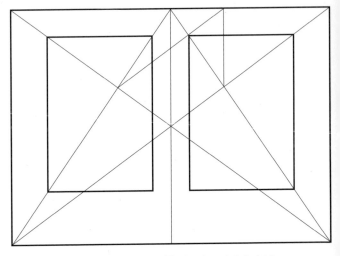

도판 12. 낱쪽 비율 1 : √2 (이른바 규격화된 비율).
낱쪽의 가로 세로를 각각 9등분한 것이다.

오로지 책을 완전히 펼쳤을 때 온전히 드러난다. 완성된 책에서
펼침면의 안쪽 여백은 바깥쪽 여백처럼 넉넉하게 보여야 한다.
책을 펼쳤을 때, 낱장들이 제본되면서 말려 들어간 부분은 물론
이고, 그 때문에 생긴 그림자는 책 너비가 줄어 보이게 한다.

펼침면 안쪽에 얼마만큼의 여백을 주어야 하는지에 대한
정확한 규칙은 없다. 대부분 책이 어떻게 제본되는지에 따라 여
백이 결정된다. 원칙적으로 두꺼운 책에는 얇은 책보다 더 많은
여백을 주어야 한다. 종이의 두께도 영향을 미친다. 주어진 안쪽
여백이 확실한지 확인할 수 있는 유일한 방법은, 시험인쇄지에
서 글상자 영역을 잘라내서 이를 실제 책과 같은 종이와 쪽수로

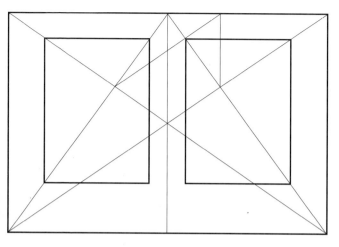

도판 13. 낱쪽 비율 3:4(콰르트).
낱쪽의 가로 세로를 각각 9등분한 것이다. 여기서도
글상자의 비율은 낱쪽의 비율과 같아야 한다.

시험 제본한 책의 펼침면에 붙여 여백을 확인하는 것이다. 이 시험용 책은 제본되며 말려 들어가는 부분을 미리 고려해서 안쪽 여백을 원래의 정확한 비율보다 더 넉넉하게 만들어야 한다. 그렇지 않으면 바깥쪽 여백이 맞지 않는다. 아마도 나중에 시험용 책의 치수를 상황에 맞춰 더 좁거나 넓게 수정해야 할 수도 있다. 표지를 붙이기 전의 재단된 책이 1mm 정도 더 넓어진다고 해서 그 양장표지의 비율을 망가뜨리는 경우는 거의 없다. 보통 양장 표지는 내지보다 약 2.5mm 정도 넓고 위아래로는 각각 2mm, 총 4mm 정도 높기 때문이다. 덧붙여 중요한 것은 오직 완전히 펼친 책, 즉 보이는 펼침면이다. 제본된 책의 몸통에 따라 결정

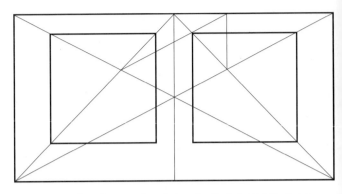

도판 14. 낱쪽 비율 1:1. 낱쪽의 가로 세로를 각각 9등분한 것이다.

되는 양장표지의 크기는 중요하지 않다.

활자체 크기를 어떻게 할지, 글줄 사이를 얼마나 뗄지 정하는 일은 책의 아름다움에 큰 영향을 미친다. 한 글줄은 여덟 개에서 열두 개의 낱말로 이루어져야 한다.[44] 한 글줄에 이보다 낱말 수가 많으면 좋지 않다. 9등분의 규칙으로 된 낱쪽의 넓은 여백은 12등분의 규칙으로 된 낱쪽보다 조금 더 큰 활자를 사용할 수 있다. 한 글줄에 열두 개 이상의 낱말이 들어가면 글줄 사이를 더 많이 떼어야 한다. 글줄 사이를 적절하게 떼지 않은 글은 읽는 이에게 고문이나 다름없다.

활자의 폭과 낱쪽의 비율 사이의 연관성을 살펴보는 것도 나쁘지 않다. 물론 가장 좋은 예는 아니지만, 낱쪽이 정사각형 비율이라면 그에 따라 글자 폭이 넓은 활자체를 써야 한다. 글자 o와 n의 형태가 낱쪽의 정사각형 비율과 어느 정도 맞아떨어질 수 있도록 말이다. 만약 이 낱쪽에 폭이 좁은 활자체를 쓴다면

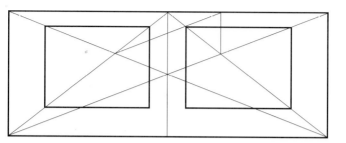

도판 15. 낱쪽 비율 4:3. 낱쪽의 가로 세로를 각각 9등분한 것이다.

전혀 맞지 않을 것이다. 한편, 흔히 볼 수 있는 세로 판형에는 일
반적인 폭의 활자체를 쓰면 되는데, 글자 o와 n의 형태가 세로
판형 낱쪽의 날씬한 비율에 가깝기 때문이다.

쪽번호는 글상자에 포함되는 요소가 아니고, 바깥에 위치
해야 한다. 나는 보통 쪽번호를 글상자의 가운데에 맞춰 그 아래
쪽 여백에 둔다. 이 방법은 거의 모든 경우에 글상자와 가장 잘
어울리면서도 아주 단순한 형태를 만들어낸다. 아주 예외적으
로 쪽번호를 글상자의 바깥쪽에 맞춰 그 아래쪽 여백에 둘 때도
있다. 이때 나는 쪽번호를 대개 전각만큼 들여놓는데, 그렇지 않
으면 들여쓰기한 마지막 글줄[45]과 어울리지 않기 때문이다.

중세의 필사본에는 작은 쪽번호가 양피지 낱쪽 윗부분의
바깥 구석에 작게 자리 잡는다.

가운데로 맞춘 면주[46]와 글상자 사이를 구분 짓는 줄이 없
다면 면주를 글상자에 포함된 요소로 보지 않는 것이 좋다. 특히
쪽번호가 낱쪽의 아래 여백에 온다면 더 그렇다. 하지만 구분 짓
는 줄이 있다면 면주와 줄 둘 다 글상자에 속한다.

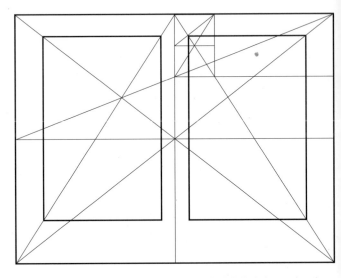

도판 16. 낱쪽 비율 2 : 3. 도판 9에서 소개한 빌라의 방법으로 낱쪽의
가로 세로를 각각 12등분한 것이다. 이렇게 선을 활용해
12등분하는 방법은 밀리미터로 계산하는 것보다 더 쉽고 낫다.

19세기 말 무렵에 타이포그래피의 수준이 그야말로 더 이상 희망이 없을 정도로 추락하고 있을 때, 사람들은 어리석게도 가능한 모든 양식, 그것도 눈길을 잡아끄는 껍데기만을 도용하기에 이른다. 이를테면 머리글자, 책이나 각 장의 머리와 끝에 오는 장식용그림 같은 것이다. 낱쪽 비율의 의미 따위에는 누구도 관심이 없었다. 이에 화가들은 밑바닥까지 추락한 타이포그래피를 딱딱한 규칙에서 해방하려 시도하면서, 그들이 선언한 예술적 자유를 건드리는 모든 것에 저항하기에 이르렀다. 그래서 그들은 정확한 비율 같은 것은 거의 따르지 않거나 아예 관심을 두

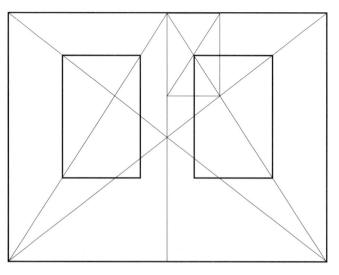

도판 17. 낱쪽 비율 2 : 3. 낱쪽의 가로 세로를 각각 6등분한 것이다.
양 낱쪽은 마르쿠스 빈첸티누스(마르쿠스 데 크리벨라리스 MARCUS DE
CRIBELLARIIS)가 쓴 15세기 말의 기도책에 적용됐다.

지 않았다. 황금비율을 입에 담는 것은 그들에게 그야말로 혐오
스러운 것이었다. 물론 황금비율이 오랫동안 남용되어온 것이
사실이다. 사람들은 보편적인 예술의 모든 비법이 황금비율에서
나왔다든지, 황금비율로는 어떤 형태라도 나누고 만들어낼 수
있다고 잘못 믿어왔다. 그래서 아무도 황금비율 외 정확한 정수
나 무리수로 된 낱쪽 비율을 의도해서 사용하지 않았고, 글상자
의 형태를 생각하고 계획해서 만드는 데도 관심을 두지 않았다.
어쩌다 한번 아름다운 책이 나왔다고 하자. 이 책을 만든 사람은
본보기로 삼을 만한 옛 인쇄 작품을 자주 대하고 거기서 도움이

될 만한 몇몇 규칙을 끌어냈을 것이다. 그리고 훌륭한 낱쪽 비율과 글상자의 위치에 대한 느낌도 함께 받았을 것이다. 하지만 뭐라 정의할 수 없는 이 '느낌'으로는 신뢰할 만한 기준을 만들어낼 수 없고, 따라서 이것을 배우는 것도 불가능하다. 오직 옛날의 완벽한 작품을 끊임없이 분석하고 연구하는 것만이 우리를 발전의 길로 이끌 수 있다. 오늘날 중요한 인쇄 활자체가 옛 활자체 자모에 대한 더할 수 없을 정도의 면밀한 연구가 있었기에 존재하듯, 옛 책의 판형과 글상자의 비밀을 끊임없이 연구하는 것만이 우리에게 책 예술의 진실한 면모를 일깨워줄 것이다.

20세기에 들어 첫 50년 동안 사람들은 전지 비율의 종류가 너무 많아서 제한해야 한다고 생각했다. 옛 전지의 평균적인 비율은 3:4였고, 거기서 파생한 콰르트의 비율은 3:4, 옥타브는 2:3이었는데, 이는 정말 합리적이었다. 하지만 어떤 이들은 전지를 반으로 나누면서 비율이 달라진다는 사실을 단점으로 받아들였다. 그 결과 오늘날 소위 규격화된 전지가 나왔는데, 그 비율은 반으로 잘라 나가도 변함없이 $1:\sqrt{2}$로 유지된다. 하지만 이는 사람들에게 판형, 즉 낱쪽의 비율에 아예 처음부터 신경 쓰지 않게 만들어버리는 나쁜 결과를 초래했다. 욕조에서 잘 놀고 있던 아기를 그냥 끄집어내듯, 그 많던 옛 전지의 비율이 사실상 하나의 비율을 정당하게 만들기 위해 희생되었다. 많은 이들은 이 제한된 전지 비율이 모든 판형 문제에 대한 해답이라 믿는다. 하지만 이건 착각이다. 규격화된 전지의 선택지는 너무 좁고, 어중간한 $1:\sqrt{2}$의 비율은 수많은 비율 중 하나일 뿐, 항상 최고의 선택은 아니다.

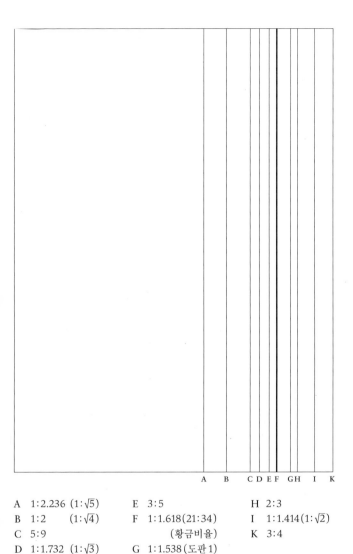

A B C D E F GH I K

A 1:2.236 (1:√5) E 3:5 H 2:3
B 1:2 (1:√4) F 1:1.618(21:34) I 1:1.414(1:√2)
C 5:9 (황금비율) K 3:4
D 1:1.732 (1:√3) G 1:1.538(도판1)

도판 18. 낱쪽의 여러 가지 비율.

도판 18은 이 글에서 언급한 모든 낱쪽 비율을 담았고, 그중에는 아직은 생소한 $1:\sqrt{5}$ 비율도 있다. A, D, F, G, I 는 무리수 비율이고 B, C, E, H, K 는 정수로 된 비율이다.

책이나 기타 인쇄물을 만드는 사람이라면 누구나 먼저 쓰임새에 어울리고 완벽한 비율로 된 알맞은 판형을 정해야 한다. 이를테면 A5 규격처럼, 그 판형이 마음에 들지 않으면 가장 아름다운 활자체도 백해무익이다. 낱쪽과 어울리지 않은 형태와 적절하지 않은 위치의 글상자 또한 모든 아름다움을 망쳐버린다.

비록 날씬한 비율이라도 아래위로 너무 긴 글상자가 수없이 많다. 글상자가 정확한 황금비율이거나 그에 가깝기를 바라는 우리의 욕구와 $1:\sqrt{2}$ 나 $3:4$ 비율로 된 낱쪽이 부딪혀 불협화음을 일으키면, 조화롭지 않거나 눈에 거슬리는 낱쪽 그림이 나온다. 낱쪽과 글상자가 잘 어울리기 원한다면 낱쪽의 비율을 조절하거나 글상자의 비율을 낱쪽의 비율에 맞춰야 한다.

단 한 가지만 옳다고 고집하지 않는 한, 좋은 판형에 이견을 가질 이는 없을 것이다. 바르게 위치한 글상자는 아름다운 책을 위한 또 다른 전제조건이지만 지금껏 찾아보기 너무 힘들고, 이를 좋은 방법으로 연구한 예는 더더욱 드물다. 글상자 또한 19세기에 너무 등한시되었고, 그러다 보니 거의 모든 변형이 다 허용된 듯하다. 글상자에 대한 최근의 역사를 살펴보면 옛것 그리고 불만족스러운 것을 몰아내고 그 자리를 생소한 것으로 채우는 시도의 연속이다.

이런 시도는 전부 제멋대로였다. 올바른 글상자를 얻기 위한 규칙은 잃어버린 지 오래됐고, '느낌'으로 이걸 다시 알아내

기란 불가능했다. 이 규칙은 내가 수많은 중세 필사본을 측정해 보고 난 뒤에야 다시 찾아낼 수 있었다. 이 글에서 소개한 법칙 은 모든 임의적인 것에서 벗어나, 옳은 것을 찾아 괴롭게 헤매는 일에 종지부를 찍는다. 이 법칙에서 모든 변화된 책의 형태, 즉 낱쪽과 글상자가 빈틈없이 잘 맞물려 서로 조화를 이루는 책의 형태가 만들어진다.

시대 순으로 정리한 참고문헌

구스타프 밀히사크(GUSTAV MILCHSACK):「예술-타이포그래피 (*Kunst-Typographie*)」. In:『서적 산업을 위한 아카이브(*Archiv für Buchgewerbe*)』, 8호: 291–295쪽; 10호: 365–372쪽. 라이프치히, 1901년.– 옛 책의 아름다운 규칙을 밝히기 위한 한 애서가의 시도. 낱쪽여백의 비율을 정수로 나타내는 원칙을 세울 수 있다고 믿었다.

에드워드 존스턴(EDWARD JOHNSTON):『필사본과 명문의 글자들(*Manuscript and Inscription Letters*)』. 2판. 런던: 존 호그(John Hogg), 1911년. 도판 1.– 실증적으로 밝힌 낱쪽여백의 비율을 숫자로 나타냈 다. 이를 보여주는 유일한 예로 이론의 여지가 없다.

에드워드 존스턴:『쓰기, 장식 그리고 레터링(*Writing & Illuminating & Lettering*)』. 7판. 런던: 존 호그, 1915년. 103–107쪽. 도판 20.– 경 험에서 나온 낱쪽여백에 대한 이론. 역시 숫자 비율로만 소개되었다.

프리드리히 바우어(FRIEDRICH BAUER):『인쇄인의 작품으로서의 책 (*Das Buch als Werk des Buchdruckers*)』. 라이프치히: 독일서적산업

협회(Deutscher Buchgewerbeverein), 1920년. – 책 전문가의 저서로
다루고 있는 모든 내용이 아직도 유효하다. 밀히사크와 다른 사람의
영향을 받아서 낱쪽여백의 비율을 정수로 나타낼 수 있다고 믿었다.

E. W. 티펜바흐(E. W. TIEFFENBACH): 『아름다운 책의 조판에 대해
(*Über den Satz im schönen Buch*)』. 베를린: 오피치나 세르펜티스
(Officina Serpentis), 1930년. – 정작 이 책에서 가장 중요한 문장 중
의 하나는 그냥 부수적으로 언급된다: '한 낱쪽의 판형을 결정짓는 일
은 어쨌든 종이의 크기와 비율에 달려 있다.' 유감스럽게도 좋은 독일
어 문장이 아니고, 이 올바른 의견을 더 이상 따르지 않아 아쉽다.

얀 치홀트(JAN TSCHICHOLD): 「낱쪽, 글상자 그리고 여백의 비율(Die
Maßverhältnisse der Buchseite, des Schriftfeldes und der Ränder)」
In: 『스위스 그래픽 소식지(*Schweizer Graphische Mitteilungen*)』, 65
호, 294–305쪽. 장크트갈렌, 1946년 8월호. – 필자의 초창기 글로 이
론보다는 밝혀낸 사실이 주로 실려 있으며, 삽화가 많이 있다.

판 데 그라프(JOH. A. VAN DE GRAAF): 「형태 산출의 새로운 방법
(Nieuwe berekening voor de vormgeving)」. In: 『테테(*Tété*)』, 1946
년, 95–100쪽. 암스테르담, 1946년 11월. – 낱쪽의 가로 세로를 9등
분하는 가장 간단한 방법을 보여준다.

한스 카이저(HANS KAYSER): 『조화로운 낱쪽 분할을 위한 법칙(*Ein
harmonikaler Teilungskanon*)』. 취리히: 옥시당 출판사(Occident-
Verlag), 1946년. – 작가의 다른 모든 저서처럼 사상적 깊이가 대단하
다. 빌라 드 온느쿠르의 「성당 건축 기술자를 위한 스케치 모음집」에
숨어 있는 낱쪽 분할 법칙에 관한 내용을 담고 있다.

얀 치홀트: 「책의 비율들(Die Proportionen des Buches)」. In: 『조판면

(*Der Druckspiegel*)』, 10호, 8-18쪽, 87-96쪽, 145-150쪽. 슈투트가르트, 1955년 1, 2, 3월. - 1953년 집필. 필자가 찾아낸 중세 후기 필사본의 규칙을 처음으로 소개했다. 많은 도식과 도판을 포함한다. 지금 이 글의 내용으로 대체되는 부분도 있다.

얀 치홀트:『책의 비율들(*Boken Proportioner*)』. (원래 잡지에 소개됐던 위의 글을 스웨덴어 책으로 펴낸 것). 에테보리: 베세타(Wezäta), 1955년. - 두 가지 색깔로 아름답게 인쇄된 책으로, 그해 스웨덴에서 출판된 가장 아름다운 책 중 하나다.

얀 치홀트:『책의 비율들(*De proporties van het boek*)』. (위 책의 네덜란드어판). 암스테르담: 인터그라피아(Intergrafia), 1955년.

볼프강 폰 베르진(WOLFGANG VON WERSIN):『사각형의 책(*Das Buch vom Rechteck*)』. 라벤스부르크: 오토 마이어(Otto Maier), 1956년. - 특히 건축 분야에서 중요한 사각형의 특징과 그 기능을 설명한다. 책을 주제로 다루지는 않았다.

라울 로사리보(RAÚL M. ROSARIVO):『타이포그래피의 신성한 비율(*Divina Proportio Typographica*)』. 크레펠트: 셰르페(Scherpe), 1961년. - 아름답게 만들어진 책으로 훌륭한 도판을 담고 있다. 필자가 발견한 중세 후기 필사본의 규칙, 즉 도판 5를 뒷받침한다. 하지만 낱쪽 비율 2:3에 관한 것과 이 2:3 비율만이 유일하게 완벽한 것이라는 주장은 명백한 오류다.

얀 치홀트가 디자인한 출판사 인장.

전통적인
속표지 타이포그래피

속표지도 책의 한 부분으로서 그에 맞는 타이포그래피 형태를 갖춰야 하고, 책의 나머지 부분을 이루는 타이포그래피와도 잘 어울려야 한다.

하지만 수많은 책 속표지는 뒤이은 본문 타이포그래피와 납득할 만큼 어울리지 않는다. 본문의 기계조판이 아무리 완벽해도 제목 타이포그래피가 이를 받쳐주지 못하거나 만족스럽지 않으면 책 전체가 실망스러워진다. 타이포그래피의 수단을 절제해가며 사용한다고 해서 그것이 빈약하고 옹색한 디자인으로 잘못 이어지면 안 된다. 많은 속표지는 마지막 순간에 급하게 조판된 나머지 검토 없이 바로 인쇄에 넘겨지거나, 이런 일에 애정과 관심 따위는 없는 사람이 그냥 글자만 짜 맞춰 넣은 듯 허술해 보인다. 이런 속표지는 마치 헐벗고 굶주려서 겁에 질린 고아와 다를 바 없다. 글줄을 가운데로 맞춘 전통적인 타이포그래피 예술은 이제 사라진 듯하다. 글을 널리 알리는 역할을 맡은 제목은 소심하게 속삭일 것이 아니라 건강하고 힘차야 한다. 하지만 이렇게 건강해 보이는 속표지는 이제 예외적으로 볼 수 있을 뿐이다. 정말 아름다워서 무엇과도 바꿀 수 없을 정도로 훌륭한 속표지는 다른 모든 완벽함이 그렇듯 너무 드물다.

좋은 속표지를 위한 전제조건 하나를 들자면 제목의 문구

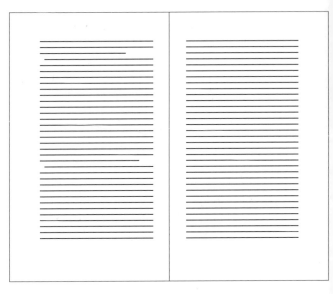

도판 1. 도판 2에서 제목의 잘못된 위치를
보여주기 위해 도식적으로 나타낸 펼침면. 제목의 위치는
글상자 폭의 가운데를 벗어나면 안 된다.

를 정확하게 표현하는 것이다. 마티아스 그뤼네발트 | 이젠하임 제단
화(Matthias Grünewald | Der Isenheimer Altar)와 같은 제목 문구는
잘못됐으므로 쓸 수 없다. 올바른 예는 마티아스 그뤼네발트의 | 이
젠하임 제단화(Der Isenheimer Altar | des Matthias Grünewald)이다.
에두아르트 뫼리케 | 전집(Eduard Mörike | Sämtliche Werke) 또한 논
란의 여지가 있는 문구다. 뫼리케의 | 전집(Mörikes | sämtliche Wer-
ke)이 올바르다. 반면, 에두아르트 뫼리케의 전집(Sämtliche Werke
von Eduard Mörike)과 같은 제목은 독일어 문법적으로 엉망이라

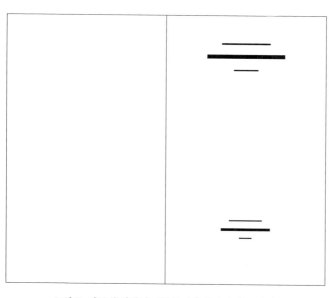

도판 2. 낱쪽의 여백이 빠듯하지만 않다면 이 도판의
위아래 여백은 알맞다. 하지만 제목이 글상자 폭의 가운데가 아니라
낱쪽 폭의 가운데에 잘못 자리 잡고 있다.

도저히 봐줄 수 없는 예이다. 하지만 진짜 소설의 제목인 에두아
르트 뫼리케 | 화가 놀텐(Eduard Mörike | Maler Nolten)은 화가 놀텐 |
에두아르트 뫼리케 지음(Maler Nolten | Von Eduard Mörike)으로 써도
무방하다. 다시 말해 출판하기 위해 만들어낸 출판용 제목과 저
자가 붙인 진짜 제목을 잘 구별해야 한다. 잘못되거나 서툴게 만
들어진 제목 문구는 훌륭한 속표지를 만드는 데 큰 방해 요소다.
　정확한 크기와 비율로 만든 펼침면 시안[47]이 눈앞에 없으면
제목을 바르게 디자인할 수 없을뿐더러, 그 형태의 수준도 제대

로 판단할 수 없다.

좋은 제목 타이포그래피는 오로지 본문 펼침면에서 비롯해야 만들어질 수 있다. 따라서 속표지에도 본문 펼침면의 여백 비율과 글상자의 위치가 그대로 적용된다(도판 1). 제목은 낱쪽 폭의 가운데에 위치하면 안 된다. 하지만 이런 예는 유감스럽게도 자주 보인다(도판 2). 이렇게 위치한 제목은 책 전체와 연관성을 잃어버리게 된다.[48] 어떤 제목의 글줄도 본문 글상자의 폭을 벗어나면 안 된다. 심지어 제목의 글줄을 글상자의 폭보다 짧게 하는 편이 대부분 더 낫다. 제목이 글상자의 높이를 꽉 채우는 일도 없는데, 책의 여백이 아주 빠듯한 경우는 특히 더 그렇다.

제목은 비록 짧을지라도 낱쪽을 '채워야' 한다. 이 말은 제목이 낱쪽에서 적절한 범위를 차지해야 한다는 말이다. 하지만 사람들은 이를 위해 큰 활자 사용하기를 꺼리는 듯하다. 제목의 주요 글줄은 본문용 활자보다 적어도 두 단계[49]는 커야 한다. 하지만 이 경우에 엄격한 규칙은 필요치 않은데, 제목 글줄은 숙련된 감각으로 그 형태를 결정지어야 하는 작업이기 때문이다. 짧은 제목에 비교적 작은 활자를 사용한다 해도 솜씨 있게만 조판한다면 그 낱쪽을 '채울 수' 있다. 제목 글줄이 길면 줄을 나눠도 좋다. 그러면 위쪽의 중요한 제목 영역에 글줄 하나의 단조로운 막대 모양이 아니라 두 개의 글줄이 모여 만든 면(面)의 윤곽이 자리 잡기 때문이다. 제목 부분과 그 밑에 출판사 이름과 인장이 자리하는 부분 사이의 큰 여백은 아무 의도 없이 남겨지거나 '텅

오른쪽: 도판 3. 1510년 프랑스에서 인쇄된 속표지.
제목에서 이런 줄바꿈은 오늘날 금기시된다.

Les lunettes des prin
ces auec aulcūes balades et additi-
ous nouuellemēt cōposees p noble
hōe Jehā meschinot Escuier/en sō
biuant grant maistre dhostel de la
Royne de France.

비어' 보이면 안 된다. 여백의 긴장감은 책 전체가 주는 효과에 같이 이바지해야 한다. 훌륭한 출판사 인장은 이 여백에 유용한 요소일 수 있지만, 반드시 필요하지는 않다. 이런 인장은 책의 타 ☞ 이포그래피와 그래픽적으로 세밀한 부분까지 맞아떨어져야 한다. 따라서 인장의 굵은 선은 제목에 사용한 큰 활자의 가장 굵은 획보다 더 굵지 않아야 하고, 가는 선 또한 가장 작은 활자의 가장 가는 획보다 더 가늘면 안 된다. 글자가 음각으로 새겨진 검은 인장은 제목 구조에 좋지 않은 낯선 요소다(도판 9). 이런 인장은 책 타이포그래피를 거스를 뿐만 아니라 이것이 인쇄된 낱쪽의 뒷면에도 좋지 않은데, 보통 종이는 대개 뒷면이 비치기 때문이다. 출판사의 인장은 산뜻하게 보여야 하고 글줄의 회색도와 어울려야 한다. 잘 만들어진 인장은 예술 작품이다. 작은 인장은 사실 전혀 필요치 않은데, 속표지에는 이런 소심함이나 지나친 예민함이 전혀 어울리지 않는다. 쓸 만한 인장은 아무 디자이너나 그려낼 수 없다. 훌륭한 출판사 인장을 만드는 과정은 절대 쉽지 않을 뿐만 아니라, 큰 노력이 필요한 여러 단계를 거쳐야 한다.

제목에 출판사 인장을 넣지 않으려면 반표제지(Schmutz-titel)[50]에 넣어도 된다. 유겐트슈틸(Jugendstil) 시대에는 출판사 인장을 반표제지 글상자의 오른쪽 위 구석에 인쇄하기도 했다. 이를테면 인젤 출판사(Insel Verlag)가 한동안 그래 왔듯이 말이다. 하지만 오늘날 이런 위치에 출판사 인장을 두면 부자연스러워 보인다. 책의 세 번째 쪽에서 종이 높이의 시각적 중간

오른쪽: 도판 4. 프랑스 르네상스 시대의 훌륭한 속표지.
출판사의 인장이 큼지막하게 자리 잡았다. 1585년 파리에서 인쇄되었다.

LES

ODES D'ANACREON

TEIEN, POETE GREC,

traduictes en François,

PAR REMY BELLEAV.

Auec quelques petites Hymnes de son in-
uention,& autres diuerses poësies:
Ensemble vne Comedie.

TOME SECOND.

A PARIS,

Pour Gilles Gilles, Libraire, rue S. Iehan
de Latran, aux trois Couronnes.

M. D. LXXXV.

점,[51] 그리고 글상자 너비의 중간점에 두는 것이 아마 더 나아 보일 것이다(책의 첫 두 쪽은 마지막의 두 쪽이 그렇듯 인쇄되지 않고 비어 있어야 한다). 하지만 만약 인장을 흔하고 익숙한 곳이 아니라 다른 곳에 두고자 한다면, 책의 마지막 부분에 서지 정보와 같이 두는 것이 내게는 가장 좋아 보인다.

고딕, 르네상스, 바로크 시대의 인쇄가들은 훌륭한 속표지를 정말 간단히 만들어냈다. 출판사의 인장 또는 목판으로 된 큰 삽화로 속표지의 중간 부분을 구성해서 적절하게 책을 시작하도록 했다(도판 3과 4). 이런 장식은 18세기에 들어서 이보다 작은 목판이나 동판으로 만든 장식용그림에 자리를 내주게 된다(도판 5). 요즘은 제목이 출판사 인장과 함께 오는 예가 오히려 드물고, 제목과 출판사 이름 사이에는 여백만 남긴다(도판 8과 17).

제목 부분 타이포그래피의 글줄 형태를 결정짓는 일은 좋은 제목 타이포그래피를 위한 가장 어려운 작업 중 하나다. 이를 위해서는 낱말과 글줄을 알맞게 묶거나 끊고, 서로 다른 활자 크기를 단계별로 잘 조합해야 하는데, 이 둘 다 제목을 이루는 문구의 논리와 가치에 잘 들어맞아야 한다. 오늘날의 제목 타이포그래피에 요구되는 몇몇 사항은 18세기와 19세기의 합리주의 시대부터 존재한 것이다. 우리는 예전 고딕, 르네상스, 바로크 시대의 인쇄가들이 그랬듯(도판 3과 4), 제목 글줄의 모양을 원하는 대로 만들기 위해 글줄과 낱말을 마음대로 끊거나 그 내용을 고려하

오른쪽: 도판 5. 인쇄업자 조제프 제라르 바르부(JOSEPH GÉRARD BARBOU 1723 – 1790)가 인쇄한 프랑스어로 된 속표지. 목판으로 된 인쇄소 인장이 들어갔다. 1759년에 인쇄되었다.

MARCI ACCII

PLAUTI

COMŒDIÆ

QUÆ SUPERSUNT

TOMUS I.

META LABORIS HONOS

PARISIIS,

Typis J. Barbou, viâ San-Jacobæâ, fub
Signo Ciconiarum.

M. DCC. LIX.

지 않고 활자 크기를 선택해선 안 되며, 반드시 낱말의 의미를 엄격하게 따라야 한다. 출판사 인장을 사용하지 않으면서 위쪽에 크게 자리 잡은 제목 부분과 아래쪽에 빈약한 구조로 된 출판사 이름 부분의 균형을 맞추는 것 또한 쉬운 일은 아니다. 그래서 오늘날 좋은 속표지를 만드는 일, 특히 고전 세리프체로 제목을 조판하는 일은 16세기나 17세기 때보다 오히려 더 어려워졌다.

그 형태를 힘들이지 않고 얻어낼 수 있다면, 물잔 모양[52]은 확실히 속표지에 가장 알맞은 글줄 외곽선 형태 중 하나다(도판 10과 14). 이런 제목 구조에서 출판사의 인장은 물잔 손잡이 부분에 올 수 있지만, 이런 경우는 아주 드물다. 이런 구조를 위해선 오늘날 제목이 너무 짧다. 그저 제목 글줄의 외곽선이 편안하게 보이고, 제목 부분과 출판사 이름 부분 사이의 좋은 균형을 얻어낼 수 있다면 거기에 만족하면 된다. 이를 위해 무엇보다 중요한 것이 있다. 낱쪽의 위아래에 있는 두 부분, 즉 제목과 출판사 이름 부분은 모두 면의 성격을 지녀야 하며, 글줄, 즉 선의 성격을 지녀선 안 된다. 그러므로 이 두 부분은 가능하면 항상 여러 글줄의 구조를 가지든지(도판 2), 아니면 글줄을 나눠 끊어서 여러 글줄의 형태로 만들어야 한다. 종종 긴 독일어 낱말은 고전 세리프체, 특히 고전 세리프체의 대문자로 조판했을 때 좋은 외곽선을 만들기 쉽지 않다. 어쩌면 고전 세리프체의 대문자가 너무 자주 사용되는 반면, 그 소문자는 너무 드물게 사용되고 있는지도

오른쪽: 도판 6. 괴테(JOHANN WOLFGANG VON GOETHE, 1749–1832) 시대에 출판된 독일어 책의 속표지. 본보기로 삼지 않도록 한다. 고전 세리프체 제목의 형태를 프락투어체로 흉내 냈다.

Torquato Tasso.

Ein Schauspiel.

Von

Goethe.

Aechte Ausgabe.

Leipzig,
bey Georg Joachim Göschen.
1790.

왼쪽: 도판 7. 1905년 무렵에 만들어진 책의 속표지. 형태가 엉망이고 세부적으로도 실수투성이다. 오른쪽: 도판 8. 같은 내용을 오늘날 어떻게 더 잘 조판할 수 있는지 보여준다. 활자 사이는 띄우지 않았다.

모른다. 고전 세리프체 대신 프락투어체를 쓰면 글줄이 눈에 띄게 짧아져서 면의 성격이 더 두드러지고 더 힘찬 낱말 이미지를 얻을 수 있다. 따라서 독일어로 된 책의 제목 부분에 프락투어체를 활용하면 고전 세리프체보다 더 만족스럽다(도판 8과 12). 하지만 유감스럽게도 괴테 시대의 타이포그래피는 전적으로 보잘것없고 서툴러서 그 시대에 프락투어체로 산만하게 조판한 속표지도 본보기 삼을 만한 것이 못 된다(도판 6).

제대로 된 제목은 책에 사용된 것과 완전히 같은 활자체 가족으로 조판해야 한다. 다시 말해 본문이 개러몬드로 됐다면 제

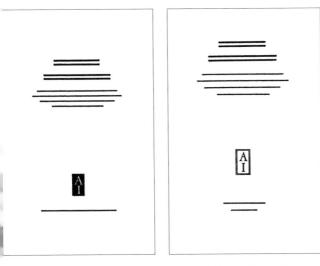

왼쪽: 도판 9. 유감스럽게도 요즘 일반적인 속표지는 머리
부분(제목 글줄)이 너무 낮게 위치한다. 출판사 인장도 음각으로
인쇄되었다. 오른쪽: 도판 10. 도판 9의 속표지를 바로 잡았다.
출판사 인장도 양각으로 바꾸었다.

목에도 개러몬드를 사용하고, 익숙한 형태의 고전 세리프체로
된 본문이 있다면 그 제목에도 같은 활자체를 사용하는 것이다.
하지만 다른 일반적인 고전 세리프체로 조판한 본문의 제목에
개러몬드를 사용하면 적절치 않을뿐더러 원하는 어울림도 얻지
못한다. 이런 부분은 아무리 철저해도 지나치지 않다. 활자체의
반굵은꼴은 비록 본문에 사용한 활자체에 완벽하게 어울린다
해도 절대 속표지에 사용하지 않도록 한다. 여기에 일말의 미련
도 없어야 한다. 제목 글줄을 직접 레터링하는 것은 생각해볼 만

하다. 하지만 이를 본문 낱쪽과 그 활자체에 완벽히 어울리도록 그려내는 것은 아무나 할 수 없는 정확하고 섬세한 예술이다. 오히려 최고의 타이포그래피는 훨씬 쉬우면서 무엇보다 다루기에 훨씬 유동적이다. 그 자체로 이미 충분히 어려울지라도 말이다.

훌륭한 속표지를 만들기 위한 가장 중요한 조건은 활자를 완벽히 이해하고 섬세하게 사용하는 것이다. 여기서는 고전 세리프체로 조판한 속표지만 생각하기로 한다. 대문자만으로 된 제목의 활자 사이는 반드시 넉넉하게 띈 뒤, 그 간격을 글자 쌍에 따라 섬세하게 조절해야 한다. 대문자 H와 I 사이를 띌 때 1포인트 정도의 간격은 어림도 없다. 제일 작은 활자 크기라면 1½포인트로 띄고 그보다 더 큰 시스로, 즉 12포인트 활자 크기까지는 대략 2에서 2½포인트 정도로 띈다. 14포인트 이상의 활자 크기는 3포인트나 그 이상으로 띄도록 한다. 대문자로 조판한 글줄의 활자 사이를 띄지 않거나 너무 조금 띄면 항상 보기 좋지 않다. 활자들이 다닥다닥 붙어서 그 글줄은 판독하기 어렵고 엉망진창이 된다. 대문자 사이를 충분하게 띄지 않을 때가 잦다 보니, 상대적으로 넓어서 구멍처럼 보이는 활자 사이공간은 활자 옆면을 줄로 갈아내면서까지 줄여야 할 때도 있다. 예를 들자면 V와 A의 사이공간이 그렇다. 대문자 사이를 넉넉하게만 띄워준다면 이런 쓸데없는 짓을 할 필요가 전혀 없다. VA의 사이는 대문자 사이에 일반적으로 필요한 최소한의 시각적 공간으로 여겨야 한다. 심지어 넓다고 생각되는 LA의 사이조차 아주

오른쪽: 도판 11. 필자가 만든 속표지. 목판화는
예술가 레이놀즈 스톤(REYNOLDS STONE, 1909 – 1979) 작. 1947년.

WILLIAM SHAKESPEARE

THE SONNETS

AND

A LOVER'S COMPLAINT

PENGUIN BOOKS

HARMONDSWORTH · MIDDLESEX

ENGLAND

얇게 더 띄어야 한다.

고전 세리프체의 소문자와 그 기울인꼴은 제목에 사용한다 해도 절대 활자 사이를 띄지 않는다. 대문자 활자 사이를 띈다고 소문자 활자 사이까지 띄는 이유를 도무지 이해할 수 없다. 프락투어체 역시 활자 사이를 띄면 볼품없고, 띄지 않았을 때가 가장 좋아 보인다(도판 6, 8, 12).

제목에 숫자가 들어가면 풀어 써야 한다(예를 들어 '240개의 삽화' '18세기' 대신 '이백사십 개의 삽화' '십팔 세기'). 단 연도는 아라비아 숫자(1958)로 쓴다. 거의 드물지만, 중요한 의미를 지닌 작품의 연도가 제목에 있을 때는 로마 숫자로 쓸 수도 있는데(1958 대신 MCMLVIII), 특히 제목을 모두 고전 세리프체의 대문자로 조판할 때가 그렇다.

제목에 사용한 활자 크기의 수는 적을수록 좋다. 너무 많은 요리사는 음식을 망치고 너무 다양한 활자 크기는 제목을 망친다. 네다섯 가지의 다른 활자 크기를 바르게 사용하기란 어려운 일이다(도판 16). 세 가지 이상의 활자 크기는 거의 예외적으로만 필요하고, 때로는 두 가지 크기만으로도 충분하다(도판 8과 11). 고전 세리프체의 대문자로 된 제목은 약간 딱딱해 보일 수는 있지만 거의 언제나 다른 부분과 잘 어울린다. 하지만 이런 조판 방법을 규칙으로 강조할 필요는 없다. 제목 글줄에는 소문자를 사용해서 표현력을 드러낼 수 있고, 부제 등 그보다 작은 활자로 된 글줄은 대문자로 조판해서 균형을 맞출 수 있다(도판 15).

오른쪽: 도판 12. 필자가 만든 속표지. 독일 로코코 양식이다. 1957년.

Schönste liebe mich

Deutsche Liebesgedichte
aus dem Barock und dem Rokoko

Mit farbigen Wiedergaben
acht alter Spitzenbildchen

Verlag Lambert Schneider,
Heidelberg

출판사 이름은 저자의 이름보다 결코 더 중요하지 않다. 따라서 출판사 이름은 저자의 이름보다 작거나 아무리 커도 같은 활자 크기로 조판해야 한다. 하지만 이런 중요도에 따른 우선순위가 얼마나 자주 무시되는지, 그래서 저자의 이름이 출판사 이름보다 오히려 더 작게 인쇄된 예가 얼마나 많은지 모른다. 심지어 유감스럽게도 출판사 이름이 제목만큼 크게 조판된 예도 있을 정도다!

이렇듯 올바른 속표지에는 많은 제약과 경고와 금기 사항이 따른다. 글상자의 영역이 확실하고 활자체의 선택지는 좁으며 활자 크기 수도 제한적이다. 반굵은꼴을 사용하지 않고 대문자만으로 조판할 때는 반드시 사이띄기를 해야 한다. 최소한 이를 염두에 둔다면 이제 속표지 조판을 시도해볼 수 있다.

이를 위해 좋은 방법이 하나 있다. 제목에 들어가는 모든 낱말을 연필이 아닌 검은색 볼펜이나 만년필로 아주 세심하고 정확하게 스케치하는 것이다. 이때 활자 크기는 활자체 보기지를 참고해서 우선 알맞다고 여겨지는 것들을 골라 그것에 맞게 스케치한다. 특히 초보자는 스케치를 대충하는 일이 없도록 조심하고, 글자 하나하나를 활자의 원래 형태와 최대한 가깝게 그려낼 수 있게 꼼꼼한 노력을 기울여야 한다. 어림잡아 빨리 스케치하는 것은 경험이 아주 풍부한 타이포그래퍼에게나 허용될 일이다. 나의 몇몇 작업에서 보듯, 한낱 줄 하나라도 실제 인쇄본과 혼동될 정도로 여지없이 정확해야 한다. 다음에는 글줄

오른쪽: 도판 13. 필자가 만든 속표지.
모노타입(Monotype)의 벨(Bell)로 조판했다. 1954년.

YORICKS

EMPFINDSAME

REISE

DURCH FRANKREICH UND ITALIEN

—

AUS DEM

ENGLISCHEN ÜBERSETZT VON

JOHANN JOACHIM BODE

—

BIRKHÄUSER VERLAG

BASEL

을 활자체 보기지에서 잘라내 만들고자 하는 책과 똑같은 재질과 크기로 준비한 종이 펼침면 위에 올려놓는다. 오른편의 낱쪽에는 글상자의 경계를 가는 연필 선으로 표시한다. 종이 위 글줄의 위치를 이리저리 옮겨보고 활자 크기도 바꿔본다. 가장 좋은 조합을 찾았다고 생각될 때까지 반복해서 말이다. 그런 다음 올려놓은 글줄을 종이가 울지 않는 접착제(이를테면 샌포드에서 나온 고무 접착제)를 사용해 펼침면 위에 붙여[53] 인쇄가를 위한 스케치를 만든다. 이 스케치의 머리 부분에는 활자체 이름을(예를 들어 '모두 잰슨Janson으로 조판할 것'), 가장자리 여백에는 활자 크기를 분명하게 써놓고, 대문자의 경우에는 사이띄기를 얼마나 해야 하는지도 명시한다(이를테면 '10포인트, 일반 소문자' '8포인트, 대문자, 1½포인트로 사이띄기'). 나아가 '높이는 본문 펼침면 글상자의 윗선에 정확히 맞출 것' '높이와 위치는 스케치와 일치시킬 것' '재단된 펼침면 스케치에 명시된 정확한 위치에 시험 인쇄할 것' 등의 요구 사항도 포함할 수 있다. 전문적으로 만든 스케치가 유능한 인쇄가의 손에 넘어갈 때 우리가 수고해서 계획한 것, 즉 확실한 조화를 이룬 결과물을 얻어낼 수 있다. 하지만 실상은 작업이 정확하게 진행되지 않을 때가 많다. 글줄 사이가 지침과 다르게 떠어졌다든지 활자 사이가 고르게 떠어지지 않은 것처럼 말이다. 아니면 낱말 사이가 너무 넓거나, 드물긴 해도 너무 좁게 떠어질 수도 있다. 아무리 위대한 에밀 루돌프 바이스라 할지라도, 자신의 교정용 원고에 포인트

오른쪽: 도판 14. 가상의 속표지.
단정한 조판이지만 개성이 부족하다.

DIE

FÜRSTIN VON CLEVE

VON

MARIE MADELEINE

GRÄFIN VON

LAFAYETTE

IM VERLAG ZUM EINHORN

ZU BASEL

가 아닌 밀리미터 값을 썼다면 조판가는 그 말을 따를 필요가 없다. 조판가는 모든 것을 포인트로 작업한다. 반 밀리미터가 도대체 몇 포인트인지 어떻게 알겠는가. '½포인트'는 구체적이고 확실하지만, '조금 더 띌 것' 같은 지침은 천차만별로 해석될 수 있다. 제목 조판은 부분적으로 '포인트의 예술', 아니 '반 포인트의 예술'이라 할 만하다. 따라서 '띌 것' 같은 지침은 정확하지 않다. '1½포인트 더 넓게 띄기' '½포인트로 사이띄기'처럼 분명한 지침을 줘야 한다.

속표지의 모든 요소가 첫 시험 인쇄에서 바로 잘 맞아떨어질 수도 있지만, 반대로 시험 인쇄가 생각한 것과 달라서 여기저기 고치고 조정해야 할 때도 있다. 이때는 제목이 '확실히 자리 잡을 때'까지 바른 크기, 정확한 위치로 만든 시험 인쇄를 계속 요구해야 한다. 속표지, 아니 앞붙임[54]의 모든 스케치는 본문의 원고에 첨부되어야 하고, 첫 시험 인쇄도 본문의 첫 교정지(Fahnen)[55]와 함께 도착해야 한다. 펼침면 시안은 미리 책상 위에 놓여 있어야 하고, 최종 조판으로 넘어가기 전에 시안에 대한 허가를 받아놓아야 한다.

좋은 제목은 그 모든 부분을 아우르는 윤곽 형태의 비율이 본문 낱쪽의 글상자 비율과 어느 정도 비슷해야 한다. 본문 낱쪽의 글상자에 비해 제목 글줄의 폭이 좁거나 그 위치가 낮더라도 말이다. 그렇지 않으면 본문 낱쪽과 어울리지 않는다. 이를테면 위쪽의 제목 글줄 묶음의 폭이 좁은데 그 밑의 출판사 이름 글줄

오른쪽: 도판 15. 도판 14와 같은 내용을 다르게 조판한 예. 주 제목은 사이를 띄지 않은 소문자로 조판했다. 도판 14보다 훨씬 나아 보인다.

DIE

Fürstin von Cleve

VON

MARIE MADELEINE

GRÄFIN VON

LAFAYETTE

IM

VERLAG ZUM EINHORN

ZU BASEL

이 글상자의 폭을 채우면 안 된다(도판 9). 제목 글줄이 너무 낮게 위치한 예도 잦다(도판 9). 제목을 이렇게 디자인하는 사람은 아마 출판사 이름 글줄이 전체 형태에 관여하지 않는다고 여기는 것 같다. 이런 제목은 무거워서 가라앉은 듯 보인다. 출판사 이름 글줄은 그 위의 제목 글줄 묶음과 마찬가지로 분명한 시각 요소이고, 이 둘은 함께 바르게 자리 잡아야 한다. 제목의 위치는 낯쪽 위 3분의 1 영역이 보통이고, 절대 시각적 중간 부분에 두지 않는다! 도판 9와 같은 제목은 좋지 않다. 여기서도 긴 막대처럼 놓인 출판사 이름 글줄은 다시 손봐야 한다(원본에서 이 부분은 소문자로 조판됐는데, 소문자 사이를 띄어 글줄을 늘려버렸다). 위쪽 제목 글줄이 만드는 풍성한 면의 윤곽과 맞지 않기 때문이다. 다른 경우와 마찬가지로 여기서도 엇비슷한 길이의 글줄을 반복해서 위아래로 배열하는 것은 최대한 피해야 한다. 제목 글줄 묶음은 위쪽으로 좀 더 올리고 아래쪽 글줄을 여러 개의 좁은 글줄로 나누면 비로소 제목이 자리 잡는다(도판 10).

제목에서 '알맞은' 글줄 사이공간은 당연한 듯 쉽게 요구되지만, 정작 얻어내기는 어렵다. 글줄 사이공간은 문맥과 내용을 거스르면 안 될뿐더러, 글줄이 그렇듯 그 자체로 제목 전체가 드러나는 효과에 이바지해야 한다. 보통 속표지는 인쇄되는 부분보다 그렇지 않은 부분이 더 많으므로, 사이공간이 좁은 글줄 묶음은 어색해 보인다. 배경의 흰색이 글줄 사이공간으로 잘 흘러야 한다. 같은 활자 크기로 된 글줄이더라도 낯쪽 가장자리 여

오른쪽: 도판 16. 이 속표지 타이포그래피는 마침내 그 시대의
분위기를 표현해냈다. 보이는 것보다 훨씬 어려운 조판이다.

DIE FÜRSTIN VON
CLEVE

VON

*Marie Madeleine Gräfin
von Lafayette*

Im Verlag zum Einhorn

BASEL

백이 아주 넉넉하다면 글줄 사이공간도 보통보다 더 넓혀야 한다. 보통 어느 정도는 투명한 제목 타이포그래피를 기대한다. 그렇지 않으면 제목 조판이 배경과 어울릴 수 없고, 따라서 배경에 녹아들 수도 없다(도판 11, 12, 13).

책의 가장자리 여백이 문고본처럼 아주 좁다면 제목이 글상자를 채우지 않아도 된다. 만약 글상자를 채우고자 할 때는 위쪽의 제목 글줄 묶음의 위치가 아주 높아지기 때문에 이를 살짝 낮춰야 하고, 그에 맞춰 아래쪽의 출판사 이름 글줄 묶음의 위치를 올리는 것도 잊으면 안 된다! 본문 펼침면 위아래 여백의 좁고 넓은 비율은 속표지에도 그대로 드러나야 한다.

속표지의 첫 번째 글줄이 가장 큰 제목 글줄이 될 때도 위쪽의 제목 글줄 묶음은 종종 살짝 내리고 아래쪽의 출판사 이름 글줄 묶음은 약간 올려야 한다. 물론 첫 번째 글줄이 짧고 큰 제목 글줄보다 더 작은 활자 크기로 된다면 아주 바람직하지만, 이를 항상 기대할 수는 없다. 한편, 책의 저자 이름은 첫 글줄 위나 전치사 VON[56]과 함께 그다음 글줄로 둘 수도 있다. 이 VON을 가끔 짧은 글줄로 따로 떼놓을 수도 있는데, 이러면 가운데 축이 아주 두드러져 보인다(도판 14). 하지만 짧은 글줄 *VON*이 달갑지 않으면 저자 이름 앞에 붙여 한 글줄에 둘 수도 있다(도판 8).

속표지 뒤쪽에는 거의 언제나 발행인에 대한 정보나 인쇄소는 어디며 몇 판째 인쇄인지 등의 서지 정보가 온다(덧싸개가 원래 책에 속한 부분이 아님에도 생뚱맞게 서지 정보에 덧싸개

오른쪽: 도판 17. 필자가 만든 속표지. 별 노력을 들이지 않고도 효과를 볼 수 있는 일반적인 해결책이다.

VIRGINIA WOOLF

A Room of One's Own

PENGUIN BOOKS

HARMONDSWORTH · MIDDLESEX

Die Originale
der abgebildeten acht Spitzenbilder gehören
Jan Tschichold in Basel,
der auch die Zusammenstellung der Gedichte,
die Typographie und den Entwurf
zum Einbande dieses Buches
besorgt hat.
Die typographischen Zieraten sind
einem Straßburger Druck aus dem Jahre 1764
entnommen.
Satz und Druck der Buchdruckerei
H. Laupp jr, Tübingen.
Fünffarbenätzungen und Druck der Abbildungen:
Graphische Kunstanstalten F. Bruckmann KG,
München.
Werkdruckpapier von
Robert Horne & Co. Ltd, London.
Kunstdruckpapier von der
Papierfabrik Scheufelen, Oberlenningen.
Buchbinderarbeiten
von Willy Pingel, Heidelberg.
Erstes bis sechstes Tausend.
1957

디자이너 이름이 소개될 때도 종종 있다. 그 디자인이 특별할 것 없이 엉망인 경우에도 말이다). 아주 저렴한 책이라면 책 마지막 부분에 서지 정보가 들어올 자리가 없으므로 속표지 뒤쪽 외에는 딱히 대안이 없다. 하지만 아무리 저렴한 책이라 해도 서지 정보를 함부로 대충 조판하면 안 된다. 본문에 쓰인 기본 활자체의 아주 작은 크기를 골라서 (활자 사이띄기 없이) 글줄들의 길이를 잘 다듬고 본문과 비슷한 값으로 글줄 사이를 띈다. 살짝 사이를 띈 아주 작은 크기의 작은대문자를 사용하고 글줄 사이를 본문처럼 띄면 훨씬 더 정갈하고 편안하게 보인다. 낱말 사이 공간은 가능한 한 좁게 둔다. 속표지 쪽에서 보면 뒷면의 이 글줄들이 비쳐 보이기 때문에 가능하면 항상 속표지의 글줄과 기준선을 맞추고 속표지 글줄 묶음의 영역을 넘기지 않도록 한다.

속표지 뒤편의 서지 정보는 요사이 걱정스러울 정도로 길어지고 있다. 마치 영화가 시작하기도 전에 끝도 없이 올라오는 제작진 이름을 무방비 상태로 참고 봐야 하는 것 같다. 길어진 서지 정보도 그것과 다를 바 없이 귀찮고 달갑잖다. 책을 만드는 데 수고한 사람은 책의 마지막에 언급하는 것으로 족하다. 책의 첫머리에 이름을 올릴 사람은 오직 저자와 책의 산파라 할 수 있는 발행인이다. 항상 이단아였던 나는 이런 이유로 그 외 다른 모든 것은 책의 마지막에 언급해야 한다고 생각한다.

책의 본문이 시작하는 낱쪽의 반대편에는 아무 내용도 없이 비워두어야 한다.[57] 이때 속표지 바로 다음 펼침면의 오른편

왼쪽: 도판 18. 각종 서지 정보를 모아 조판한 낱쪽.
도판 12의 책 마지막에 자리한다.

낱쪽에 저자 이름을 뺀 제목을 반표제지처럼 작게 반복해 넣으면 첫 본문 펼침면의 왼편 낱쪽을 고민 없이 비워두는 데 도움이된다. 아주 저렴한 책이라면 첫 본문 펼침면의 왼편 낱쪽에 어떤내용이 올 때도 있지만, 최소한 단정하게 조판해야 한다. 하지만이 낱쪽은 유감스럽게도 책에서 가장 소홀하게 취급받는 낱쪽이고, 이런 이유로 제작자(Hersteller)[58]의 능력을 증명하는 낱쪽이 된다. 이 숨은 공로자인 제작자의 이름이 언급되지 않는 이유가 세 가지 있다. 우선 발행인이 이를 원치 않는다. 둘째, 제작자는 이를테면 덧싸개를 만든 그래픽 디자이너 같은 사람보다 훨씬 중요한데도 너무 겸손하다. 마지막으로 제작자 자신이 언급되기를 꺼린다. 책이 출간되는 마지막 순간까지 혹시나 어디서무슨 일이 터지지는 않을까 마음을 졸이기 때문이다. 저자는 조판가가 자신을 글을 망치지는 않을까, 인쇄가는 제본가 때문에일이 틀어지지는 않을까 조마조마하지만, 제작자는 이 넷 모두에게, 그들이 제작자를 신경 쓰는 것보다 더 많은 정성을 쏟는다. 책임감이 투철한, 마치 충성스러운 정예 대원처럼 사려 깊고 예리한 매의 눈을 가진 제작자는 명예나 불명에 같은 것은 말단 실무자에게 넘겨버린다. 이런 말단 실무자들이야말로 책이 한 줄도 읽히기 전에 어리석은 자기애와 겉만 번지르르한 완전무결함으로 치장된 자신의 이름을 올리고 싶어 할 뿐이다. 제작자는이미 경험으로 알고 있다. 책이 어떻게 나올지는 아무도 모를 일이란 사실을 말이다.

오른쪽: 도판 19. 필자가 만든 속표지. 캐슬론 안티크바(Caslon-Antiqua)와
바이스 슈무크(Weiß-Schmuck)로 조판했다. 1945년.

HAFIS

★

EINE
SAMMLUNG
PERSISCHER
GEDICHTE
VON
GEORG FRIEDRICH
DAUMER

✳

VERLAG BIRKHÄUSER
BASEL

하지만 독자는 누가 책을 인쇄했는지, 제목 뒷장에 무슨 천지개벽할 사항이나 이름이 나열됐는지 같은 자잘한 것에 전혀 신경 쓰지 않는다. 무슨 인쇄소에서 몇 판째 인쇄한 것인지, 심지어 발행인이나 번역인은 누군지 등은 책의 마지막에 자리 잡는 것이 최선이다(도판 18).

잘 만들어진 책 마지막 두 쪽은 처음 두 쪽이 그렇듯 인쇄되지 않고 비워야 한다. 마지막에 예술 작품의 도판을 포함한 책도 마찬가지다. 책 마지막에서 세 번째 또는 네 번째 쪽은 발행인 인쇄소 등의 서지 정보를(도판 18) 두기에 가장 적당한 곳인데 출판 연도가 속표지에 포함되지 않았다면 여기에 명시한다.

다시 속표지로 돌아가 보자. 도판 14는 어떤 가상의 속표지를 실수 없이 무난히 조판한 예를 보여준다. 이 속표지에 사용한 기본 활자체는 개러몬드다. 하지만 타이포그래피 관점에서 실수 없는 속표지라 해서 항상 더할 나위 없이 완벽한 것은 아니다. 만약 이 속표지 형태와 개러몬드 활자체가 여느 소설에 쓰였다면 그 선택은 옳을 것이다. 하지만 이 소설은 1678년에 발표된 유럽에서 가장 오래되었으며, 그보다 670년 더 오래된 일본 최초의 소설 『겐지 이야기(*Genji*)』와 마찬가지로 여성 작가의 작품이기 때문에 그 분위기를 드러내는 타이포그래피가 필요하다. 따라서 이 속표지는 잰슨 안티크바(Janson-Antiqua)[59]로 조판해야 하며 루테르셰 프락투어(Luthersche Fraktur)를 쓰면 거의 더 낫다. 도판 15는 같은 속표지를 잰슨 안티크바로 조판한 첫 시안 중 하나다. 하지만 이것도 그 시대의 분위기를 완전히 표현해내지 못했고, 도판 16의 속표지에 와서야 비로소 좋은 해결책

에 가까워졌다. 여기서 중요한 점은 1880년대에 유행한 역사주의에 기반하는 것이 아니라, 바로 1678년의 시대상을 오늘날의 요구에 맞는 형태로 녹여내는 것이다. 현대적인 것에 집착하는 것은 유치하다. 책은 유행 상품이 아니다. 이 책의 속표지를 '현대 정신에 입각해서', 즉 철제 가구나 자동차의 차체 또는 인공위성 스푸트니크(Sputnik)를 연상하도록 만든다고 해보자. 그 결과는 아마 미개하고 모자란 문명의 산물처럼 보일 것이다. 위의 속표지와 비슷한 작업, 즉 작품의 분위기를 타이포그래피로 해석해낸 또 다른 작업의 결과물이 도판 12에 소개돼 있으니 참고하기 바란다.

하지만 속표지가 최소한 우리의 분별력과 눈을 거스르지 않고, 아름답고 조화로우며 건강한 형태를 위한 기본 요건에 부합하며, 무엇보다 낱쪽에 바르게만 자리 잡는다면 대개 만족스러울 것이다. 우리의 다음 세대는 이를 잘 깨달아 알 수 있기를 바란다(Videant sequentes).

인쇄가를 위한
출판가의 조판 규칙

인쇄가가 조판에 필요한 모든 것을 제대로 충족하지 못한 규칙을 따르면 출판가와의 소통이 때때로 곤란해진다. 책의 모습을 결정짓는 것은 바로 조판의 수준이다. 비록 평판이 좋지 않은 활자체를 쓰더라도, 최소한 잘 만들어진 규칙으로 조판하면 좋은 효과를 얻을 수 있다. 반대로 좋은 조판과는 거리가 먼 세부 규칙을 따르고 낱말 사이공간을 넓히면 아무리 훌륭하고 흠 없는 활자체라도 망치게 된다. 다음에 소개하는 내용은 훌륭한 조판을 보장하는 기본 지침이다. 인쇄가에게 이 기본 지침을 의무적으로 따르게 하는 출판가는 조판 때문에 실망할 일은 없을 것이다.

여기서 다루지 않는 내용은 글줄 사이공간, 낱쪽의 높이, 그리고 글줄의 길이, 글상자, 판형 사이의 비율이다. 이는 복잡한 내용이라 간단한 규칙으로 담아내기에는 한계가 있기 때문이다. 여기에 관해서는 이 책의 다른 곳에서 다루도록 한다.

규칙

모든 제목, 그리고 무엇보다 하나의 활자체를 사용해 양끝맞춤으로 조판한 긴 글의 낱말 사이는 3분의 1각으로 띄어야 한다. 특히 손조판을 할 때는 한 글줄 안에 시각적으로 같은 낱말 사이공간을 주도록 신경 쓴다.

문장의 마침표 뒤, 그리고 줄인 문장 뒤에는 반드시 해당 글줄의 기본 낱말 사이공간만 쓴다. 글줄이 보통보다 길 때만 이 공간을 조금 더 넓힐 수 있다. 이런 긴 글줄에서는 쉼표와 붙임표[60] 앞에 얇은 공목을 넣어 살짝 떼어도 된다. 괄호와 그 안의 활자 사이는 살짝 떼어야 하는데, 예외로 활자 A, J, T, V, W, Y의 앞, 마침표 뒤 그리고 글줄이 아주 빽빽할 때는 떼지 않는다.

d.h., u.a., C.F.Meyer처럼 낱자로 이루어진 줄임말의 마침표 뒤는 항상 낱말 사이공간보다 더 좁혀야 한다.

제목과 제목 글줄 묶음은 마침표 없이 조판한다.

소문자 사이는 절대 떼지 않는다. 소문자를 떼는 대신 항상 기울인꼴을 사용한다.

대문자 사이는 언제나 세심하게 (8포인트와 그 이상 크기의 활자는 최소한 1½포인트로) 떼어야 하고, 활자 사이공간을 시각적으로 같게 조절한다. 활자 사이가 너무 붙어 보이는 것보다 약간 넓다는 느낌을 유지하도록 한다.

들여쓰기로는 항상 전각만을 사용한다. 이보다 더 들여쓴다고 해서 눈에 더 띄는 것이 아니며, 보기에도 좋지 않다. 단 보통보다 아주 넓은 글줄에 한해서는 전각보다 더 들여써도 괜찮다. 들여쓰기가 너무 넓으면 바로 앞 문단의 짧게 남겨진 마지막 글줄이 다음 문단 첫 글줄의 들여쓰기 공간보다 더 짧아 보일 수도 있어 좋지 않다.

전각줄표[61]는 가격 정보를 표로 정리할 때만 쓴다. 그 외 모든 경우에는 더 짧은 줄표(구간줄표 또는 반각줄표[62])를 써야 하지만, 반각줄표 대신 붙임표를 쓰는 일은 절대 없어야 한다.[63]

115

세리프체로 조판한 글에는 원칙적으로 꺾쇠괄호 ‹ ›를 사용한다. 하나의 작업물 안에서는 같은 형태의 꺾쇠괄호를 써야 한다. 꺾쇠괄호와 그 안의 활자 사이는 살짝 띈다(좁게 짠 글줄에서는 예외다). 인용한 구문 안에 인용한 부분이 또 있을 때만 이중꺾쇠괄호 « »를 쓴다.

주석번호는 본문의 활자체와 같은 숫자 형태여야 한다. 주석번호([1]) 또는 그 대신에 쓰는 별표(*) 다음에는 본문이나 각주 상관없이 괄호 구문이 오면 안 된다. 낱말과 그에 붙은 주석번호 사이는 살짝 띄어야 한다.

각주 영역 위, 즉 본문과 각주 사이에는 어느 정도의 공간이나 글상자 너비를 채우는 가는 줄만 올 수 있다. 이 줄의 위와 아래의 공간이 본문의 글줄 사이공간보다 시각적으로 좁으면 안 된다.[64]

움라우트 Ä, Ö, Ü는 Ae, Oe, Ue 등으로 풀어쓰지 않는다 (Ärzte, Äschenvorstadt).

숫자에서 쉼표는 소수점을 나타낼 때만 쓴다.[65] 천 자리에 쉼표나 마침표를 찍는 것은 잘못이며, 그 대신 사이를 살짝 띄어 자릿수를 표시한다. 300,000은 삼십만이 아니라 삼백을 뜻한다. 삼십만은 300 000으로 조판해야 한다. 천 자리에 마침표가 오는 것도 잘못이다. 쉼표는 3,45 m나 420,500 kg처럼 항상 소수점을 나타낸다. 하지만 시간을 나타낼 때는 2.30시처럼 마침표를 사용한다. 전화번호에서도 숫자를 구분할 때 Nr. 32 81 71처럼 마침표 대신 사이공간을 넓혀서 조판한다(독일어에서는 No.가 아니라 Nr.로 쓴다).

펼침면 시안이
어떻게 보여야 할지에 대해

출판가가 어떤 책을 내기로 하면 인쇄가에게 책의 조판을 미리 보기 위한 펼침면 시안(Probeseite)을 요구한다. 몇 번의 의견 조율을 거쳐 책의 제작 승인이 떨어지는 즉시, 이 펼침면 시안은 조판가와 인쇄가에게는 반드시 따라야 할 지침이 된다.

따라서 인쇄가는 이 펼침면 시안을 모든 정성을 다해 꼼꼼하게 만들어야 한다. 이를 위해서는 예를 들어 낱쪽의 높이가 확실히 정해져 있어야 한다. 하나의 책 본문에 두 가지 활자 크기를 섞어 조판할 예정이라면, 펼침면의 한 낱쪽은 그중 주로 쓰는 본문 활자 크기만으로 조판해야 하는데, 이렇게 해야만 글상자의 높이를 정확하게 정할 수 있다. 따라서 이 낱쪽에 부제가 오면 안 된다. 이 시안은 반드시 펼침면으로 만들어야 하는데, 오직 펼침면만이 완성된 책 본연의 느낌을 전해줄 뿐만 아니라, 이를 통해 각 장의 시작 부분이 어떤 모습일지 볼 수 있기 때문이다. 이는 기계조판가뿐 아니라 손조판가에게도 큰 의미가 있다. 가장 좋은 방법은 장의 시작 부분을 펼침면의 왼쪽에, 일반적인 본문은 오른쪽에 두는 것이다. 만약 책의 타이포그래피가 복잡한 구조를 지닌다면 펼침면 시안을 세 개, 네 개, 심지어 일곱 개까지도 준비해야 한다. 책의 특색을 나타내는 모든 조판 방식이 이를 통해 드러나기 때문이다.

책의 분량은 조판가가 펼침면 시안의 인쇄 작업을 마친 뒤에야 계산할 수 있다. 그렇지 않으면 쪽수 차이가 생길 수도 있다. 이 시안 작업은 사무실 책상머리에서 해낼 수 있는 것이 아니다. '조판할 글의 분량을 미리 계산했다' 따위의 말은 엉망으로 만들어진 책을 위한 변명이 될 수 없다.

펼침면 시안의 조판을 보통 일상적인 작업물보다 덜 꼼꼼하게 해서는 안 된다. 아무리 펼침면 시안이라도 인쇄에 실수가 있다면 원고를 매의 눈으로 교정할 출판가의 신뢰를 잃을 수 있다. 만약 작업을 의뢰한 이가 자기 나름의 규칙으로 조판하기를 요구한다면 그 요구대로 작업하되 중요한 검토 사항을 펼침면 시안의 첫 쪽에 명시한다. 옆쪽의 예를 참고하기 바란다.

글이 만약 각주를 동반한다면, 그중 가장 복잡한 상황의 예를 펼침면 시안을 통해 보여준다.

재단된 판형, 펼침면의 안쪽과 위쪽 여백은 한 치의 오차 없이 정확해야 한다. 훌륭한 인쇄가의 열정은 출판가가 더는 말할 수 없을 정도로 완벽한 펼침면 시안을 제공하는 것으로 드러나야 한다.

무엇보다 종이는 구할 수만 있다면 실제 인쇄에 사용할 종이와 같은 것으로 해야 한다. 만약 실제 인쇄에 사용할 종이를 제때 구할 수 없다면 차선책으로 적어도 표면 재질이 최대한 비슷한 종이를 고른다. 인쇄가 최고 품질이어야 하는 것은 두말할 나위가 없다. 인쇄 기계의 압력을 적절히 조절하는 작업 또한 어떤 경우에도 빠뜨리지 말고, 색의 농도도 종이와 활자체 종류에 완벽하게 맞춰야 한다. 즉 펼침면이 너무 밝거나 진한 느낌이면

펼침면 시안

2번째 제안 – 1965년 9월 2일

글: 고트프리드 켈러(Gottfried Keller),
　녹색의 하인리히(Der grüne Heinrich)
출판사: 춤 베네디크, 바젤(Zum Venedig, Basel)
인쇄: 야콥 슈넬하제, 바젤(Jakob Schnellhase, Basel)

—

재단 후 펼침면 치수: 가로 17.3 cm, 세로 10 cm
본문 활자체: 모노 센토(Mono Centaur) 252, 활자 크
　기 10포인트, 글줄 사이 간격 11포인트, 글줄 너비 18
　시스로(Cicero), 글줄 수 31
펼침면 안쪽 여백: 2 시스로
재단 후 펼침면 위쪽 여백: 2 시스로
Ä, Ö, Ü, ß. ‹ ›. 반각줄표! 소문자는 띄지 않는 대신 기울
　인꼴로 조판할 것. 마침표 뒤에는 낱말 사이공간을
　둘 것.
예측 분량: 576쪽(반표제지(= 첫 쪽), 속표지, 머리말,
　그리고 책의 마지막에 두 쪽에 걸친 차례를 위한 8쪽
　을 포함한 분량). 새로운 장 첨부할 것.

펼침면 시안의 첫 낱쪽에 오는 조판 정보의 예.

안 된다. 나중에 인쇄기계 전문가가 이 펼침면 시안에 맞춰서 기계 설정을 하기 때문이다.

인쇄소가 달랑 하나의 낱쪽으로 된 시안을 제공할 때도 자주 있는데, 심지어 마지막 글줄이 너무 밑으로 내려와 아래쪽 여백을 망치는 예도 있다. 하지만 올바른 시안은 최소한 하나의 펼침면 이상으로 제공된다. 네 쪽으로 구성된 펼침면 시안의 첫 번째 낱쪽에는 앞쪽의 예처럼 조판 정보를 명시해야 한다. 이렇게 해야만 조판가와 인쇄기계 전문가, 무엇보다 그들의 동료가 작업을 대신 넘겨받을 때도 모든 것이 확실하게 진행될 수 있다. 책의 원래 판형이 가로 17.3 cm, 세로 11 cm여야 하는데도 펼침면 시안 인쇄본의 실제 측정치가 가로 17.25 cm, 세로 10.9 cm로 나왔다면, 결국 작업자는 책의 판형이 가로 17.2 cm, 세로 10.9 cm가 아닐까 하는 의구심을 품을 수도 있다. 새로운 시안이 필요하면 그때마다 원래 어림잡았던 책의 분량도 다시 검토해야 하는데, 단 한 번 만에 출판가의 동의를 얻기란 드물기 때문이다. 그리고 새로운 시안마다 번호와 날짜를 매겨나가야 한다.

그 외에도 나중에 실수가 발생하지 않도록 안쪽과 위쪽의 여백 너비를 첫 낱쪽에 명시하는 것을 추천한다.

인쇄가는 펼침면 시안의 부수를 너무 빠듯하게 준비하지 않도록 한다. 최소한 네 부는 작업 의뢰인에게 건네고 다른 네 부는 본인의 작업 모음집에 잘 보관한다.

오직 이 작업 지침을 꼼꼼히 따라야만 나중에 완성된 책이 작업자와 의뢰인 모두를 만족시키리라 어느 정도 확신할 수 있을 것이다.

좁은조판의 일관성

낱말 사이공간을 좁혀서 조판하는 방식,[66] 즉 좁은조판은 대개 드리텔자츠(Drittelsatz)[67]라는 정확하지 않은 이름으로 불린다. 이 조판 방식은 오늘날까지 습관처럼 이어온 19세기의 조판 규칙의 피할 수 없는 수정을 불러왔다. 어떤 옛 규칙은 좁은조판과 갑자기 대립적 관계에 놓이고, 이는 둘 중 하나의 조판 방식을 선택해야 하는 상황으로 이어진다. 옛 조판 규칙과 좁은조판 사이에서 절충점을 찾기란 불가능하기 때문이다.

낱말 사이를 반각으로 뗀 옛 조판은 글줄의 낱말을 서로 떼어놓으므로 글을 이해하기 어려운데, 좁은조판에 대한 요구는 바로 이런 시각적 경험에서 나온 것이다. 낱말 사이를 반각으로 띄면 글 전체가 흰 얼룩으로 덮인 듯 산만해 보인다. 그러다 보니 낱말들이 가로로 묶여서 짜임새 있는 글줄을 이루지 않고, 오히려 다음 글줄의 낱말과 아래위로 더 묶인 듯한 인상을 줄 때가 잦다. 낱말 사이의 중요한 시각적 관계는 희생된 채 말이다.

구텐베르크 시대와 15세기, 16세기의 낱말 사이공간은 우리가 오늘날 요구하는 것보다 더 좁았다. 심지어 소문자 i의 세로 획[68]보다 더 좁았고, 이는 오히려 4분의 1각이라 할 만했다. 하지만 당시의 조판가는 한 글줄에서 하나 또는 심지어 여러 개의 낱말까지 임의의 길이로 줄여 쓸 수 있었다. 바로 이것이 초기 간행본과 16세기 이탈리아와 프랑스의 인쇄본이 범접할 수

없이 완벽한 형태로 조판된 이유다.[69]

고전 세리프체의 가장 이상적인 이미지는 라틴어 문장을 조판했을 때 드러난다. 바로 그 언어를 위해 만들어진 활자체이기 때문이다. 하지만 독일어는 특유의 긴 낱말뿐 아니라 바로크 시대의 잔재이면서 현대 맞춤법에도 사라지지 않은 잦은 대문자[70]가 조판을 힘들게 한다. 따라서 독일어 문장을 고전 세리프체로 잘 조판하는 일은 영어 문장을 조판하는 것보다 훨씬 더 힘들다. 그 반대로 영어는 가장 조용하고 부드러운 본문 타이포그래피 이미지를 띠는데, 문장 중에 대문자가 별로 없고 발음구별기호(Akzente)도 없으며 낱말도 짧기 때문이다.

오늘날의 로망스어군에 속하는 언어(romanische Spra-chen)[71]는 그 모체인 라틴어보다 더는 조판하기 쉽지 않다. 발음구별기호를 동반한 활자들 외에도 z, j, k 등 오늘날 종종 보이지만 원래는 고전 세리프체에 속하지 않은 활자를 포함하기 때문이다. 그래도 이들은 여전히 라틴어를 연상시키고 대문자투성이인 독일어와는 다르다.

독일어 조판에서는 낱말끊기, 즉 긴 낱말을 끊어서 다음 글줄로 넘겨야 할 때가 다른 언어보다 잦다. 프랑스어와 영어로 된 글이라면 19세기의 낱말끊기 규칙을 사용해도 아직은 쉽게 훌륭한 좁은조판을 할 수 있다. 하지만 독일어를 좁게 조판하려면 이른바 비이상적인 낱말끊기에 관한 규칙을 완화하는 데만 그치는 게 아니라 아예 없애는 것이 요구된다. 이를테면 낱말을 ergan-gen, aufge-bracht, Ti-rol과 같이 끊더라도 눈감아줘야 한다.[72] 좁게 조판하고자 하면서 동시에 이런 비이상적인 낱말

끝기까지 피할 수는 없는 노릇이다. 그렇지 않으면 좁고 넓은 낱말 사이공간이 섞이거나 아예 모든 낱말 사이가 넓은 조판이 나온다. 그리고 낱말끊기를 연달아 세 글줄 이상 하지 않는 규칙도 훌륭한 (독일어) 좁은조판에서 항상 따르기에는 쉽지 않다.

좁은조판에서도 마침표 다음에는 당연히 낱말 사이와 똑같은 공간을 줘야 하고, 때에 따라서는 그보다 살짝 더 좁힐 수도 있다. 마침표 뒤에 낱말 사이보다 더 넓은, 마치 구멍 같은 공간을 줬던 옛 규칙은 이제 완전히 없어져야 한다. 이렇게 하면 기계조판가가 더는 마침표와 그다음 공간에 신경 쓸 일이 없어지므로 작업에 큰 짐을 덜게 된다.

좁은조판은 글을 낱쪽에 배분하는 문제에도 영향을 미친다. 문단의 마지막 글줄이 새로운 낱쪽의 첫 글줄로 오면 안 된다는 규칙을 좁은조판에서 아무 문제 없이 적용할 수는 없다. 이런 글줄이 보기 좋지 않다는 데는 의심의 여지가 없다. 하지만 이렇게 남겨진 글줄을 두 개로 늘리거나 반대로 줄이지 못한다면 이 문제를 피하기 어렵다. 여기에 관한 자세한 내용은 「마지막 외톨이글줄과 첫 외톨이글줄」 장을 참고하기 바란다.

문단의 첫 글줄이 낱쪽의 마지막 글줄로 오는 것은 어차피 실수로 여겨지지 않는다. 이것을 허용하지 않는다는 것은 너무 지나치다. 그렇지 않으면 이런 글줄을 피한답시고 작가가 자신의 글을 고무줄처럼 늘이거나 줄여서 조판을 도와야 할 지경에 계속 놓이기 때문이다. 이는 타이포그래피의 내용보다 조판의 형태를 우위에 두는 것으로, 좋은 조판가라면 지지해서도, 나아가서 요구해서도 안 될 일이다.

문단의 시작을
들여써야 하는 이유

생각의 순서를 적어 내려갈 때 저자는 연관된 내용의 문장을 묶어 구조를 만든다. 이렇게 내용에 따라 묶인 문장을 우리는 문단이라 부른다. 옛날에는 문단을 파라그라프(Paragraph)라 불렀다. 오늘날의 볼품없는 문단기호 §는 중세 시대의 문단기호 ¶의 타락한 변종과 다름없다. 원래 이 문단기호 ¶는 다른 색깔로 직접 써넣었고, 진행되는 글줄 중간에 올 수도 있었다. 이 기호는 글줄 중간에서 새로운 내용으로 된 문장 묶음의 시작점을 알리는 역할을 했다. 그러다 중세 후기에 들어 사람들은 이 문장 묶음을 새로운 글줄로 분리해내기 시작했다. 하지만 이들은 대개 빨간색으로 써넣었던 이 문단기호의 관례를 고집한 나머지 이것을 바꾼 글줄의 머리에 두었다. 몇몇 인쇄가는 이 기호를 아예 활자로 만들어서 본문과 같이 검은색으로 인쇄하기도 했다. 하지만 원래 이 문단기호는 루브리카토르(Rubrikator)라는 전문가에 의해 초기 간행본에 빨간색으로 직접 써넣어졌다(루브리카토르라는 이름은 라틴어로 루브룸rubrum, 즉 빨간색이란 말에서 유래했다). 따라서 글을 조판하거나 쓸 때는 이 문단기호를 나중에 써넣을 수 있게 그 자리를 비워두어야 했다. 하지만 이 문단기호 없이 그 자리가 비어 있을 때도 자주 있었는데, 사람들은 마침내 이 빨간 문단기호가 빠진 빈자리만으로도 새로운 문

단의 시작을 확실히 알리는 데 충분하다고 여기게 되었다. 이 빈자리가 바로 우리가 오늘날 전각 들여쓰기라 부르는 것이다.

이 들여쓰기는 오늘날까지 그 역할이 분명하다. 사람들은 새로운 문단의 시작을 표시하는 데 이보다 더 효율적이거나, 적어도 이에 견줄 만한 좋은 방법을 지금껏 찾지 못했다. 이 들여쓰기의 관례를 다른 것으로 대체해보려는 시도가 없었던 것은 아니다. 하지만 옛것을 새로운 것으로 대신하는 것은 그 필요성에 부합하고 새로운 것이 옛것보다 나아야만 의미가 있으며, 오직 그래야만 새로운 것이 지속될 수 있다.

그렇다고 해서 요즘 들어 유행처럼 번지고 있는 들여쓰기 없는 조판에 대해 말할 수는 없다. 들여쓰지 않은 조판도 아주 짧긴 하지만 역사가 있긴 하다. 우리 시대에는 앞 세대의 과장된 양식에 대항해 그저 쉽고 간단한 것만 지향하는 흐름이 있는데, 이것이 그저 모든 것을 단순화하고자 하는 병적인 욕망으로 드러나고 있다. 이런 개념의 혼동은 심각한 여파를 초래했다. 세기가 바뀌어 1900년대로 넘어올 무렵, 영국의 몇몇 인쇄가는 들여쓰기 없는 조판을 선보였는데, 정작 영국에서는 이 무분별한 행동을 따르는 추종자를 최근까지 찾을 수 없고, 오히려 독일에서 젊은 출판가들에 의해 도입되었다. 일례로 라이프치히의 한 명망 있는 출판사는 그들이 출판하는 많은 책에 들여쓰기를 생략함으로써 이 우려할 만한 조판 방식을 널리 퍼뜨리는 데 일조하고 말았다. 조판가와 교정사, 원고 검토인이 문단의 마지막 글줄을 어떻게든 짧게 마무리 짓도록(어떨 때는 3포인트, 아니 2포인트 정도만이라도) 온 힘을 쏟는다면, 그다음 문단의 시작에

들여쓰기가 없는 난감한 상황도 아쉬운 대로 눈감아줄 수 있다. 하지만 신문이나 잡지 등 좀 더 저렴한 인쇄 매체의 다단 조판에서는 이런 식으로 들여쓰기를 생략한다고 해서 비용이 더 절감되지도 않을뿐더러, 이는 정말 위험한 조판 방식이다.

신문을 조판할 때는 이전 문단의 마지막 글줄과 다음 문단의 첫 글줄 사이를 보통 글줄 사이보다 2포인트 또는 그 이상으로 띄기도 하는데, 일부 신문은 책처럼 세심한 조판을 할 여건이 못되기 때문이다. 하지만 이는 본보기로 삼을 방법이 아니다.

신문 조판가는 각 단의 마지막 글줄이 넉넉한 공간을 남기고 끝나는지, 즉 마지막 글줄의 끝에 인쇄되지 않는 공간이 남았는지 확인할 틈이 없다. 어떤 문장은 문단의 중간에서 그 단의 너비에 딱 맞게 마침표를 찍으며 끝날 때도 있다. 식자공은 단의 오른쪽 가장자리를 훑으며 마침표로 끝나는 글줄을 찾아 그 밑에 글줄 사이공간을 더한다. 들여쓰기를 대신해 문단을 구분할 요량으로 말이다. 자, 이때 과연 식자공이 실수했다고 말할 수 있을까? 식자공은 문장을 일일이 읽을 시간이 없다. 짧은 시간에 많은 문장을 훑어야 하는 교정사도 시간에 쫓겨 여기에 신경쓰지 못하기는 마찬가지다. 그 결과 우리 눈에 들어오는 것은 의미와 상관없이 잘못 잘리거나 묶인 글줄들이다. 그 밖에도 이런 일정하지 않은 글줄 사이공간은 조판된 글의 그림을 망친다. 이 모든 것이 세심한 독자의 눈을 피해갈 수 없음은 당연하다.

설사 조판가, 교정사, 원고 검토인이 문단을 간접적으로 구분하기 위해 모든 문단의 마지막 글줄을 인위적으로 짧게 만드는 데 온 정성을 모아 쏟는다고 하더라도, 이를 한 군데도 빠뜨

리지 않고 실수 없이 완벽하게 해낼 수는 없다.

하지만 책은 독자를 위해 인쇄되는 것이다. 그러나 독자도 개 글줄의 처음보다는 마지막에 그 눈이 굼뜨기 마련이다. 문단이 '매끄럽게' 시작하면(들여쓰기하지 않은 문단의 시작을 전문가는 이렇게 부른다) 뒤이은 내용이 끊기지 않고 계속 흘러가는 듯한 느낌을 불러일으킨다. 훌륭한 작가가 미리 숙고해서 문단을 나누고, 이를 확실히 구분 짓고자 했음에도 말이다. 다시 말해 들여쓰기하지 않은 글은 독자가 인쇄된 글을 읽고 이해하는 게 걸림돌이 된다. 이것은 독자에게 가장 큰 손해다. 들여쓰기한 글보다 하지 않은 글이 '조용하고 매끄럽게' 보이긴 한다. 하지간 이는 구절의 명확한 구분을 볼모로 삼은 위험천만한 손실이다. 책이 생각의 연속된 흐름을 이상적으로 서술한 것이라면 문장을 뜻에 맞게 구분하는 것은 언제나 필요하다. 그리고 이 구분은 읽기가 끝나는 문장의 마지막 지점이 아니라 반드시 글의 왼쪽, 즉 문장의 시작점에서 해야 한다. 이렇게 자명한 사실을 새삼스레 설명하자니 정말 번거로운 일이 아닐 수 없다!

하지만 들여쓰기가 의미 없고 보기 좋지 않은 경우가 단 하나 있는데, 글상자의 가운데에 맞춘 제목 아래에 오는 첫 글줄이 바로 그것이다. 이런 제목 아래 첫 문단은 들여쓰기 없이 시작해야 한다. 하지만 제목이 왼쪽에 맞춰졌으면 들여쓰기를 해야 한다.

간접적 문단 구분, 즉 들여쓰기를 하지 않고 이전 문단의 마지막 글줄을 인위적으로 짧게 만들어 문단을 구분하는 방법에서 새롭게 등장한 나쁜 습관이 두 가지 있는데, 여기서 잠깐 언급하고 넘어가고자 한다. 먼저 들여쓰기 대신 문단 사이에 빈 글

줄을 둬서 구분 짓는 방법이다. 하지만 이 빈 글줄은 글의 흐름을 너무 강하게 끊어버리는 인상을 줄뿐더러, 문단 중간의 한 문장이 우연히 그 낱쪽의 마지막에서 끝날 때는 그다음 낱쪽에서 새로운 문단이 시작하는 것은 아닌지 의구심을 들게 할 수도 있다. 다음은 문단의 마지막 글줄을 오른쪽 맞춤으로 마무리 짓는 것이다. 이것이야말로 가장 조악해 보이는 조판이고, 기껏해야 문단을 간접적으로 구분할 수단 하나에 지나지 않는다.

☞ 　문단의 시작을 표시하는 유일하고 확실한 길, 기술적으로 걸림돌이 없는 단 하나의 수단, 그래서 가장 쉽고 효율적인 방법은 바로 들여쓰기이고, 전각만큼(즉 10포인트의 활자에는 10포인트로) 들여쓰는 것이 원칙이다. 이 폭은 조금 좁아도 되지만 때에 따라서는 좀 더 넓어도 좋다. 조판가는 들여쓰기를 거의 빼먹을 일이 없고 교정사도 반드시 유념하며, 독자도 이를 그냥 지나치며 읽지 않는다. 들여쓰기한 글이 덜 아름답다는 것은 사실이 아니다. 들여쓰지 않은 글은 간단하고 매끄럽게 보일 수는 있지만, 이는 문맥을 올바로 구분하는 것을 포기해서 얻은 효과에 불과하다. 문단을 명확하게 구분하는 것은 타이포그래피의 아름다움을 상징하는 것 중 하나다. 들여쓰지 않은 글이 오늘날 자주 등장하지만, 이 조판이 좋다는 것을 방증하는 것은 절대 아니다.

요즘 시대에는 많은 아름다운 문학 작품, 심지어 과학 서적까지도 들여쓰기 없이 조판한다. 이런 조판은 세기가 바뀔 무렵의 유행에 편승해 거의 규칙처럼 굳어져버렸고, 사람들은 문단의 구분이 모호한 표현 방법은 명료함이 떨어진다는 사실을 깨닫지 못하는 듯하다. 이는 낱말과 활자에 대한 존중이 점점 없

어져간다는 사실을 드러내는 징조다. 심지어 전문 분야를 다루는 어떤 잡지의 편집장은 들여쓰기한 조판이 새롭고 낯설어서 그 효용성을 먼저 증명해야 한다고 말한다! 하지만 이 들여쓰기는 이미 400년 이상에 걸쳐 입증되어온 조판 방식이다. 유독 독일과 스위스에서만 이를 따르지 않는 조판이 자주 보인다. 영국이나 프랑스, 북유럽 국가나 미국에서 이런 들여쓰기 없는 '불분명한' 조판은 어디까지나 예외적으로, 특히 신경 쓰지 않고 대충 만든 인쇄물에서나 볼 법한 것이다.

들여쓰기를 한 평범한 옛 조판은 들여쓰기 없이 번지르르 모양만 낸 조판보다 비교할 수 없을 정도로 더 낫고 더 명료하다. 이 옛 방법보다 더 나은 것을 만드는 일은 불가능하다. 설사 이 들여쓰기가 우연히 발견된 것이라 해도, 이는 문단을 구분 짓는 문제의 이상적인 해결책이다. 이 문제를 다루는 출판가와 조판가라면 바로 이 들여쓰기라는 해결책으로 다시 돌아오기 바란다.

들여쓰기를 하지 않는 잘못된 조판 방식이 널리 퍼지게 된데는 타자기로 편지나 문서를 작성하는 방법에도 약간의 책임이 있다. 여기서도 확실하고 명확한 수단인 들여쓰기를 하지 않고, 문단의 시작을 매끄럽게 두거나 문단 사이에 빈 글줄을 넣어버린다. 오늘날 직업교육학교에서는 전문적인 타이포그래피 지식도 없이 그저 들여쓰기는 지나간 것이며, 문단의 시작을 들여쓰기 없이 매끄럽게 하는 것을 '현대적인' 조판이라고 가르친다. 이는 완전히 잘못된 초보자의 생각이다. 타자기로 문서를 작성할 때도 옛 방법으로 돌아가면 좋을 것이다. 그냥 문단의 시작을 서너 글자 정도 띄는 것만으로도 충분하다.

책의 본문과 학술잡지에서
기울인꼴, 작은대문자 그리고
따옴표의 활용

역사적 배경

타이포그래피로 본문의 내용을 구분 짓는 시작점은 바로크 시대로 거슬러 올라간다. 당시 사람들은 고전 세리프체로 된 본문에서 구분 짓고자 하는 부분에 기울인꼴(Kursiv)을 사용하기 시작했다. 한편, 예외 없이 프락투어체로 조판된 독일어 책에서는 당시의 흐름에 따라 외래어를 고전 세리프체로 구분했다. 더 자세히 말하자면 외래어로 된 어근은 고전 세리프체로, 그에 붙은 독일어 어미는 프락투어체로 조판했다.

　18세기에는 이 활자체나 활자 꼴을 섞은 조판에 대한 규칙, 특히 학술서적에 적용되는 규칙이 어느 정도 정립되어 있었다. 책의 본문에 다른 활자체나 활자 꼴을 섞어 써서 그 내용을 분명하게 구분 짓는 경우는 예나 지금이나 존재한다. 독일의 철학자이자 사전 편찬자 임마누엘 셸러(IMMANUEL JOHANN GER-HARD SCHELLER, 1735–1803)가 1782년 라이프치히에서 출판한 『자세히 풀어 쓴 라틴어 교본(*Ausführliche lateinische Sprachlehre*)』이란 책을 부러운 눈으로 한번 살펴보자(옆쪽의 도판 참조). 이 책의 본문은 그 당시에 통용되던 프락투어체로, 그리고 독일어로 번역된 부분은 슈바바허체로 조판됐다.[73] 이 아름답고

II) In allgemeinen Sätzen, die sich im Deutschen mit Man anfangen, als man sagt, glaubt, ist 2c. wird 1) die dritte Personalendung *numeri pluralis* ohne einen Nominativ gebraucht, als aiunt, dicunt, man sagt, wobey homines fehlt. Auch kann *philosophi, rhetores, oratores cet.* fehlen, wenn von einer solchen Materie die Rede ist: als virtutem *praecipiunt* propter se ipsam esse amandam man sagt, man müsse die Tugend um ihrer selbst wegen lieben: eigentlich sie sagen scil. philosophi. Wir sagen im Deutschen auch: sie sagen (nämlich die Leute), der König werde morgen kommen. 2) Die dritte Personalendung des Passivi, z. E. creditur man glaubt, dicitur, fertur, man sagt: auch im Plurali bey vorhergehendem Nominativ, als tales res non amantur solche Sachen liebt man nicht. 3) Auch die erste im Plurali, wenn von einer Sache die Rede ist, woran wir, die wir reden oder

힘찬 슈바바허체는 타이포그래퍼이자 인쇄가인 요한 프리드리히 웅어(JOHANN FRIEDRICH UNGER, 1753–1804) 이전까지 프락투어체의 반굵은꼴처럼 쓰였다. (원래 프락투어체의 반굵은꼴은 19세기에 와서야 처음 등장했다.) 웅어는 슈바바허체를 탐탁지 않게 여긴 나머지, 인쇄소의 보유 활자체에서 이를 빼버린다. 그리고 그때까지 프락투어체 본문에서 강조하기 위해 사용되던 슈바바허체의 대안으로 사이띄기를 한 프락투어체를 도입하는데, 이는 우리가 오늘날까지 근절하고자 하는 대상이 되고 말았다. 지금까지도 유독 독일, 스위스, 오스트리아에서 고전 세리프체 본문의 강조할 부분을 기울인꼴로 조판하는 대신 사이띄기를 하는 나쁜 예가 종종 보이는데, 그 이유가 바로 여기에 있다. 고전 세리프체로 조판한 본문은 절대로 사이띄기를 하면

안 된다. (물론 대문자와 작은대문자는 예외로 한다.)

앞서 소개한 셸러의 책에서 라틴어 낱말은 고전 세리프체와 그 기울인꼴로 조판됐다. 즉 이 책의 복에 겨운 작가와 조판가는 네 가지 다른 낱말 범주에 네 가지 다른 활자체를 같은 크기로 섞어 쓸 수 있었다는 말이다. 당시 독일에서 작은대문자는 아직 오늘날보다 더 널리 쓰이지는 않은 것 같다. 그렇지 않다면 셸러가 필요한 곳에 작은대문자를 활용하고도 남았을 것이다. 하지만 본문에 네 가지가 넘는 활자체를 쓸 작가는 없으므로 아마 이런 일은 일어나지 않았으리라 본다. 이런 문법책에는 가능한 이야기지만 보통 다른 책에서 이렇게 많은 활자체를 섞어 쓰는 일은 거의 없다. 아무리 학술적 내용이라 해도 말이다. 만약 오늘날의 타이포그래퍼가 같은 문법책을 세리프체로만 조판한다면 세 가지 활자 꼴, 즉 기본 세리프체와 그 기울인꼴 그리고 작은대문자로 충분할 것이고, 만약 네 번째 꼴을 꼭 써야 한다면 반굵은꼴을 더할 것이다. (만약 그가 산세리프체를 본문에 썼다면 일찌감치 두 손을 들었을 것이다.) 하지만 개러몬드와 그 반굵은꼴 같은 조합보다 브라이트코프 프락투어(Breitkopf-Fraktur)와 알테 슈바바허(Alte Schwabacher)의 조합이 얼마나 더 좋아 보이는가! 셸러의 책은 독일어와 라틴어의 차이점을 활자체의 다양한 형태, 즉 프락투어체와 슈바바허체 그리고 고전 세리프체와 기울인꼴의 형태 차이를 통해 일목요연하게 보여준다. 본문이 세리프체로 된 문법책에서는 라틴어를 이렇게 잘 드러내지 못할 것이다. 우리가 프락투어체를 계속 사용하지 않는다면 이런 어려운 작업을 18세기의 조판가보다 더 잘 해낼 수 없을 것이다.

이 예에서 보듯이 우리는 프락투어체를 포기함으로써 다른 언어권이 부러워할 만한 귀중한 문화유산을 잃었다. 아마 그들은 이 가치를 더 잘 알 것이다. 프락투어체가 예나 지금이나 요점을 벗어난 논쟁에 휩쓸려, 이쪽에서는 물고 뜯기는가 하면 저쪽에서는 떠받들어지는 현실은 그야말로 불행이다. 프락투어체와 슈바바허체가 독일어 맞춤법에서 부분적으로 볼 수 있는 긴 낱말에 잘 어울리는 점, 공간 낭비 없이 밀도 있게 조판할 수 있는 점, 그 형태가 독일과 알프스 북쪽(transalpin)*의 손글씨 예술에서 발달했다는 점 등은 거의 언급되지 않는다. 스위스의 소설가 예레미아스 고트헬프(JEREMIAS GOTTHELF, 1797-1854)[74]나 독일의 시인 에두아르트 뫼리케(EDUARD MÖRIKE, 1804-1875)의 작품, 괴테의 연애시 또는 『소년의 마술피리(Des Knaben Wunderhorn)』[75]를 고전 세리프체로 조판된 책으로 읽는다고 생각해보라. 아마 이 모든 작품이 '몸에 맞지 않은 옷을 입은 듯' 느껴질 것이다. 하지만 정작 중요한 문제는 따로 있다. 19세기 중반에 셀러의 문법책과 비슷한 구조와 종류의 학술적인 글을 고전 세리프체로 조판한다면, 이미 '알디네(Aldine)'의 반굵은꼴을 써야 했다(이탈리아의 출판가 알두스

* 잘 쓰이지 않지만 유감스럽게도 이보다 더 적절한 표현을 찾지 못했다. '중부 유럽의(mitteleuropäisch)'라는 낱말은 가까운 과거의 몇몇 인물로 그 의미가 퇴색됐을뿐더러 문맥에 맞지도 않다. ‹Transalpin, 트란스알핀›을 문자 그대로 옮기면 '알프스 건너편'이지만 이는 원래 로마인의 표현이므로 그들 기준에서 따지자면 '알프스 북쪽'이 된다. 마치 ‹cisalpin 치스알핀›(원래 '알프스 이쪽 편')이 '알프스 남쪽'을 뜻하는 것처럼 말이다.

마누티우스[76]를 암시하는 이 이름은 전혀 맞지 않는다). 거기에 기울인꼴과 작은대문자가 추가된다.

기울인꼴은 인문주의 시대의 속기체를 연상케 한다. 비스듬히 기울어서 고전 세리프체와 짝을 이루면서도, 보통꼴과 비교해 활자의 폭은 날씬하고 활자 사이공간은 좁다. 이 활자 꼴은 대개 비스듬히 기운 모양 때문에 눈에 띄지만, 전체 본문의 회색도를 해치지 않고 이 활자 꼴의 목적에 딱 필요한 만큼만 눈을 자극한다. 작은대문자는 대문자의 형태이지만, 소문자 n의 크기에 가까운 활자다. 프랑크푸르트의 콘라드 베르너(CONRAD BERNER)가 만든 활자체보기지(1592)에서 보듯, 개러몬드의 원형은 이미 다섯 가지 활자 크기의 작은대문자를 포함하고 있었다.

기울인꼴이 강조하고자 하는 낱말에 즐겨 쓰인 반면, 작은대문자는 사람 이름이나 가끔 지명을 조판하는 용도로 쓰였다. 고전 세리프체를 널리 사용해오던 나라에서는 19세기 중반 이래로 유용하고 널리 사용할 수 있는 조판 규칙이 다듬어져왔다. 우리도 고전 세리프체를 바르게 활용하려면 이 규칙을 받아들이고 배워야 한다. 이를 무시하고 다른 규칙을 내세우는 것은 이치에 맞지 않는다. 이 올바른 규칙은 오랜 시간에 걸쳐 그 유용함이 검증됐으니 주저 없이 도입되어야 한다. 그리고 다른 언어권의 독자를 존중한다면, 그 나라의 규칙과 다르게 조판하는 것도 허용되어서는 안 된다. 다시 말해 우리는 기울인꼴과 작은대문자를 그저 입맛에 따라 마음대로 사용하지 말고 상황에 맞게 그리고 정확하게 사용하는 법을 배워야 한다. 하지만 지금까지는 모범이 될 만한 예를 거의 찾아보기 힘들다.

소설 본문에서는 강조할 부분에 기울인꼴이나 작은대문자를 거의 쓰지 않는다. 만약 있다고 해도 문장에서 강조할 부정관사 ‹ein›을 기울인꼴로 쓰는 정도다(Nur *ein* Mittel hälfe…). 옛날에는 이럴 때 대문자를 쓰곤 했는데, 내게는 이 방법이 기울인꼴이나 활자 사이띄기보다 더 옳아 보인다.

기울인꼴이나 작은대문자는 비록 학습서나 교과서에서라도 기호, 즉 본문의 내용을 개요처럼 정리할 목적으로 잘못 사용하지 않도록 한다. (굳이 필요하다면 해당 낱말 앞에 굵은꼴로 된 별표를 붙인다.) 엄밀히 말하면 기울인꼴과 작은대문자는 내용을 강조할 목적으로 쓰이는 것이 아니라, 낱말의 뜻을 더 분명하게 하거나 다르게 나타낼 때 쓰인다. 글에 ‘표제를 붙여 구조화(Rubrizierung)’할 때는 여러 종류의 제목과 가끔은 방주(Marginalie)[77]를 사용한다. 문단 구조는 생각 사이의 쉼을 의미한다. 크게 말해야 하는 낱말 또는 그런 문장 전체를 기울인꼴로 조판하는 것은 아주 드물게, 예외적으로만 가능하다. 슈리프트슈텔러(Schriftsteller)[78]라는 이름이 말해주듯, 중요한 낱말을 문장 중에 적절히 배치해서 의도대로 강조하는 것은 문학 작가의 예술 영역에 속한다. 몇몇 신문에서 남발하듯, 문장의 반이나 전체를 굵은 꼴로 덮어서 내용의 절반을 강조하는 짓은 그야말로 병적 집착이다. 이런 짓은 글을 읽고 이해하고자 하는 독자를 전혀 돕지 못하고, 오히려 읽으면서 정신이 이상해지는 느낌을 들게 할 뿐이다. 이와는 정반대의 나쁜 예도 있다. 글의 모든 부분을 예외 없이 단 하나의 활자체, 하나의 활자 크기에 기울인꼴

하나 없이 조판하는 것이다. 이런 조판은 독자를 존중하는 자세가 놀라울 정도로 결핍됐다는 것을 드러내며, 너무 많은 활자체를 섞어 쓰는 것보다 오히려 훨씬 더 나쁘다.

기울인꼴은 책, 잡지, 예술 작품의 제목과 건물, 배의 이름을 표기하는 데 우선하여 사용하고, 대신 따옴표는 붙이지 않는다. 나아가 외국어로 된 낱말과 문장을 따옴표로 구분하지 않고 기울인꼴로 대신할 때도 있다. 이는 영어, 프랑스어뿐 아니라 그외 여러 다른 표기법에서 정해진 규칙이다.

작은대문자, 정확하게는 대문자와 작은대문자의 조합은 사람의 이름을 표기하는 데 쓴다. 하지만 가끔 이름을 전부 대문자로 조판하는 예도 보이는데 이러면 너무 눈에 거슬린다. (JUAN DE YCIAR이 JUAN DE YCIAR보다 낫다.) 그리고 작은대문자는 대문자와 섞어 써야 원래 어떤 글자가 대문자 또는 소문자로 쓰여야 하는지를 알 수 있다. 이름도 성과 마찬가지로 첫 글자는 대문자로, 그 외의 부분은 작은대문자로 조판한다. 하지만 옴의 법칙(Ohmsches Gesetz), 뢴트겐 선(Röntgenstrahlen), 렘브란트풍(rembrandtartig) 같이 사람의 이름이 들어간 합성어 표현은 일반적인 대문자와 소문자로 조판하는 것이 낫다.

작은대문자는 항상 활자 사이를 살짝 띄어야 한다. 그렇지 않으면 읽기 힘들다.

긴 글로 된 책에서 이름이 나올 때마다 모두 작은대문자로 표기할지는 각자의 판단에 맡길 문제다. 반드시 그렇게 해야 할 필요는 없다. 어떤 작가는 같은 이름이 반복해서 나오는 족족 작은대문자로 표기하는 데 반감을 보인다. 하지만 그렇다고 가장

먼저 나오는 이름만 작은대문자로 표기하는 것도 만족스러울 때가 드물다. 이럴 때는 이름을 책 전체에 걸쳐 철저하게 작은대문자로 조판하든지, 아니면 일반적인 대소문자의 조합으로 조판하든지 선택해야 한다.

하지만 참고문헌목록에서 작가 이름은 항상 대문자와 작은대문자를 조합해서 쓰고, 책의 제목도 항상 기울인꼴로 조판해야 한다. 잡지 기사의 작가 이름도 대문자와 작은대문자를 조합하되, 기사 제목은 보통꼴로 하고 기울인꼴은 기사를 발췌한 잡지의 제목에만 쓴다. (잡지도 책이다.)

이를테면 ‹Salon des Refusés›(낙선전)과 같이 일반적으로 널리 알려지지 않은 고유명사나 ‹Hurenkind›(문단의 마지막 글줄이 낱쪽의 첫 줄에 오는 이른바 외톨이글줄)처럼 널리 쓰이지 않으면서도 제한된 상황에 비유적으로 쓰이는 표현은 따옴표 안에 둘 수 있으나, 기울인꼴이 아닌 보통꼴로 조판해야 한다. ‹Kraft des Pinsels›(붓의 힘)처럼 통상적이지 않은 표현이라 해도 그 뜻을 특별히 해야 할 때는 따옴표 안에 둘 수 있다.

본문 중의 인용 문구도 보통꼴로 조판하고 따옴표를 둘러야 한다.

여기 소개한 규칙은 영국과 프랑스에서 널리 쓰이는 방법을 따른 것으로 국제적으로도 통용되지만, 독일어권에서 나온 책은 이를 따르지 않고 임의로 조판된 예가 많다.

반굵은꼴에 대해서는 전혀 언급하고 싶지 않다. 백과사전이나 사전처럼 내용을 찾아서 읽는 책이나 때에 따라서 제목이면 몰라도, 보통 책에서 반굵은꼴을 쓰는 일은 정말 주의해야 한

다. 반굵은꼴의 역할은 눈길을 끄는 것이지 내용을 다르게 표현하는 것이 아니다.

머리말 같은 글에서 본문이 기울인꼴로 조판됐다면 강조할 부분은 보통꼴로 해야 하고, 사이를 띈 기울인꼴 같은 다른 방법을 쓰지 않도록 한다.

본문 내용을 구분해 다르게 나타내는 것을 필요 없다고 여기는 이들도 있다. 그들의 표현을 빌리자면 글이 산만해 보인다고 한다. 하지만 이들은 문제의 본질을 놓치고 있다. 글이란 그저 보는 대상이 아니라 잘 읽을 수 있어야 한다. 이 약간의 '산만함'은 인쇄된 글을 읽고 이해하는 과정을 아주 쉽게 할 뿐만 아니라, 글에 편안한 생기를 불어넣는다. 그리고 기울인꼴 대신 따옴표를 계속 봐야 하는 번거로움도 덜 수 있어 좋다. 따옴표가 필요한 데는 여러 가지 다른 이유가 있기 때문이다! 물론 기울인꼴과 작은대문자, 따옴표를 바르게 사용하기 위해서는 작가와 교정사의 끊임없는 노력이 있어야 하지만, 이와 담을 쌓은 작가들도 있다.

올바른 작은대문자와 가짜 작은대문자

올바른 작은대문자는 다른 모든 용도가 아닌 본문용 활자체에만 포함되어야 한다. 이는 대부분 해당 활자체의 소문자 n보다 살짝 높고, 오직 본문용으로 널리 쓰이는 활자 크기로만 제작된다. 형태를 보자면 대문자를 그만큼 축소한 것이 아니라, 그보다 살짝 넓은 비율을 가지며 획도 약간 더 굵다.

인쇄소가 올바른 작은대문자를 구비하지 않았다면 그보다 작은 크기의 대문자를 임시방편으로 써야 한다. 하지만 이런 조

판이 흠잡을 데 없이 훌륭한 예는 극히 드물다. 이런 대문자는 원하는 크기보다 약간 더 크거나 작아 보일뿐더러, 같이 쓴 본문용 활자체의 소문자에 비해 항상 획이 빈약해 보인다. 그 밖에 같은 글줄에서 두 가지 다른 크기의 활자를 섞어 쓰는 것도 간단한 일은 아니며, 이런 일이 자주 있다면 더 말할 필요조차 없다.

6, 8, 9, 10포인트의 올바른 작은대문자를 보유한다는 것은 인쇄소에 쏠쏠한 이점이 된다. 6포인트의 작은대문자 또한 아주

6 KAPITÄLCHEN
8 KAPITÄLCHEN
9 KAPITÄLCHEN
6 VERSALIEN
10 KAPITÄLCHEN
8 VERSALIEN
9 VERSALIEN
10 VERSALIEN

꼼꼼하게 만들어진 '대문자'이고, 섬세한 인쇄물에 자주 활용할 수 있다. 이렇게 네 가지 크기의 작은대문자(Kapitälchen)를 보유한다는 것은 해당 크기의 대문자(Versalien)와 함께 총 여덟 가지의 세밀한 크기 단계를 만들 수 있다는 것을 뜻한다. 잘 정비된 인쇄소라면 작은대문자를 꼭 보유해야 한다.

따옴표

따옴표는 무엇보다 직접 서술된 말을 조판할 때 사용한다. 사실 이 경우에 따옴표가 원래 필요한 것은 아니고 보기에도 좋지 않지만, 그래도 따옴표 없는 글보다는 더 명확하다. 특히 주고받는 대화가 문단으로 계속 이어지는 소설에서는 원칙적으로 따옴표

를 쓸 필요가 없다. 새로운 문단(시작 부분을 들여쓴 덕분에 잘 알아볼 수만 있다면)이 곧 다음 사람의 이야기임을 보여주기 때문이다. 따옴표는 알아보기 쉬우나 글을 아름답게 하지는 않는다. 이것이 이 문장부호에 대한 우리의 판단이다.

따옴표에 한 종류만 있는 것은 아니다. 우선 프락투어체로 조판한 글에서 볼 수 있는 '독일식 따옴표(deutsche Gänsefüßchen)'가 있다. „n"에서처럼 여는 따옴표는 낱말 앞의 아래쪽에 쉼표를 두 개, 닫는 따옴표는 낱말 뒤의 위쪽에 쉼표를 위로 돌린 형태의 기호를 두 개 찍는다. 이때 따옴표와 글자 사이는 사이띄기를 하지 않는다! 이는 고전 세리프체로 조판할 때도 마찬가지로 적용되며, 당연한 이야기지만 고전 세리프체로 된 따옴표를 써야 한다. 이 따옴표도 다른 경우와 마찬가지로 두 개를 겹쳐 찍도록 한다. 다시 한 번 강조하지만, 닫는 따옴표는 '위로 돌려진 형태의 쉼표'(")를 써야 하고 위에서 매달린 형태의 쉼표(")를 쓰면 안 되는데, 이는 아포스트로피(Apostroph)를 두 개 겹친 것처럼 보이기 때문이다.

다음은 프랑스어로 기메(*guillemets*)라고 하는 '프랑스식 따옴표(französische Gänsefüßchen)'가 있다(«n»). 프락투어체로 조판할 때는 사용하면 안 된다. 사실 거위 발이란 이름에 맞는 유일한 형태는 이 프랑스식 따옴표다.[79] 내게는 독일식 따옴표의 형태는 거위 발과 거리가 멀어 보인다. 프랑스식 따옴표를 독일어에서 사용할 때는 »n«처럼 꺾쇠의 뾰족한 부분이 대개 안쪽을 향하지만, 스위스에서는 «n» 처럼 뾰족한 부분이 바깥쪽으로 향해야 한다. 프랑스식 따옴표와 글자 사이는 항상 살짝 띄

140

거야 하는데, 활자 양옆에 큰 공간을 동반한 대문자 A, J, T, V, W
의 전후와 마침표 다음은 예외로 한다.

고전 세리프체로 조판한 독일어 문장에 독일식 따옴표를
쓸지 프랑스식 따옴표를 쓸지는 자유롭게 결정하면 된다.

대화를 인용할 경우와 생소한 낱말을 소개할 경우는 다르
다는 것을 알면 따옴표의 용법이 복잡해진다. 어떤 이는 이 두
가지 경우의 미봉책으로 다른 형태의 따옴표, 즉 «n»과 „n“을
혼용한다. 다른 이는 인용할 부분에 작은따옴표, 즉 ‹n›이나
‚n‘을 쓰기도 한다. (하지만 절대 ‚n’으로 쓰지 않는다. 아포스트
로피는 따옴표가 될 수 없다!) 그러나 «n»의 형태에 맞는 프랑
스식 작은따옴표 ‹n›의 형태가 활자체에 없다면 어떻게 해야 할
까? 이 두 기호는 거의 모든 활자체에 빠져 있지만, 다행히 라이
노타입(Linotype)사에서 주문할 수 있다. 개러몬드의 작은따옴
표 ‹ ›는 개러몬드와 잰슨에 쓸 수 있고, 모노타입(Monotype)사
의 벰보(Bembo)의 작은따옴표는 대부분 세리프체에 잘 맞다.
이 프랑스식 작은따옴표는 대화의 인용에 가장 좋은 형태의 따
옴표이고, 따라서 보통의 프랑스식 따옴표는 드물긴 해도 다른
쓰임새를 위해 남겨둘 수 있다.

이제 인용문 안에 또 인용문이 있을 때를 생각해보자. 어떤
이는 «—‚ ‘—»로, 다른 이는 «—„ “—»로 섞어 쓰곤 하는데, 어
쨌든 둘 다 이런 특수한 경우가 아니고선 잘 볼 수 없다. 하지만
무엇 때문에 이런 복잡한 섞어 쓰기가 필요한지 이해하기 어렵
다. 그냥 «—« »—»처럼 조판해도 이상하지 않고 괜찮다. 안쪽
의 두 번째 인용문은 거의 항상 짧기 때문이다. 하지만 내가 간

단한 모양의 작은따옴표‹ ›가 더 낫다고 여기듯, 여기서도 내가
☞ 선호하는 방식은‹—« »—›이다.

영국에서도 작은따옴표(*single quotation marks*)와 큰따옴
표(*double quotation marks*)를 구분한다('n'과 "n"). 요즘 영국
의 훌륭한 인쇄소들은 대화 인용에 작은따옴표를 선호하는데
큰따옴표는 조판 이미지를 거칠게 하기 때문이다. 여기서도 닫
는 따옴표가 아포스트로피처럼 보이는 것을 방지하기 위해서
따옴표와 글자 사이를 살짝 띄면 좋다.

대부분 나라는 나름의 따옴표 형태와 활용법을 갖고 있
다. 여기에 대한 설명은 빌헬름 헬비히(WILHELM HELLWIG)
의『외국어의 조판과 활용법(*Satz und Behaldlung fremder Spra-*
chen)』, 그리고 파울 그루노브(PAUL GRUNOW)의『외국어 조판
을 위한 기본 지침(*Richtlinien für den Satz fremder Sprachen*)』
에 잘 소개되어 있다.

출처목록(Literaturnachweis, 영어로 References,
프랑스어로 Sources)과 참고문헌목록(Bibliographie)[80]의
올바른 조판 방법

목록 머리의 구분용 번호는 크기를 줄이지 않고 뒤에는 마침표
를 찍어서 목록에서 내어쓰기로 조판한다. (분수용숫자[81]는 눈
에 거슬리지 않아야 하므로, 오직 본문에서의 주석번호로만 쓰
고 괄호는 두르지 않는다. 반면, 출처목록에서의 숫자는 분명해
야 한다. 분수용숫자의 작은 크기는 거의 모든 경우에 잘 읽히지
않는다.)

작가 이름은 대문자와 작은대문자를 조합해서 조판한다. 이름을 줄임말로 쓸지 풀어 쓸지, 그리고 이름의 위치 또한 성의 앞쪽에 둘지 뒤쪽에 둘지를 선택해 일관되게 조판한다.)[82] 대문자와 작은대문자를 썼으니, 활자 사이를 살짝 띄는 것을 잊으면 안 된다. (타자기로 작성한 문서에서는 사이띄기 대신 이름에 밑줄 두 개를 쳐서 표시한다.) 이름 다음에는 Voss, H.: 와 같이 쌍점이 온다.

글이 두 작가의 공동 작품인 경우가 있다. 본문에서 이런 작품이 언급되는 경우에는 '그리고(und, and, et)'와 같은 여러 형태의 접속사도 작은대문자로 조판할 수 있다. 물론 이 조판 방식이 논리 정연하다고는 할 수는 없지만, 두 가지 다른 작품이 아닌 두 작가가 공동 작업한 하나의 작품이란 사실을 분명하게 보여준다. 하지만 출처목록에서는 '그리고' 같은 접속사 대신 두 이름 사이에 쉼표를 찍는 것이 나은데, 쉼표는 언어에 구애받지 않고 누구나 바로 이해할 수 있기 때문이다.

줄임말 ‹et al.› (et alii = 기타 등등)은 언제나 익숙한 소문자로 조판한다.

작가의 이름을 기울인꼴로 조판하는 것은 잘못이고, 따라서 사라져야 할 방식이다. 만약 작은대문자가 없다면 작가 이름을 따로 강조하지 않고 그냥 두어야 한다.

참고문헌목록에서 모든 항목을 순서대로 나열하면 다음과 같다. 작가 이름은 대문자와 작은대문자의 조합으로 조판한다. 활자 사이는 살짝 띄고(모노타입 기계조판에서는 1에서 2단위로 뗀다) 이름 뒤에는 쌍점을 둔다. 제목은 줄이지 말고 기울인

꼴을 사용한다. 뒤이어 출판된 곳과 쉼표, 그다음의 출판 연도는
해당 활자체의 보통꼴로 표기한 뒤 마침표를 찍는다. 예를 들면
다음과 같다.

1. STANLEY MORISON: *Four Centuries of Fine Printing*. London
 1949.

만약 출판사 이름도 함께 표기할 때는 출판된 곳 뒤에 쌍점을 둔
다(출판된 곳 다음에 출판사 이름이 온다):

2. JAN TSCHICHOLD: *Geschichte der Schrift in Bildern*. Vierte
 Auflage. Hamburg: Hauswedell, 1961.

　　잡지 기사의 제목은 기울인꼴이 아닌 보통꼴로 조판하고
(예시 3과 4 참조), 따옴표와 함께 둘 수도 있다(예시 5와 6 참조). 책
또는 잡지 제목의 앞에는 반각줄표를 두어도 된다.

　　책과 잡지의 제목은 기울인꼴로 조판한다. (타자기로 작성
한 문서에서는 밑줄을 하나 친다.) 잡지 제목을 줄임말로 쓸 때
도 해당하는 순서를 지킨다. 예를 들어 *World Medical Periodi-
cals*, 2. Auflage, 1951. 처럼 말이다.

　　잡지의 햇수정보[83]는 기울인꼴(원고에서는 밑줄 하나), 쪽
수는 보통꼴, 때때로 연도가 나오면 괄호 안에 보통꼴로 조판
하고 마지막에 마침표를 찍는다. 가끔 포함되는 나라 정보는
‹(Dtschl.)› ‹(Österr.)›[84] 처럼 괄호를 두르되 보통꼴로 조판한다.
예를 들면 다음과 같다.

(술여 쓴 이름을 성 뒤에 놓은 경우)

3. GOODHART, R., JOLLIFFE, N.: Effects of Vitamin B(B₁). Therapy on the Polyneuritis of Alcohol Addicts. – *J.Am.Med.Ass.* *110*, 414 – 419 (1938).

4. WEISS, S., WILKINS, R. W.: The Nature of the Cardiovascular Disturbance in Nutritional Deficiency States. – *Ann. intern. Med.* (USA) *11*, 104 – 148 (1937).

(풀어 쓴 이름을 성 앞에 놓은 경우)

5. LAURANCE P. ROBERTS: 'Chinese Pictorial Arts.' – *The Brooklyn Museum Quarterly*. July 1938. Brooklyn, 1938.

6. JAN TSCHICHOLD: 'Color Registering in Chinese Woodblock Prints.' – *Printing & Graphic Arts*, Lunenburg, Vermont, 2, 1–4 (1954).

활자체에 기울인꼴과 작은대문자가 포함되지 않은 경우에만 모든 정보를 보통꼴로 조판할 수 있다. 이때 햇수정보는 반굵은꼴로 하고, 소문자는 절대 사이띄기를 하지 않는다.

인쇄되지 않은 학회의 발표나 학회 자체의 이름은 책의 제목도, 잡지의 제목도 아니다. 따라서 이들 정보는 그냥 보통꼴로 조판한다.

책의 본문에 등장하는 책 제목들은 출처목록과 같은 방식으로 조판한다. (즉 괄호 없이 기울인꼴로 조판한다.) 작가의 이름은 보통꼴로 조판해도 되지만, 대문자와 작은대문자의 조합이

당연히 더 나아 보인다. 출처목록에 언급된 인용 문구가 본문에 나올 때는 분수용숫자의 위첨자를 괄호 없이 써서 참조 표시를 하도록 한다. 하지만 이 작은 분수용숫자를 출처목록의 번호로 써도 된다는 이야기는 절대 아니다.

출판사나 고서점의 도서목록일지라도, 앞서 소개한 국제적으로 통용되는 조판 규칙을 잘 지키면 가독성을 높일 수 있다.

이제껏 스위스, 그리고 무엇보다도 독일에서는 작가 이름과 책 제목을 (거의 항상 올바르지 않게) 강조해서 조판해왔다. 이제 이런 무책임한 횡포는 사라져야 한다. 그리고 그 자리는 고전 세리프체를 오랫동안 활용해온 나라에서 수십 년 동안 꾸준히 지켜오고 검증한 원칙들로 채울 때가 됐다.

글줄 사이공간에 대해

글줄 사이공간(Durchschuß)은 두 글줄 사이에 물리적 재료, 즉 공목을 넣어 띈 공간을 말한다. 특히 책이나 잡지 디자인처럼 규모가 크고 복잡한 작업에서 이 공간을 잘 계산하는 것은 글의 가독성, 아름다움 그리고 조판의 경제성에 큰 영향을 미친다.

전단 같이 일상적이고 인쇄량이 적은 작업에서는 글줄 사이공간에 대한 보편적인 규칙을 만들기 어렵다. 문단의 마지막 글줄이나 길이가 천차만별로 다른 글줄이 글의 모양을 결정할 때, 다시 말해 들쭉날쭉한 글줄 길이 때문에 글상자의 모양이 거칠고 지저분할 때는 글줄 사이공간을 넓히는 것이 좋다는 정도만 말할 수 있겠다. 이렇게 하면 글줄의 선형이 강조되기 때문에 거친 글상자의 윤곽이 어느 정도 정리되어 보인다.

낱말 사이를 넓게 띈 글, 다시 말해 나쁘게 조판된 글도 글줄 사이를 넓혀서 눈가림할 수 있다. 만약 이런 임시방편조차 외면했다면 19세기 말에 나온 책의 조판은 아마 더더욱 가관이었을 것이다. 이렇게 글줄 사이를 넓히면 과도하게 넓은 낱말 간격을 덜 두드러지게 할 수 있다.

하지만 이런 방법이 올바른 낱말 간격을 위한 규칙을 결코 대신할 수 없다. 앞서 말했듯, 글줄 사이를 많이 넓히는 방법으로 낱말 사이를 정도 이상으로 띈 글을 보통 수준으로 보이게끔 눈가림할 수는 있지만, 그렇다고 해서 낱말 사이를 반각이나 그 이

상으로 떼어도 된다는 것은 아니다. 좋은 조판가는 각 글줄을 단단한 짜임새로 짜는 것을 최고의 철칙으로 삼는데, 이런 조판은 낱말 사이를 3분의 1각으로 해야만 가능하다. 옛날에는 심지어 고전 세리프체로도 우리 시대보다 훨씬 촘촘하게 조판했다. 개러몬드의 원형으로 1592년에 조판된 활자체 보기지에서 14포인트 크기로 짠 글의 낱말 사이를 겨우 2포인트로 뗀 것을 볼 수 있는데, 이는 겨우 7분의 1각밖에 되지 않는다! 따라서 낱말 사이를 3분의 1각으로 뗀 글이 좁게 짜였다고 하는 것은 어불성설이다.

하지만 만약 글줄 사이를 그 활자 크기와 같거나 더 넓게 띄었을 때는 낱말 사이공간을 아주 살짝 '넓게' 짜도 된다. 그렇지 않으면 아주 넓은 글줄 간격 때문에 낱말 사이가 시각적으로 붙어 보이며, 글 전체의 가독성도 해친다.

활자체가 다르면 글줄 사이도 다르게 떼어야 한다는 사실을 항상 인식하지 못할 때도 있다. 획이 굵고 힘찬 프락투어, 슈바바허나 텍스투어(Textur) 활자체를 사용한 글줄은 '아주 좁게' 짜야 한다(활자 크기가 클수록 낱말 사이를 3분의 1각보다 더 좁혀야 한다). 각 글줄이 만드는 시각적 떠가 헐거워 보이지 않게 하기 위함인데, 이렇듯 회색도가 어두운 활자체는 넓은 글줄 사이공간 또한 감당하지 못한다. 이런 활자체로 짠 글은 일반적인 본문보다 꽤 촘촘하게 보여야 한다. 이는 개러몬드와 같은 고전 세리프체에도 적용된다. 비록 이런 활자체로 짠 글줄 사이를 조금 넓혀도 크게 나쁘지 않더라도 말이다. 하지만 보도니, 디도(Didot), 발바움 안티크바와 웅어 프락투어(Unger-Fraktur) 등 고전 세리프체 이후 18, 19세기에 나온 과도기 세리프체나 모던

148

세리프체, 프락투어체라면 이야기가 완전히 달라진다. 이들 활자체는 분명하고 넉넉하게 띈 글줄이 필요하며, 반대로 글줄 간격이 촘촘하면 전혀 보기 좋지 않다. 따라서 개러몬드로 잘 조판한 낱쪽의 간격 값을 그대로 유지한 채 활자체만 보도니로 바꾸는 것은 불가능하다. 보도니로 짠 낱쪽은 아마 글줄 사이를 더 넓혀야 할 것이다. 따라서 여백이 넉넉하고 글줄 사이가 넉넉해야 할 책은 과도기 세리프체나 모던 세리프체로, 반대로 글줄 사이가 촘촘해야 할 책은 반드시 고전 세리프체로 조판해야 한다.

책과 같은 인쇄물의 글줄 사이공간은 낱쪽여백의 너비에 따라 결정된다. 넉넉한 글줄 간격은 낱쪽 가장자리 여백 또한 넉넉한 경우가 전제된다. 글상자를 잘 드러내 보이기 위해서다. 만약 본문을 고전 세리프체로 조판했다면 인쇄물이나 책의 글상자 좌우 여백을 좁게도 넓게도 할 수 있다. 여백이 좁으면 책이 단정하니 소박해 보이고, 넓으면 '넉넉하고 화려해' 보인다.

서사체의 내용에 삽화가 있는 책은 특별히 다루어야 한다. 이럴 때는 삽화와 글상자의 완벽한 어울림을 가장 우선으로 삼는다. 항상 글상자의 형태를 먼저 마무리하고 이를 삽화가에게 넘겨 삽화를 낱쪽과 글상자에 맞춰 준비할 수 있도록 하는 것이 올바른 작업 단계다. 하지만 삽화를 먼저 받아놓은 경우, 조판가는 삽화와 글상자가 어느 정도 어울릴 수 있는 낱쪽 이미지를 만드는 데 노력을 기울여야 한다. 특히 나무 결이 살아 있는 선 굵은 목판화에 어울리는 글상자 이미지를 만드는 것이 까다로운데, 알테 슈바바허체는 이런 상황에 알맞는 경우가 많다. 하지만 세리프체로 조판해야 할 경우는 해결책을 찾기 힘들다. 이때는

큰 활자를 사용하면 도움이 될 수도 있다. 아름다운 책을 조판할 때 오래전에 주조된 반 굵은 세리프체를 쓰는 것은 절대 있을 수 없다. 요즘 나온 굵은 세리프체는 획이 그만큼 어두워졌지만, 그래도 선이 굵은 목판화에는 맞지 않는다.

요즘 나오는 예술가가 만든 활자체(Künstlerschriften)에 보편적으로 적용될 글줄 사이공간에 대해 이야기하는 건 거의 불가능하다. 이런 활자체가 고전이나 모던 세리프체와 비슷할수록 글줄 간격은 각각 줄거나 늘 것이다. 어떤 글줄 사이공간이 필요한지는 오직 시험 인쇄한 낱쪽들에 근거해서 결정할 수 있다.

마지막으로 글줄의 길이, 다시 말해 한 글줄에 들어가는 낱자의 수도 글줄 사이공간에 영향을 미친다. 일상적으로 본문에 사용하는 활자 크기(Brotschriftgraden)[85]로 24시스로(약 10.8 cm)보다 긴 글줄을 짤 때는 거의 항상 글줄 사이를 띄어야 한다. 글줄이 길수록 글줄 사이도 더 띄어야 하는데, 그렇지 않으면 우리 눈이 다음 글줄의 첫머리를 찾아 읽어나가기 어렵기 때문이다. 하지만 글줄이 너무 길면 결코 좋지 않다. 대신 글줄을 짧게 하거나 단을 두 개로 나누는 방법, 아니면 좀 더 큰 활자를 써서 한 글줄에 들어갈 낱자 수를 줄이는 조판을 시도해봐야 한다.

이상적이라고 정해진 글줄 길이는 없다. 본문을 8포인트에서 10포인트 활자 크기로 짠다면 9cm(20시스로)는 괜찮은 글줄 길이다. 하지만 본문에 12포인트의 세리프체를 사용한다면 이는 너무 좁다. 어떤 이는 사용된 활자 크기가 큰데도 9cm 길이의 글줄이 이상적이라며 해괴망측하고 잘못된 칭찬을 한다. 이런 글줄로는 훌륭한 양끝맞춤 조판이 거의 불가능하다.

주석번호와 각주

우선 보기 좋지 않고 틀린 예를 나열해본다:

　　1. 책 본문의 주석번호에서:

a. 주석번호로 쓰인 분수용숫자 꼴이 본문 활자체와 맞지 않을 때;

b. 주석번호 뒤에 불필요하게 괄호를 동반한 문장이 나올 때;

c. 주석번호와 앞 낱말 사이를 띄지 않을 때.

　　2. 각주(Fußnote)에서:

a. 분수용숫자를 쓸 때, 이는 너무 작아서 읽기에 쉽지 않을뿐더러, 본문 활자체와 맞지 않은 다른 활자체인 경우가 대부분이기 때문이다;

b. 각주의 머리번호 뒤에 문장부호를 생략할 때;

c. 각주 영역 위에 4시스로 정도 길이의 불필요하고 보기에도 좋지 않은 가는 줄을 둘 때;

d. 각주의 글줄 사이를 너무 좁혔을 때;

e. 각주를 들여쓰지 않아서 일목요연하게 보이지 않을 때.

위에서 나열한 예를 바탕으로 그 이유와 해결책, 참고할 만한 보기를 들어보면 다음과 같다:

　　1a. 분수용숫자의 꼴은 본문 활자체의 꼴과 같거나 최소한 이에 가까워야 한다. 대중적인 고전 세리프체가 이제는 그리 많이 사용되지 않으므로, 이에 딸린 위첨자 숫자 또한 맞지 않는

다. 이 고전 세리프체 위첨자 숫자는 발바움이나 보도니에도 마찬가지로 어울리지 않는다.

라이노타입 기계조판에서는 본문 활자체의 위첨자용 일반형숫자를 6포인트로 쓰면 되고, 모노타입 기계조판에서는 본문 활자체나 최소한 그에 가까운 활자체의 분수용숫자를 쓰면 된다. 이 숫자가 일반형숫자인지 고전형숫자[86]인지는 그리 중요하지 않다. 활자체가 본문에 쓴 것과 같거나 그와 비슷하다면 두 가지 숫자 형태 모두 잘 어울린다. 하지만 보통 숫자를 우선하도록 한다.

1b. 주석번호 다음에 오는 괄호 구문은 옛날에 손으로 쓴 원고에서 기인한 것으로 없어져야 한다. 조판 이미지를 이유 없이 해치고 읽는 데 방해가 된다.

1c. 좋은 조판을 원한다면 주석번호와 앞 낱말 사이에 공간을 살짝 띄는 것을 잊으면 안 된다. 그렇지 않으면 숫자가 낱말에서 적당히 구분되지 않기 때문이다. 주석번호는 낱말과 붙어 보이면 안 된다.

☞ 2a. 각주 앞에 분수용숫자로 각주 머리번호를 매기는 것은 타이포그래피의 지옥에서나 경험할 일이다. 각주 머리번호로 분수용숫자 6포인트나 8포인트를 쓰면 너무 작아서 거의, 아니 전혀 읽을 수 없다. 이 숫자는 독자가 찾는 정보이기 때문에 분명하게 읽혀야 한다. 여기에 분수용숫자를 쓰면 아무 의미가 없고 골칫거리만 될 뿐이다. 본문에서 주석번호는 참고하라는 표시이므로 작아야 하고, 따라서 분수용숫자를 쓴다. 하지만 각주는 빨리 찾을 수 있어야 한다. 그래서 각주 머리번호로는 각주와

같은 크기의 일반형숫자만이 유일하게 옳은 방법이며, 분수용 숫자를 쓰면 절대 안 된다!

2b. 각주 머리번호 뒤에 찍는 마침표는 없어서는 안 될 문장부호다. 마침표 없이 덩그러니 놓인 각주 머리번호는 불필요하고 보기에도 좋지 않다. 각주의 첫 글줄은 각주에 쓴 활자 크기의 전각으로 들여쓴다. 본문에 들여 쓴 공간을 각주에도 똑같이 적용해야 하는 것을 부자연스럽고 시대에도 뒤처진 것으로 생각하지만, 이런 옛 규칙이 예외적으로 유용할 때도 있다.

2c. 각주 영역의 윗부분에 4시스로 길이의 가는 줄을 왼쪽 맞춤으로 두는 예가 아직도 보이는 이유를 도저히 설명할 수가 없다. 이 줄은 우리 몸의 맹장보다 더 쓸모없는 존재다. 아마 본문과 각주를 구분 짓고 각주의 영역을 여는 역할을 하는 것 같은데, 각주를 더 작은 활자 크기로 조판하는 것으로 이미 충분하다. 만약 본문과 각주를 구분하기 위해 줄이 필요하다면 짧게 두지 말고 글상자 전체 너비를 채워야 한다.

2d. 완벽하게 조화로운 낱쪽은 본문과 각주의 글줄을 같은 포인트 크기로 띄었을 때만 가능하다. 예를 들어 10포인트로 짠 본문 글줄 사이에 2포인트 공간을 줬다면[87] 8포인트로 짠 각주의 글줄 사이도 2포인트로 띄어야 한다. 하지만 각주의 글줄 사이를 본문의 글줄 사이보다 1포인트 덜 띄는 것이 잘못은 아니다. 만약 이보다 더 좁게 띄면 각주의 회색도가 본문보다 눈에 띄게 더 짙어지므로 좋지 않다.

본문의 문단 사이에 따로 빈 글줄을 넣지 않는 것처럼, 같은 낱쪽의 각주 사이에도 빈 글줄을 넣어서는 안 된다.

153

2e. 본문에서 들여쓰기를 하지 않아도 된다는 잘못된 생각을 맹신하는 이들은 각주에서도 잘못된 결말을 맛보게 될 것이다. 들여쓰기 대신 각주 사이를 몇 포인트로 띄곤 하는데, 그것도 심지어 겨우 1포인트로 띄어서 서투르게 구분 짓기도 한다. 하지만 이는 조판 이미지를 불분명하고 조화롭지 못하며 끔찍하게 만들어버린다. 이런 조판은 문단의 첫 글줄을 들여짜지 않은 것과 마찬가지로 버려야 한다. 이것이야말로 잘 짜여진 글의 형태(Gestalt)의 반대, 즉 흉물(Ungestalt)이다.

몇몇 특별한 경우를 간단하게 언급하고자 한다.

만약 책 전체에 걸쳐 단 하나의 각주만 있거나, 각 낱쪽에 각주가 하나씩만 달린 경우가 있다고 하자. 이럴 때 숫자 1을 반복해서 사용하면 이상하게 보인다. 이런 경우는 숫자 대신 별표(*)를 사용하는 것이 낫고, 하나 이상의 각주가 있을 때는 별표보다는 숫자를 우선해서 사용한다.

본문에서는 별표와 앞선 낱말 사이를 띄지 않지만, 각주에서는 별표와 뒤이은 문장 사이를 2포인트로 띈다.

하나 또는 몇 개의 낱말로 짧게 이루어진 각주가 낱쪽에 하나만 있다면 이를 가운데에 맞춰 조판할 수 있는데, 가운데로 맞춘 본문[88]과 조화를 이룰 수 있다. 하지만 같은 낱쪽에 이런 짧은 각주가 여러 개가 있다면, 이를 가운데맞춤으로 조판하는 것은 맞지 않다.

아주 짧은 각주가 줄바꿈하며 연속적으로 나와서 펼침면의 조화를 해치는 경우가 있다. 이런 각주는 줄 바꿈 없이 계속 달아서 조판하되, 각주 사이는 전각으로 띄우면 된다. 매 각주 문

Was etwa die Abschrift der Enzyklopädie *De naturis rerum* des RABANUS MAURUS zeigt[176], ist ein buntes Panoptikum aller Wunder dieser Welt, ein Bilderbuch voll naiver Freude an grünen Pferden und blauhaarigen Menschen[177].

Aber auch außerhalb dieser Handschriftengruppe herrscht im elften Jahrhundert lange in den Figuren der unruhige Geist eckig-gebrochener Zeichnung, mit zackiger Faltenbildung und einer Tendenz zur Isolierung der Einzelformen. Als reiner Zeichenstil[178] mußte er sich auch in den Schriftformen auswirken. So ist als Kompromiß mit dem Streben nach Regel und Zucht in der Schriftgestaltung das entstanden, was man als beneventanische ‹Brechung› bezeichnet hat.

Es ist kaum eine grössere Veränderung der Federführung dazu nötig gewesen als die Vollendung der Sagittalwendung, die schon in früherer Zeit erkennbar ist. Keineswegs ist die Tatsache der ‹Brechung› nur aus einer solchen ‹eigenartigen Druckverteilung›[179] zu begründen, wie MENTZ und THOMPSON[180] dies tun. Allerdings kann man dafür anführen, schon die ersichtlich kurze Federfassung[181] sei dazu angetan, im Sinne der Bereicherung beziehungsweise der Zerlegung der Formen zu wirken.

176. (A. M. AMELLI) ‹Miniature della enciclopedia Medioevale di Rabano Mauro dell'anno 1023› (*Documenti per la storia delle miniature e dell'iconografia*, 1896). Vgl. daraus unten Tafel 7.
177. BERTAUX a.a.O. 200: ‹C'est l'image du Monde, dessinée et colorée par un enfant.›
178. G. LADNER in *Jahrbuch d. Samml. des ah. Kaiserhauses N.S. 5* (1931), 45, 65.
179. MENTZ a.a.O. 124.
180. A.a.O. 355.
181. Vgl. unten Tafel 7.

주석번호와 각주의 예.

장의 끝에는 마침표를 찍어야 한다.

아주 긴 각주는 펼침면의 왼쪽과 오른쪽에 반씩 나눠서 조판할 수도 있겠지만, 이 방법을 우선해서는 안 된다.

아주 넓은 본문 글줄을 시스로나 그보다 큰 활자로 조판했다면 각주는 두 개의 단으로 나눠 조판할 수도 있다. 만약 두 단의 글줄 수가 같지 않고 어느 한쪽에 한 줄 정도 부족하다면, 글줄 사이공간을 다르게 하면서까지 두 단의 마지막 글줄을 억지로 맞추는 것보다 그냥 그대로 두는 편이 낫다.

각주는 가장 최근에 나온 형태의 그리고 가장 발전된 형태의 주석이다. 낱쪽의 가장자리 여백에 위치하는 방주는 원래는 없어도 되는 곳에 추가로 공간이 필요하다. 방주를 찾는 일은 간단한 문제가 아니다. 어떤 방주가 아주 길어서 그다음에 오는 방주가 본문의 해당 방주번호에서 멀찌감치 떨어져버리는 경우는 더더욱 그렇다. 방주는 가장 낡은 형태의 주석이다.

매 낱쪽마다 주석번호를 다시 1부터 매기는 것은 여러 이유로 권장하지 않는다. 사람들은 주석번호를 책 전체에 걸쳐 연속해서 매기든지, 아니면 최소한 장마다 구분해 매기는 것을 선호한다. 이래야 각주가 있어야 할 정확한 장소에서 이탈하는 것을 피할 수 있다. 주석을 각 장이나 책의 마지막에 몰아넣는 미주는 잘못된 것은 아니지만 가끔 독서를 방해하기도 한다.

나무랄 데 없이 훌륭하게 조판된 책은 각주의 위치가 2포인트 낮아서 마지막 각주 글줄과 마지막 본문 글줄의 기준선이 꼭 맞다. 하지만 이렇게 완벽하게 조판된 책은 가뭄에 콩 나듯 한다.

줄임표

역할

줄임표는 낱말에서 글자 몇 개 또는 문장에서 낱말 하나나 여러 개가 생략되었음을 나타낸다.

낱말을 생략하는 것을 문법에서는 문장 주요소의 생략법(Ellipsen)이라 한다. 하지만 모든 작가가 로런스 스턴(LAURENCE STERNE, 1713 –1768)처럼 이 생략법의 대가는 아니다. 반각줄표가 그렇듯, 줄임표 역시 작가가 표현력의 한계를 감추기 위해 사용할 때가 적지 않다. 따라서 대부분은 줄임표가 필요하지 않다.

시인이 다음과 같은 시를 썼다.[89]

난 모르겠네, 무슨 영문인지,

내가 왜 이토록 슬픈지,

옛이야기 하나가,

날 떠나지 않네.

하지만 생략법의 대가는 아마 다음과 같이 쓸 것이다.

난 모르겠네, 무슨 영문인지,

내가 왜 이토록 슬픈지…,

옛이야기 하나가,

날 떠나지 않네…

가끔은 줄임표로 문맥의 섬세한 차이를 드러내는 것도 필요하다. 줄임표의 앞 문장은 시작 부분의 목소리 높이가 그대로 떠돌며 머물러 있지만, 문장의 마지막에 와서는 가라앉는다. 하지만 언어의 마술사만이 이런 미묘한 차이를 만들어낼 수 있는 반면, 줄임표를 남발하는 것은 성가시고 광기 어린 도취와 같다. (지금 이 문장을 줄임표로 끝낸다면 얼마나 모호해질까. 내가 말하고 싶은 것을 기록해놓았다고 하자. 하지만 그 마지막에 줄임표를 붙이는 것은 마치 들판에 머무를지, 아니면 꽃을 찾으러 다른 곳에 가야 할지를 전적으로 독자의 판단에 넘겨버리는 것과 같다. 하지만 내가 이미 꽃을 다 꺾었다는 의도를 가지고 썼다면 꽃을 찾으라고 독자를 다른 곳에 보내는 것은 모순이다.)

18세기와 19세기 초반만 하더라도 이름에서 생략된 글자 자리에 별표를 붙이곤 했다. 예를 들어 Madame de R*** 와 같이 말이다. 이 방법은 이제 구시대적이다. 요즘 작가는 별표 대신 줄임표를 쓰든지, 아니면 그냥 마침표를 찍고 말 것이다.

조판 방법

불쾌감을 유발하는 낱말이나 이름에서 글자를 생략할 때는 없는 글자 수만큼, 그리고 그 글자의 정확한 위치를 점으로 대신한다. 알 수 있는 사람이 그 낱말이나 이름을 정확하게 추측할 수 있도록 말이다. 하지만 이런 것을 고려하지 않고 한결같이 점 세 개만을 찍어댄다면 베일에 싸인 것을 들춰낼 방법이 없다.

하나든 여럿이든 생략된 낱말에는 줄임표로 세 개의 점만 사용하도록 한다. 설사 원고에는 네 개 또는 그 이상으로 되어

있더라도 말이다. 가끔은 두 개의 점만 인쇄된 경우도 볼 수 있는데, 모호하고 위험한 방법이다. 오직 세 개의 점만 올바르다.

이런 줄임표를 통상적으로 조판하는 방법은 그리 만족스럽지 못하다. 첫째, 보통 소문자 사이를 뗄 때와 마찬가지로 줄임표 점 사이를 띄어서 조판하면 글의 이미지를 해치는 구멍이 군데군데 있는 듯 보인다. 따라서 줄임표의 점 사이는 띄지 않고 조판해야 한다. 둘째, 생략된 낱말을 대신하는 줄임표 앞에 세 점 사이와 같은 공간을 주는 것은 타당치 않다. 낱말 뒤에는 해당 글줄의 낱말 사이공간이 와야 한다. 결론을 말하자면 다음과 같다. 세 개의 점으로 된 줄임표에서는 점 사이를 띄지 않으며, 줄임표 앞에는 해당 글줄의 낱말 사이공간을 둔다. 예를 들면 ‹Aber … ich will es nicht beschreiben.› 처럼 말이다. 줄임표에 이어 문장부호가 오면 줄임표의 점 사이공간만큼 띄어준다. ‹Also nahm sie solche ohne Weigerung an …, und ich führte sie nach der Türe zur Wagenremise.›

생략된 글자 하나하나를 나타내는 점 사이도 마찬가지로 조금씩 띄어주되, 점과 바로 앞 낱자 사이는 당연히 띄지 않는다.

줄임표의 점 사이를 띄지 않아야만 좋은 조판이 만들어지고 유지된다.

생각줄표

역할

생각줄표[90]가 글에서 말하지 않은 생각을 나타내는 곳에 쓰이는 경우는 아주 드물다. 대부분 이 문장부호는 짧은 쉼을 뜻하고, 가끔은 생각을 위한 쉼을 나타내기도 한다. 아마 생각줄표라는 이름이 이 기능을 나타내는 것이리라. 때때로 생각줄표는 줄임표가 그렇듯 문장의 마지막에서 표현하기 뭣한 낱말이나 상황을 대신하기도 한다. 생각줄표가 만약 그 이름에 맞게 쓰인다면 줄표 이면에는 항상 어떤 생각이나 의견이 숨어 있을 것이고, 그렇다면 사실 책 하나를 오로지 '생각' 줄표로만 채우는 것도 가능할지 모른다. 하지만 놀랍게도 생각줄표의 떠벌이나 줄임표의 달인이 아직 그 수준에 도달하지는 못했다.

생각줄표 대신에 쉼표를 쓰면 더 나은 경우가 많다. 그가 왔다 – 마지못해 말이다. 그가 왔다, 마지못해 말이다. (Er kam – aber ungern. Er kam, aber ungern.) 문장을 끼워 넣을 때 사용하는 생각줄표는 효용성이 조금이나마 있다. 네가 어디 가야 하는지 – 잘 들어 –, 말해줄게. (Ich sag dir – paß gut auf –, wohin du gehen mußt.) 생각줄표는 가끔 대화와 대답을 구분해준다. 쉿! 누가 문을 두드려. – 누군지 봐. (Horch, es klopft. – Sieh nach, wer's ist.) 문장의 의미가 더 약해지면 안 될 때 간간이 생각줄표가 괄호를 대신할 수도 있다. 개러몬드 – 오늘날 가장 흔히 사용하는 활자체 – 와 보도니는 그 형태를 따졌을 때 정반대의 성격을 띤다. (Die Garamond – die häufigste Schrift der Ge-

160

genwart – und die Bodoni sind ihren Formgesetzen nach Antipoden.)

쌍반점[91]과 따옴표처럼 생각줄표도 고전문학에서는 찾아볼 수 없는, 최근에 등장한 문장부호다. 괴테와 그 시대에는 이 줄표가 거의 필요하지 않았다. 오늘날에도 생각줄표는 거의 없어도 되며, 가능하면 쉼표나 괄호로 대신해야 한다.

조판 방법

통상 생각줄표로는 전각너비의 가는 줄표(—)가 사용되지만, 이는 너무 넓어서 조심스레 잘 짜인 글의 이미지를 예외 없이 망친다. 전각줄표의 앞뒤에 해당 글줄의 낱말 사이공간을 각각 더하면 조금이나마 나아 보이지만, 이조차도 너무 쉽게 무시된다.

유일하게 올바른 것은 전각의 반, 즉 반각너비의 줄표(–)에 해당 글줄의 낱말 사이공간을 앞뒤에 더해 쓰는 방법이다. 이 반각줄표는 구간 표시에 사용되기 때문에 구간줄표라고 하기도 한다. 바젤–프랑크푸르트(Basel–Frankfurt)처럼 말이다. 하지만 이때는 줄표 앞뒤에 낱말 사이공간을 두지 않는다.

모노타입용 활자체에 반각줄표가 기본으로 포함되어 있지만, 라이노타입용으로는 따로 주문해 갖추어야 한다. 결점 없이 깨끗한 조판을 원한다면 생각줄표로 반각줄표를 고집해야 한다.

손조판용 활자체에는 이 반각줄표가 유감스럽게도 언제나 빠져 있다. 규칙 없이는 예외가 있을 수 없듯이 말이다. 아무리 옛것에 기반하지 않고 독창적으로 만들어진 활자체라도 반각줄표는 시급히 갖추어야 한다. 왜 이 반각줄표가 모든 활자체에, 그것도 정확하게 어울리는 두께와 길이로 딸려오지 않는지

는 그야말로 수수께끼다. 어떤 손조판가는 앞뒤에 낱말 사이공간만 더한다면 반각줄표 대신에 붙임표(-)를 써도 된다고 여기는데, 이는 틀렸다. 붙임표는 너무 짧다.

형태

원칙적으로는 약간 가는줄(stumpffeiner Strich)[92]의 굵기면 충분하다. 정확하게는 각 활자 크기에서 소문자 e의 가로획에 해당하는 굵기다. 약간 가는줄은 대부분의 활자체와 언제나 잘 어울리지만, 예외가 있는데 바로 산세리프체와 슬랩 세리프체다. 여기서는 약간 가는 줄이 해당 활자체 소문자 e의 가로획 굵기보다 가늘다. 하지만 대부분의 프락투어체나 슈바바허체에는 약간 가는 줄의 굵기가 맞다. 어떤 조판가는 아예 두드러지게 길고 굵은 줄표(이를테면 산세리프체의 굵기)가 더 낫다고 여긴다. 하지만 이는 너무 긴 전각줄표가 글줄에 구멍을 만들어 글줄의 그림을 망친다는 것을 증명하는 꼴밖에 되지 않는다. 이런 문제는 굵은 전각줄표로 덮어지는 것이 아니라 오직 더 짧고, 가는 반각줄표로만 해결할 수 있다. 굵은 줄표는 산세리프체와 슬랩 세리프체 외에는 양식적으로 맞지 않는다.

전각줄표는 단 한 가지 경우에만 사용할 수 있는데, 바로 표에서 가격을 표시할 때다.[93]

이 글이 우리가 신경 쓰지 않던 조판의 세밀한 부분에 경각심을 일깨우고, 잦은 미적 실수를 없애는 데 기여하기 바란다.

마지막 외톨이글줄과
첫 외톨이글줄[94]

모든 조판 학습서에는 문단의 마지막 글줄이 낱쪽의 첫 줄에 오는 것을 반드시 피해야 한다고 되어 있다. 이는 실제로 글을 읽고 이해하는 데 거슬린다. 이렇게 남겨진 문단의 마지막 글줄은 글상자의 네모진 시각적 테두리를 해치고, 낱쪽의 처음에 문장의 끝이 짧게 남겨지는 것도 옹색하다.

이 규칙은 옳다. 하지만 이 '마지막 외톨이글줄(Hurenkinder, 영어로는 widows)'을 피하기 위한 명확한 지침이 항상 있는 것은 아니다. 글의 문단 사이를 마음가는 대로 2, 3, 심지어 4포인트로 다르게 띄는 사람에게는 이런 글줄 하나 없애는 것 정도는 별문제가 아닐 것이다. 하지만 이런 조판에서 좋은 책 타이포그래피가 나올 리 없다.

훌륭하고 매사에 철저한 출판인은 낱말 사이를 좁게 조판한 글을 우선한다. 하지만 그렇게 한다고 '마지막 외톨이글줄'을 완전히 피할 수 있을까? 좁게 조판한 글을 망치지 않고서야 하나의 글줄을 두 개로 늘리는 일은 드물고, 그렇다고 남겨진 한 글줄을 줄이는 것은 더 어렵다. 그러면 이런 타이포그래피 문제를 해결한답시고 작가에게 원고의 낱말 몇 개를 더하거나 빼달라고 부탁할 수 있을까? 내 생각에 그건 아니다. 글이 좋으면 좋을수록 더 그렇다. 글의 주인은 조판가가 아니라 그 글을 쓴 작

가다. 게다가 만약 그 글을 쓴 시인이 이미 고인이라면 물어볼 수도 없는 노릇이다.

글을 쓴 시인이 죽었거나 연락이 안 된다고 하자. 아니, 작가에게 더 좋은 타이포그래피를 위해 원고 수정을 부탁해서는 안 된다고 한번 믿어보자. 우선은 문제가 되는 곳과 이웃하는 앞뒤 낱쪽을 살펴서 글줄을 하나 줄이거나 늘일 여지가 있는지 봐야 한다. 혹시나 그 장의 시작 부분을 한 줄 정도 당길 수도 있을 것이다. 하지만 내게 최고의 방법은 그 앞의 낱쪽을 그냥 한 줄 짧게 마무리 짓는 것이다! 당연히 해당 낱쪽의 마지막은 빈 글줄로 남게 되겠지만 말이다. 하지만 이는 낱쪽에 면주가 있고 책의 여백이 너무 좁지 않으며 본문이 두 개의 단으로 조판되지만 않는 다면 그리 거슬리지 않는다.

혹은 한 낱쪽을 예외적으로 한 글줄 길게 마무리할 수도 있다. 하지만 이 방법은 여백이 넉넉할 때만 가능하다. (이 책의 원서 41쪽을 참고하기 바란다.)[95]

이런 방법은 내가 고안해낸 것이 아니다. 나는 19세기로 넘어갈 무렵 이런 방법을 적용해 출판된 책들을 발견했고, 이 방법이 잘 알려지고 다시 빛을 볼 수 있도록 잘 지켜왔다.

글줄 하나를 줄이거나 늘이기 위해 다시 조판하는 일에는 경제적 손실이 따른다.[96] 만약 출판인이 이런 '요구하지도 않은 수고'에 대해 비용을 지급하지 않는다면 바로 분쟁으로 이어질 것이다. 하지만 여기 소개한 한 글줄 짧은 낱쪽으로 외톨이글줄 문제를 해결하면, 낱쪽을 새롭게 조판할 필요도, 이런저런 문제도 없을 것이다.

만약 낱쪽의 위에 위치한 면주 밑에 글상자 너비만큼 줄이 있고 이 줄 밑에 마지막 외톨이글줄이 온다면 이는 눈감아줄 일이다. 이 경우는 글상자의 네모진 시각적 테두리를 해치지 않기 때문이다.

하지만 낱쪽을 한 글줄 짧게 조판해놓고는 그 낱쪽의 다른 글줄 사이에 종잇장을 끼워 사이공간을 조금씩 늘려서 결과적으로 글상자 원래의 높이를 다시 채우는 것은 좋지 않다. 글줄 사이에 끼웠던 종잇장이 불거지도 하거니와, 앞뒤 낱쪽의 글줄 위치가 정확하게 맞지 않기 때문인데, 이것은 훌륭한 조판의 특징을 잃어버리는 것과 같다.

'마지막 외톨이글줄'은 없어야 한다.

하지만 어떤 이는 문단의 첫 글줄이 낱쪽의 맨 마지막 줄에 오는 것, 즉 '첫 외톨이글줄'도 비난한다. 나는 이것이 희망 사항 그 이상이어선 안 된다고 본다. 너무 많은 것을 바라서는 안 된다. 이 희망 사항은 글줄을 거의 원하는 대로 늘리는 것이 가능했던 시대, 즉 좁게 짠 글줄이 아직 기준으로 정착하지 않았을 때나 충족할 수 있었다. 문단의 첫 글줄이 낱쪽의 마지막에 오는 것을 바라서는 안 되지만, 눈 감아줄 일이다. 여기서 정작 거슬리는 것은 그 전 문단의 마무리, 그러니까 바로 앞 문단의 마지막 글줄 다음의 흰 공간이 이 외톨이글줄 위에 남는 것이다. 외톨이글줄의 바로 밑에 쪽번호가 있다면 누군가에게는 들여쓰기한 공간이 거슬릴 수도 있다. 나는 쪽번호가 가운데맞춤이 아니라면 바깥쪽으로 위치를 조절하는 데, 본문에 들여쓰기한 만큼의 공간을 쪽번호에도 적용한다.

그림을 담은 책의 타이포그래피

그림을 담은 책은 두 종류로 나눌 수 있다. 글과 그림이 어우러진 경우, 그리고 글과 그림이 분리되어 각각의 부분을 이루는 경우가 그것이다. 본문은 잘 읽혀야 하며, 그림은 큼직하고 분명하게 실려야 한다.

글상자 크기와 그림의 최대 크기를 똑같이 맞추고자 하는 바람(도판 1)은 정당하고, 이를 통해 조화로운 책의 형태를 얻을 수 있다. 하지만 축소해서 싣는 그림이 자꾸 늘어가는 현실에 맞서 명료함을 추구하고자 하는 우리의 요구에 과연 이런 그림 크기가 부합할지는 확실치 않다. 어쨌든 그림과 본문이 분리되지 않고 같은 종류의 종이에 인쇄되는 한, 이와 같은 그림 크기는 전적으로 옳다. 그림의 최대 너비는 글상자와 같고, 최대 높이는 글상자보다 7 mm에서 11 mm 짧게 한다. 한두 줄로 된 그림설명이 글상자의 영역에 추가로 자리 잡아야 하기 때문이다.

낱쪽의 비율을 정할 때 잊으면 안 될 것은 대부분의 그림, 특히나 회화 작품은 아름다운 사각형의 비율을 지닌다는 사실이다. 정사각형에 가까운 비율로 된 그림은 드물다. 때에 따라 한두 줄의 그림설명이 필요하다고 보면, 낱쪽에 자리 잡은 그림의 비율은 원칙적으로 이 그림설명이 차지하는 공간만큼 더 길쭉해진다. 즉 그림과 그림설명이 합쳐져 날씬한 비율의 글상자를 이루며, 이는 황금비율에 가깝다. 이 글상자는 다시금 콰르트 비율보

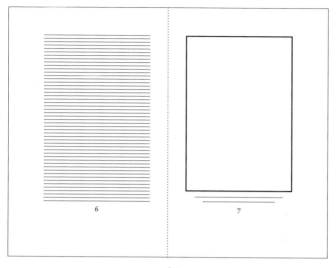

도판 1.

다 더 날씬한 낱쪽이 필요한데, 사실 이는 그림을 실은 책의 비율로는 좋지 않을 때가 많다. A4 규격은 이런 책에 유일하게 적합한 검증된 '표준 판형'이다. 이보다 좀 더 작으면서도 훌륭한 판형으로는 가로 16 cm, 세로 24 cm 크기를 들 수 있다.

이 모든 면을 고려해서 만든 본문 펼침면에 최종 허가가 떨어지면, 알맞은 수의 빈 글상자 윤곽선을 네 쪽의 재단된 판형에 정확한 크기와 위치로 인쇄한다. 이를테면 펼침면의 오른편 낱쪽이 도판 4처럼 보이게끔 준비하면 된다. 이렇게 하면 시험 인쇄한 글을 잘라 붙여 펼침면 시안을 쉽게 만들 수 있는데, 잘라붙여 만든 본문 글상자의 위치에 힘입어 그림의 영역을 잡고, 글과 그림이 어우러진 펼침면이 최종적으로 어떻게 보일지를 확

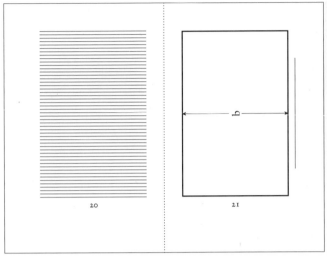

도판 2.

실하게 정할 수 있기 때문이다.

그림이 가로 판형이라도 그 크기와 위치는 글상자에 따라
야 한다(도판 2). 만약 낱쪽의 여백이 아주 넓다면 그림의 세로
(b)가 글상자 폭에 맞도록 돌려놓고, 그림설명은 글상자의 바깥
여백에 둘 수 있다. 하지만 그 외에는, 즉 원칙적으로는 그림설
명도 글상자의 영역 안에 자리해야 하고, 그림의 크기도 그것에
맞게 줄여야 한다(도판 3).

그림의 원래 비율, 특히나 예술 작품 도판의 비율은 그대로
지켜야 한다. 그저 글상자의 영역을 채우고자 이런 그림의 비율
을 멋대로 바꾸는 것은 잘못이다. 따라서 그림의 높이와 폭 둘
다 항상 글상자의 최대 영역에 맞출 것을 요구하면 안 된다. 만

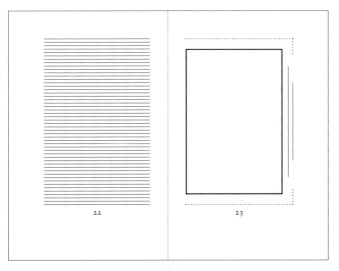

<center>22</center>

<center>23</center>

<center>도판 3.</center>

약 책에 들어가는 모든 그림의 비율이 같다면 글상자의 높이를 그림에 맞추면 될 일이다. 이때 그림 밑에 그림설명이 들어간다는 사실을 간과하면 안 된다.

회화나 예술 작품은 절대 잘려 나가면 안 된다. 이런 그림은 가장자리의 마지막 1 mm까지도 의미가 있다. 따라서 그림의 볼록인쇄판[97]을 준비하는 사람은 정말 필요한 부분의 가장자리까지 고려해서 그림을 잘라내도록 한다. (재단할 인쇄판의 가장자리는 재단선보다 사방으로 3 mm만큼 더 넓어야 한다.) 예술 작품의 도판이 잘려 나간다면 작품을 망치는 것이나 다름없다.

글과 그림이 함께 어우러진 책은 그림이 뒤쪽에 분리된 책보다 제작 비용이 많이 든다. 제작 비용이 가장 비싼 책은 그림

<center>169</center>

을 따로 인쇄해서 낱쪽에 일일이 붙인 것인데, 특히 그림의 위치가 책의 가장 앞머리나 정합[98]의 중간에 오지 않으면 더 그렇다. 그림을 낱쪽에 붙이면 그 가장자리의 접착제가 해당 낱쪽을 훼손한다. 따라서 저렴하면서도 더 좋은 방법은 접지된 낱쪽을 끼워 넣는 것이고, 이로써 귀찮게 붙이는 과정을 생략할 수 있다.

도판 1, 2, 3은 그림의 위치가 본문 글상자와 같아야 한다는 것에서 기인한 것이다. 본문 낱쪽과 그림 낱쪽은 펼침면의 가장자리 여백을 공유하면서 하나로 묶인다. 그림을 포함한 책도 엄연한 책이며, 분리된 낱쪽이 아닌 펼침면으로 보는 것이 책의 기본 규칙이기 때문이다. 그림은 글상자와 상관이 없고 그냥 낱쪽 가운데에 둬야 한다는 사고방식이라면, 그림을 글상자보다 절대 더 크게 만들지 않는다는 사실도 당연히 별 의미가 없다. 그림도 본문 글상자를 배치하듯 해야 한다는 사실은 가로 판형의 그림을 배치할 때도 마찬가지다. 도판 2를 주의 깊게 참고하기 바란다. 책을 디자인한다는 사실을 잊은 채, 그림을 글상자와 아무 상관 없이 낱쪽 가운데에 놓아버리는 것은 잘못된 일이다.

낱쪽을 가로로 채우는 그림은 언제나 방해가 되므로 가능하면 피한다. 만약 이런 그림이 여러 개 있다면 도판 5처럼 판형을 가로로 하고 본문은 2단으로 조판한다.

도판 4에 관해서

그림을 담은 책을 위한 글상자의 예. 굵은 선은 글상자의 최대 영역을 나타낸다. a는 낱쪽을 채우는 세로 판형 그림의 최대 높이, 그리고 b는 낱쪽을 채우는 가로 판형 그림의 최대 높이다. 글상자와 그림 영역의 사이공간(c)에는 두 줄로 된 그림설명이 자리 잡고, 그 높이는 7mm에서 11mm다.

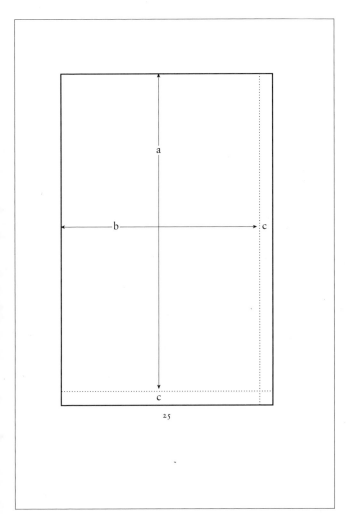

도판 4. 옆쪽의 설명을 참고하기 바란다.

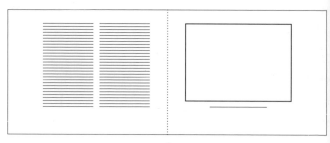

도판 5.

글상자와 그림의 크기를 똑같이 맞추는 원칙은 그림을 모아서 본문으로부터 독립된 장으로 묶어낼 때도 적용할 수 있다. 하지만 이렇게 하면 아마도 그림이 상대적으로 작아 보일 것이다. 그림은 같은 크기의 글상자가 가지는 회색도보다 더 어둡고, 따라서 그보다 밝은 글상자보다 시각적으로 더 작아 보이기 때문이다. 이런 경우는 그림이 올 낱쪽의 글상자 크기를 조금 더 키우되, 그 비율은 본문 글상자와 같게 하는 것이 맞다.

이런 그림을 위한 글상자는 그림이 펼침면의 오른쪽[99]에만 올지, 아니면 양쪽에 다 인쇄되는지를 고려해서 배치한다. 펼침면의 한쪽에만 인쇄된 그림은 거의 제본되지 않은 각각의 그림 낱장처럼 보인다. 이런 그림을 배치할 때 펼침면 안쪽 여백을 바깥쪽의 반 정도로 계산하는 전통 방식을 따르면 두 여백의 좁고 넓음이 너무 과장되어 보이므로 약간 조절을 해야 한다. 그렇다고 해서 안쪽과 바깥쪽 여백이 너무 비슷해지면 안 된다. 펼침면의 텅 빈 왼쪽과 균형을 맞추기 위해서라도 그림을 어느 정도는 제본선에 가깝게 둬야 한다.

하지만 그림이 펼침면의 양쪽에 짝을 지어 올 때는 앞서 말

한 펼침면의 전통적인 여백 비율에서 너무 벗어나면 안 된다. 즉 펼침면의 안쪽 여백은 바깥쪽 여백의 반 정도로 유지해야 한다. 그러지 않으면 아주 다른 형태의 그림이 짝을 이룰 때도 묶여 보여야 할 펼침면(도판 6b)이 분리되어 보인다. 펼침면 도식을 통해 미리 결정한 그림의 최대 영역(도판 4)은 이런 그림의 수치를 결정할 때도 유효하다. 낱쪽에 배치할 때는 그림을 이 펼침면 도식에 잘라 붙여서 그 높이와 위치를 결정한다. 높고 길쭉한 형태의 그림은 글상자의 높이를 채우고, 그림설명과 같이 올 수 있도록 글상자 폭의 가운데에 배치하며(도판 7의 왼쪽), 작은 그림은 위아래 여백의 비율이 1:2나 3:5가 되는 위치에 둔다(도판 7의 오른쪽).[100]

그림설명은 항상 그림과 함께 있어야 한다. 때에 따라서는 그림설명을 좀 더 일정한 위치, 즉 그림 위치와 상관없이 글상자의 맨 아랫선에 맞춰서 둘 수도 있지만, 이는 정말 특별한 경우에 한한다. 도판 7의 예와 같이 그림에 매긴 번호는 그림의 형태와 관계없이 항상 일정한 위치에 두되, 그 위치가 모든 낱쪽에서 어긋남 없이 정확하게 같아야 한다. 이따금 그림번호를 글상자 위쪽 여백에 둔 책도 눈에 띄는데, 이 방법은 비경제적일뿐더러 맞지도 않다. 즉 책답지 않은 방식이며 조판 비용도 비싸진다. 조판가와 인쇄가의 노력으로 이 번호가 매 낱쪽에 정확히 같은 위치에 오더라도, 접지 등의 과정에서 예기치 못하는 작은 오류로 결국은 그 위치가 상하좌우로 눈에 띄게 밀려버리기 마련이다.

그림번호를 쪽번호와 구분하고자 할 때는 그림번호에 기울인꼴이나 본문과 다른 활자 크기를 사용한다. 또는 본문 쪽번호

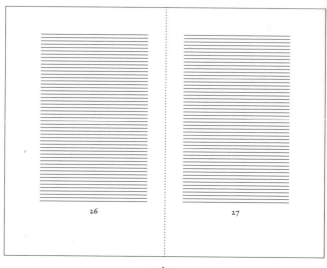

도판 6a.
본문 부분.

의 앞뒤에 줄표나 괄호 등을 써서 장식하는 방법도 있다. 한편, 앞서 언급했듯, 그림이 본문의 글상자보다 클 때도 있다. 이때는 그림번호의 위치는 좀 더 아래쪽으로 내리고 본문 쪽번호보다 약간 바깥쪽에 둔다.

중요한 점은 그림의 크기가 다양하더라도 정해진 글상자의 영역을 지키고 절대 '기분 내키는 대로' 배치하는 일이 없어야 한다는 것이다. 따라서 조판가는 인쇄가에게 조판이 넘어가기 전에 그림의 크기를 조절하고 그림 낱쪽을 일관성 있게 만들어서 그 효과를 분명하게 결정지어야 한다. 아직 다듬어지지 않은 그림의 첫 시험 인쇄를 정확한 크기로 잘라 배치하며 검토할

도판 6b. 같은 책의 그림 부분.
그림 영역이 본문 글상자보다 더 커졌지만 비율은 같다.

때도 그림이 자리 잡을 펼침면의 여백이 만족스레 정해졌는지 다시 한번 살펴야 할 것이다. 일단 그림이 조판 단계로 넘어가면 더는 손댈 수가 없다.

그림을 천연색으로 인쇄한 책은 더욱더 많아지고 있다. 하지만 여기서 한번 짚고 넘어가야 할 것이 있다. 창문처럼 큰 그림이나 몇 부분으로 나누어진 회화 작품을 엽서 크기로 축소해서 천연색으로 인쇄하는 것은 터무니없다. 이는 그림을 옮겨 싣기 위해 재생산하는 것이 아니라 위조하는 것이나 다름없다. 그 품질이 좋든 나쁘든 상관없이 말이다. 만약 이 정도로 많이 축소할 그림이라면 흑백으로 인쇄하는 편이 항상 낫다. 그림의 천연색

도판 7.

인쇄는 가능한 한 크게 해야 하고, 전체보다는 부분을 선택해서 싣는다. 일률적으로 절반에서 4분의 1 사이의 비율로 축소한 그림이라면 천연색으로 인쇄했을 때도 대부분 만족스럽다. 그 외에는 그림의 일부분을 선택해서 가능한 한 실제 크기로 싣는다.

　가로 판형 그림을 어떻게 배치해야 할지의 딜레마에서 벗어나 보고자 사람들은 정사각형 비율에 가까운 판형의 책을 들고나왔다. 우리는 역시 여기에도 대항해야 한다. 등골이 오싹할 정도로 괴물 같은 책이 등장한 것이다. 이것에 대해서는 뒤의 「넓은 판형의 책, 큰 책 그리고 정사각형 비율의 책에 대해서」장에서 소개한다.

가장 중요한 것은 종이결의 방향이다. 본문 종이와 마찬가지로 그림의 종이결도 도판 8과 같이 제본 방향과 평행을 이루어야 한다. 그림 한두 개 정도는 반대 방향의 결을 가진 종이가

도판 8.

와도 된다는 안일한 생각은 접어두는 게 좋다. 접지 방향과 종이결이 평행을 이루지 않으면 깨끗하게 접히지 않고 접지 부분이 터질 수도 있다. 책이나 잡지를 여닫을 때 종이가 울고 걸리적거리는 것도 흔히 생각하는 것처럼 제본가의 잘못이 아니라 책의 일부분이나 심지어 전체(본문 부분, 그림 부분, 면지, 제본용 아마포)에 결이 반대인 종이를 쓴 탓이다.

가로 판형 그림의 배치

가로로 된 그림을 피할 수 없다면 가능한 한 가장 편하게 볼 수 있도록 배치해야 한다. 이를 위한 규칙을 도판 9a에서 9d에 걸쳐 소개했다. 도판의 펼침면에 표시한 큰 숫자는 각각의 그림을 어떤 방향에서 봐야 하는지를 알려준다.

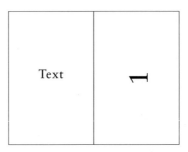

도판 9a. 가로 판형의 그림이 본문 낱쪽의 옆에 올 때.

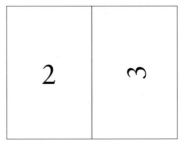

도판 9b. 보통(세로 판형) 그림과 가로 판형의 그림이 함께 올 때.

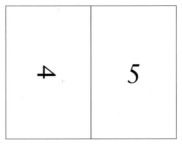

도판 9c. 가로 판형의 그림이 왼편, 보통 그림이 오른편에 올 때(도판 9b의 예보다 나쁘고, 예외적으로만 쓸 수 있다). 그림 머리를 제본되는 쪽으로 둔다! 뒤이어 소개할 도판 9d와 절대 혼용하면 안 된다.

부착할 그림이 일반적인 사진일 경우에만 크기에 딱 맞게 잘라 붙일 수 있다. 하지만 회화나 그래픽 등 예술 작품은 절대 딱 맞게 자르면 안 된다. 이런 그림은 잘리거나 형태가 훼손되지 않게 사방으로 2 mm 의 여유를 테두리처럼 둬야 한다. 여유 공간이 이보다 좁으면 테두리가 일정하지 않아 보일 수 있다.

그림설명은 그림을 부착한 배경 종이에 인쇄한다. 그림을 인쇄한 종이에 설명을 함께 두면 어울리지 않는다. 하지만 그림의 높이가 글상자와 정확하게 같고 그림 낱쪽이 본문 낱쪽과 짝지어 올 때는 그림설명을 반대편 본문 글상자의 가장 밑줄에 둘 수 있다('맞은편의 그림: ⋯'). 이렇게 하면 그림이 더 돋보인다. 제본가를 위해 그림을 부착할 자리 표시도 인쇄해야 한다. 이 표시는 도판 10a와 10b에서 보듯 제본된 곳 옆에 위아래로 둔다. 이렇듯 그림을 부착할 배경 펼침면을 조판하고 인쇄할 때는 모든 정성을 쏟아 꼼꼼히 해야 한다.

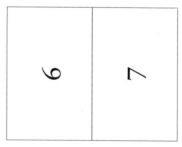

도판 9d. 가로 판형의 그림 두 개를 펼침면에 실을 때는 오른쪽으로부터 볼 수 있게 해야 한다. 이때 그림 6을 반대편으로 돌려 두 그림의 머리가 마주하게 실으면 읽을 때 책을 두 번 돌려야 하는 번거로움이 있으므로 좋지 않다.

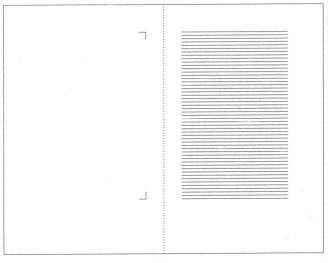

도판 10a.

　그림을 부착할 배경용 종이로는 본문용 종이가 어느 정도 튼튼하다면 뒷면에 인쇄하지 않은 깨끗한 것을 그대로 쓰면 된다. 본문용 종이보다 더 두꺼운 종이는 가능하면 유연해야 하는데, 그렇지 않으면 책을 폈을 때 뻣뻣해서 잘 넘어가지 않는다. 따라서 이 두꺼운 종이도 결이 올발라야 한다. 종이결이 잘못되면 제본한 부분이 울고 책을 넘길 때 걸리적거린다.

　배경용 종이의 색조는 본문용 종이와 같은 것이 가장 좋다. 특히 색깔이 정확해야 할 그림은 담황색이나 흰색 종이에만 부착하도록 한다. 1900년대 초반의 악습에서 비롯한 어둡거나 색깔 있는 종이는 그림의 원래 색깔을 잘 전달하지 못한다. 검은색이나 회색 등 무채색 계열의 종이는 어느 정도 참을 만하지만,

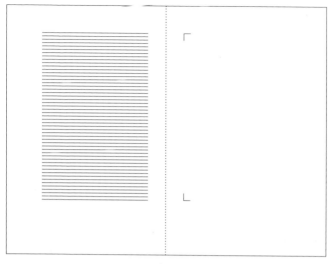

도판 10b.

초록색이나 갈색 종이는 정말로 최악이다. 본문용 종이에 알맞은 흰색 종이야말로 최고의 선택이다. (타이포그래피 작품을 그림으로 소개할 때는 이 규칙을 적용하지 않아도 된다. 어떤 옅은 색조의 종이든 타이포그래피 작품을 인식하는 데 크게 걸림돌이 되지 않기 때문이다. 하지만 이때도 흰색 종이는 대부분의 색깔 종이보다 좋은 선택이다. 단, 아주 밝은 흰색 종이는 피한다.)

정리하자면 천연색 그림을 부착할 배경용 종이로는 담황색이나 아주 옅은 색조의 흰색이 가장 좋다. 어두운 색깔의 배경용 종이는 1914년 이전 시대의 나쁜 유산이다. 색깔 있는 선이나 심지어 장식으로 그림에 테두리를 두르는 행위는 다행스럽게 이제는 거의 찾아볼 수 없다.

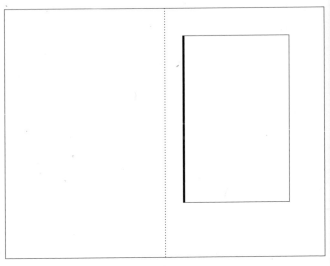

도판 11.

앞서 언급했듯, 부착할 그림을 인쇄한 종이 또한 배경용 종이와 마찬가지로 종이결이 올발라야 함은 두말할 것도 없다.

그림 부착

부착된 그림을 보면 십중팔구는 잘못됐음을 알 수 있다. 그림의 위쪽 경계면만 붙인 예가 바로 그것이다. 더 나아가 위쪽의 양 귀퉁이만 붙인 그림도 있는데, 한쪽 귀퉁이가 떨어지면 그림이 덜렁거리다 곧 손상되고 심하면 떨어져나간다. 최소한 위쪽 경계면 전부를 붙여야 하지만 이마저도 한참 잘못된 것이다. 더한 예는 그림의 세 귀퉁이만 붙인 것인데 종이에 주름이 가는 것을 피할 수 없다. 유일하게 바른 방법은 도판 11처럼 제본된 곳과

이웃한 안쪽 면을 붙이는 것이다. 도판의 굵은 선은 접착제 바를 면을 나타낸다. 이렇게 해야 책을 닫을 때 그림 안쪽이 접히는 것을 방지할 수 있다. 도판 12처럼 가로 판형의 그림이 속표지 반대편의 머리그림으로 올 때도 이 규칙을 따른다. 이때, 그림의 '위쪽'이 제본된 쪽으로 향해야 하는 이유는 이미 설명했다. 따라서 그림 '아래쪽'이 반대편 속표지를 향하면 안 된다.

　끝으로 책의 마지막 그림은 가로 판형이면 안 된다는 점을 언급해야겠다. 더불어 그림을 모아서 책 뒤에 독립된 장으로 둘 때도 마지막 두 쪽은 책머리의 두 쪽과 마찬가지로 인쇄하지 않고 비워두어야 한다. 이런 규칙을 빠뜨렸음을 알아챘더라도 이미 너무 늦은 것이다.

인쇄전지기호와
낱쪽묶음의 책등기호

인쇄전지기호

매 인쇄전지의 첫 번째 낱쪽 글상자 하단에는 기호를 둔다. 이 기호는 인쇄전지번호와 표식어로 이루어진다. 표식어는 원칙적으로 작가의 성으로 하며, 가끔은 책 제목에서 한두 낱말을 발췌해서 덧붙일 때도 있는데, 이 대신 표식번호를 두기도 한다.

인쇄전지기호는 무엇보다 제본가를 위해 정해진 것이다. 제본가는 다른 일 외에도 제본을 위해 추린 낱쪽묶음의 순서를 검토하는데, 오른손에 낱쪽묶음을 들고 왼손으로 넘기며 순서를 확인한다.[101] 이때 인쇄전지기호가 가끔 낱쪽묶음의 첫 낱쪽 하단 오른쪽에 잘못 위치할 때가 있다. 이렇게 오른손으로 잡는 위치에 기호가 가깝게 위치하면 제본가의 눈에 잘 띄지 않으므로 이 기호는 반드시 왼쪽, 즉 넘기는 부분에 가깝게 두어야 한다. 인쇄전지번호는 표식어 앞에 와야 하는데, 펼침면의 순서를 검토할 때는 번호가 표식어보다 더 중요하기 때문이다. 표식어는 번호에서 반각만큼 띄어놓아야 한다.

인쇄전지기호는 반드시 본문 활자체의 작은 크기로 조판해야 한다. 하지만 이때 활자 사이를 띄는 것은 잘못이다. 이렇게 하면 이 기호가 그저 눈에 거슬리고 읽는 데 방해가 되기 때문이

다. 그리고 애초에 그럴 목적으로 만들어진 기호도 아니다. 보통은 본문에서 들여쓰기한 만큼 들여서 조판해야 하지만, 글상자 밑에 쪽번호가 있다면 그 위치에 맞춘다.

표식어는 도판 3에서 보듯 낱쪽묶음의 책등, 즉 낱쪽묶음에서 첫 번째와 마지막 낱쪽 사이의 접지 선상 하단에 아주 작은 크기의 본문 활자체를 세로로 조판할 수도 있다. 하지만 인쇄전지의 번호는 그대로 첫 낱쪽 왼쪽에 둔다.

인쇄 비용이 많이 드는 책의 경우, 인쇄전지기호를 a, b, c 등과 같이 본문 활자체의 작은 알파벳으로 대신할 수도 있다.[102]

낱쪽묶음의 책등기호

요즘의 합리적인 책 인쇄 과정에는 이런 방식의 기호를 대체하거나 여기에 추가할 다른 방법이 요구되는데, 이것이 낱쪽묶음의 책등 부분, 즉 첫 번째와 마지막 낱쪽 사이의 접지 선상에 넣는 기호다. 이 기호는 하나의 굵은 선으로 되어 있고, 접지된 낱쪽묶음을 순서대로 포갤 때 그 위치가 일정한 간격으로 위에서 아래로 내려오도록 둔다. 이 기호를 낱쪽묶음의 책등기호 또는 짧게 책등기호라고 한다. '접지 표시'라는 이름은 정확하지 않다. 분량이 많은 책을 제본할 때 이 기호가 없으면 제작 단가가 다소 비싸진다.

때때로 이 기호를 시스로 크기의 정사각형[103]으로 둘 때도 있는데, 이는 정말 좋지 않다. 이렇게 큰 기호는 제본한 뒤에도 완전히 숨겨지지 않기 때문이다. 접지를 정확하게 하지 않으면 책을 열 때마다 기호의 반 이상이 보인다. 반대로 4포인트 굵기

의 선을 세로로 두는 것 또한 좋지 않다. 마찬가지로 제본한 뒤에도 사라지지 않고 눈에 띄기 쉽기 때문이다. 그리고 이 굵기는 충분치 않아서 정확하게 접지하지 않으면 도판 1b와 같이 책등에서 사라져버린다.[104] 유일하게 바른 방법은 2포인트 굵기의 가로선을 6포인트 길이로 두는 것이다. (접지한 낱쪽묶음이 아주 얇을 때에 한해서 그 굵기를 유지하되, 길이는 4포인트로 줄인다.) 6포인트 길이의 굵은 선은 접지한 낱쪽묶음의 책등에 확실히 보인다. 그리고 설령 제본 뒤에 살짝 보이더라도 크게 방해되지 않는다. 책등기호를 각 낱쪽묶음에 어떤 간격으로 둘지는 때에 따라 다르게 결정한다. 보통은 10포인트 간격을 두면 된다.

완벽하게 규칙적인 책등기호를 얻기 위해서는 도판 3에서 보듯, 그 책에 필요한 모든 책등기호를 '사다리' 모양으로 한데 모아서 인쇄판을 만들고 책에 필요한 낱쪽묶음의 수만큼 인쇄한 뒤 각 낱쪽묶음에서 불필요한 기호를 도려내면 된다.

<div align="center">옆쪽의 도판 설명</div>

도판 1a는 흔하지만 올바르지 못한 책등기호의 예를 보여준다. 검은색으로 큼직하지만 이렇게 세로로 길쭉한 모양은 접지가 정확하게 이뤄지지 않으면 책등에서 확실히 자리 잡지 못할 수도 있다. 접지한 뒤에 도판 1b와 같이 일부분만 가늘게 보일 수도 있고 가끔은 아예 사라져서 보이지 않을 때도 있다.

도판 2a는 쓸 만한 책등기호의 예다. 이렇게 2포인트 굵기의 가로선을 6포인트 길이로 인쇄하면 거의 모든 경우에 알맞다. 이런 기호는 도판 2b와 같이 접지한 뒤, 각 낱쪽묶음 책등의 중간에 확실하게 보인다.

도판 3은 모든 낱쪽묶음에 들어갈 책등기호를 한데 모은 인쇄판을 보여준다. 각 낱쪽묶음에는 이 중 기호 하나만 들어가고 나머지 불필요한 기호는 도려낸다. 때에 따라서는 그 밑의 표식어도 포함된다. 표식어는 6포인트 크기의 작은대문자로 조판하는데, 활자 사이를 살짝 띈다.

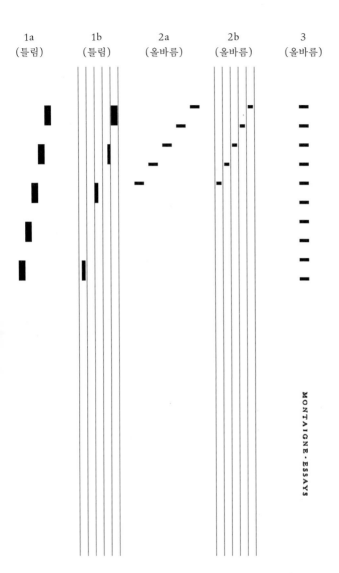

| 1a
(틀림) | 1b
(틀림) | 2a
(올바름) | 2b
(올바름) | 3
(올바름) |

MONTAIGNE · ESSAYS

187

머리띠, 재단면에 입힌 색,
먼지 그리고 가름끈

책을 아직 손으로 제본하던 시절에는 속장의 책등에 양피지로 된 띠를 덧대고 그 머리와 꼬리는 꼰 실이나 명주실로 둘러싸서 꿰맸다. 이렇게 손으로 직접 꿰매서 만든 카피탈(Kapital)은 책등의 끝을 한 번 더 단단히 묶어줌과 동시에 책장에서 책의 윗부분을 손가락으로 끄집어낼 때 손상을 방지하며, 가죽으로 된 책등을 보호하는 역할을 한다. 마지막으로 책등 아랫부분을 꿰맨 것은 주로 위아래 대칭을 얻기 위해서였다.

이 카피탈이란 말은 라틴어 머리(*caput*)와 머리에 속한 것, 붙은 것(*capitalis*)에서 유래한다. 하지만 카피탈이 무엇보다도 책등의 머리를 일컫기 때문에 말 그대로 머리띠(Kopfband)[105]라 불러도 전혀 문제될 것이 없다. 그리고 책등의 꼬리에 붙은 것도 꼬리띠(Schwanzband)라 부를 수 있다. 농파레이유(Nonpareille)란 말이 '놈프렐(Nomprel)'[106]로 바뀐 것처럼 '카피탈'이란 말은 사실 정확하지 않게 변형된 것이다.

속장에 붙은 양피지 띠의 양 끝을 직접 꿰맨 원래의 카피탈과 달리 조각처럼 따로 덧대진 것을 카피탈반트(Kapital*band*), 즉 머리띠라 한다. 머리띠는 19세기 초 산업화와 함께 등장했다. 18세기에 출판된 바르부의 전집(Barbou-Bände)만 하더라도 제대로 된 꿰맨 카피탈이 달려 있다. 하지만 19세기 초의 출

판본은 대량 생산 방식을 통해 바뀐 재료와 방법으로 제본된다. 접지된 낱쪽묶음들은 제본용 실로 연결하고 천을 접어 만든 띠를 그 위에 붙여서 책머리와 책밑으로 약간 튀어나오도록 마무리한다. 이렇게 해서 낱쪽묶음 사이의 골을 보이지 않게 덮는다. 이때 천 대신 색깔이 있는 종이를 대신 사용하기도 한다.

오늘날 흔히 볼 수 있는 머리띠는 19세기 중반에 비로소 등장했을 것이다. 머리띠의 재료는 직조한 천을 썼는데, 당시에는 색깔이나 문양의 선택 폭이 그리 크지 않았다. 이 천을 책등 너비만큼 잘라서 그 머리와 밑에 각각 붙였다. 천 위의 알록달록하게 부푼 부분은 속장의 책머리 위로 살짝 올라와 덮어야 했다. 원래의 카피탈처럼 기술적인 용도나 필요성 때문이 아니라 오로지 장식할 목적으로 쓰인 것이다.

이 '장식'은 마치 단정치 않게 묶어서 곧 풀릴 것 같은, 그래서 어울리지 않는 넥타이 같다. 비록 새 책이라도 그 머리띠가 a) 정확한 길이로 된 것 b) 한쪽이라도 올이 풀려 나풀거리지 않은 것 c) 정확히 수평으로 붙은 것 d) 단단히 접착된 것 e) 그 색깔이 표지나 색을 입힌 책머리와 어울리는 것을 찾기 힘들기 때문이다. 어쩌면 머리챙[107] 이 허용하는 공간보다 머리띠가 더 두꺼운 나머지 표지 위로 불쑥 튀어나와 보일지도 모른다.

이렇듯 정작 현실에서 머리띠가 사용될 때는 대개 장식과는 거리가 멀다. 어차피 머리띠가 쓸모없다는 사실은 이를 없애려는 이유로 충분치 않다. 하지만 영국에서는 머리띠를 붙여 책을 만드는 출판사가 없으며 (영국에서 머리띠를 붙인 책은 독일에서 머리띠 없는 책과 마찬가지로 드물다), 그것 때문에 불쾌

해할 사람도 없다고 한다. 반면, 독일에서 머리띠는 '대중'이 원하는 것이며 머리띠가 '없는' 책은 완성되지 않은 것이라고 비난한다. 그게 사실이라면 말이다. 책은 '화학 펄프 종이'(!)에 아름답고 넉넉한 여백을 두고 인쇄해야 하고 '아마포'(!)로 둘러싸 제본하며 '금박'(!) 제목을 단 표지에 습기에 강하고 질긴 덧싸개(!)를 둘러야 하면서도 가격은 고작 3마르크여야 한다. 거기다 머리띠까지 붙인다니!

나는 머리띠 없는 책을 선호한다. 내게는 머리띠 없는 책이 머리띠가 거의 올바르게 붙어 있지 않고 너덜거리는 책보다 훨씬 단정해 보인다. 차라리 그 이름을 너덜거리는 띠로 하는 게 어떨까.

머리띠가 항상 의미 없다는 뜻은 아니다. 때때로 머리띠는 책을 장식하는 방법으로 아주 환영할 만하지만 대개는 불필요하다. 책의 머리띠는 우리 몸의 맹장처럼 없애기 힘든 돌연변이적 존재다. 하기야 책에서 머리띠를 떼어내는 데는 핀셋만으로 충분하다.

머리띠가 대개 단단히 붙어 있지 않다는 사실은 참고 넘어갈 수 있다. 하지만 최소한 머리띠 길이를 정확히 만들었음에도 어느 한쪽이 반드시 너덜거리게 마련이라면 이것이야말로 불쾌하다.

왜 인견으로 머리띠를 만들어야 하는가. 요즘은 간단히 잘라낼 수 있는 플라스틱으로 너덜거리지 않는 머리띠를 만들 수도 있다. 접착제를 바를 부분에 작은 구멍을 많이 내고, 속장 위로 올라와 보이는 부분은 세로줄 무늬를 가늘게 새기든지 눌러

찍어서 맨송맨송한 고무관처럼 보이지 않게 하면 된다. 이렇게 하면 지저분한 머리띠를 마침내 없애버릴 수 있다!

하지만 이런 재료가 아직 없을 수도 있다. 이 경우 비싼 책이라면 가죽이나 색이 들어간 종이 또는 아마포 조각이 위에서 말한 천 조각 머리띠의 대안이 될 수 있다. 종이, 가죽, 아마포는 잘 붙일 수 있는 재료이고 떨어져서 너덜거릴 일도 없다. 하지만 머리띠가 너덜거리지 않고 잘 붙어있음을 확인하고 나면 아마 책의 표지 등과 어울리지 않는 머리띠의 색깔 때문에 절망하게 될 것이다. 그 색깔을 그냥 제비뽑듯 대수롭지 않게 집어 주문했기 때문이리라. 머리띠의 색깔은 그냥 집을 것이 아니라 책의 표지나 다른 부분의 색조와 맞아떨어져야 한다는 사실을 몰랐단 말인가. 책에 색조를 띤 종이를 썼다면 흰색 머리띠는 맞지 않는다. 머리띠도 종이와 같은 색조를 띠든지 다른 색깔을 써서 선명한 차이를 내야 한다. 머리띠에 들어간 가는 세로줄무늬는 색깔을 대비시키기 위한 매력적인 요소로 환영할 만하다. 이를테면 갈색 표지에는 초록색 머리띠가 좋아 보인다. 하지만 이런 모든 결정은 섬세한 느낌의 차이에 달려있음을 절대 잊으면 안 된다! 그러나 머리띠는 정작 정성을 쏟아야 할 책임 있는 자에게서는 잊히고 오히려 아무 상관 없고 책임도 없는 이들이 고르는 것이 되어버린 듯하다. 항상 이런 식으로 머리띠를 망치고 만다!

책머리에 색을 입힐 생각이 있고 거기에 색깔 있는 면지[108]와 가름끈까지 더해진다면 머리띠에 대한 고민은 훨씬 더 복잡해진다.

재단면[109]에 색을 입히는 것은 특히 먼지가 스며들기 쉬운 책머리를 보호하고, 변색을 방지하면서 나중에 먼지가 쌓였을 때도 지저분하게 보이지 않게 하기 위해서다. 특히 순백색으로 노출된 두꺼운 책의 재단면은 전혀 좋아 보이지 않는다. 단순히 책머리에만 색을 입힌 것보다 세 재단면, 즉 책머리, 책배, 책밑 모두에 입히는 것이 더 아름답지만, 요즘은 찾아보기 힘들다. 하지만 이 재단면 색이 양장표지의 색처럼 책에서 가장 우선되는 색과 같으면 안 된다. 어느 외국의 문고본처럼 재단면을 둘러가며 새빨간 색을 입힌다면 아마 모두가 강한 거부감을 느낄 것이다.

요즘에도 보통 그렇듯, 정제된 금박과 안료를 쓰고 박이나 색을 입힌 면을 곱게 갈아 매끄럽게 마무리하면 재단면을 잘 막아 먼지로부터 책을 지키는 데 큰 도움이 된다.

한편, 고급 아트지를 끼워 넣은 책이나 아예 아트지로 된 책의 재단면에는 금박이나 색이 잘 안착하지 않고 종이가 서로 들러붙기 쉽다.

책머리나 재단면에 넣은 색은 책 외형의 색상 조합을 결정짓는 요소 가운데 하나다. 그래서 거의 모든 경우에 무난하게 어울리는 노르스름한 베이지색을 고르거나 아예 산뜻한 다른 색을 골라야 하는데, 당연히 면지와 머리띠의 색깔과 어울리는지도 미리 고려해야 한다.

우선 면지에 대해 알아보자. 포어자츠(Vorsatz), 즉 앞 면지

라는 말은 원래 ‹das Vorsatzpapier, 다스 포어자츠파피어›의 준말이므로, 엄밀히 남성 정관사 der가 아닌 중성 정관사 das Vorsatz로 써야 한다.[110] 이렇게 불리는 이유는 속장의 앞(vor)에 자리하기(gesetzt) 때문이다. 물론 속장 뒤편에도 면지가 있다. 뒤에 오는 면지라 해서 다르게 불리지는 않고 그대로 포어자츠라 한다. 하지만 여느 대륙과 확실히 다르다고 자부해온 영국에서는 면지를 엔드페이퍼(*endpaper*)라 하고 절대 프론트페이퍼(*front paper*) 등으로 부르는 일이 없다.

한편, 색깔 있는 종이를 면지로 쓸 수 있다는 사실은 거의 잊힌 듯하다. 흰색 면지도 보이는데, 유감스럽게도 대부분의 책이 눈을 피곤하게 하는 '눈부신' 흰색 종이에 인쇄되기 때문이다. 완전히 현대적이라고 할 수 없는 어떤 이들은 어두운색 면지에서 눈부신 흰색 본문 종이로 넘어가는 단계가 너무 갑작스럽다고 여겨 담황색 종이를 면지로 쓰기도 한다. 하지만 이런 조합이 항상 어울릴지는 미지수다. 양장표지를 감싸는 천의 색깔은 전혀 생각하지 않기 때문이다.

이럴 때는 색깔 있는 면지를 써서 양장표지의 색깔과 밝은 본문 종이 사이에 산뜻하고 편안한 흐름을 만들 수 있다. 색깔 있는 면지는 양장표지 안쪽의 흉한 색조 차이를 눈가림하는 목적으로도 쓰이는데, 흔히 볼 수 있는 엉성한 흰색 면지보다 훨씬 효과적이다. 반면, 본문 종이는 면지로 거의 어울리지 않는다. 이런 종이는 풀이 잘 먹지 않을뿐더러, 양장표지의 색조가 대부분 더 강하기 때문이다. 양장표지를 감싸는 재료의 색과 면지의 색 강도가 같으면 이상적이다. 즉 두 곳에 같은 강도이면

서 다른 색깔을 쓰는 것인데, 이런 예는 아주 드물다. 특히 콰르트나 그보다 더 큰 책에는 색깔 있는 면지가 흰 면지보다 월등하게 나오며, 담황색 면지가 흰색 본문 종이에 어울리는 일은 거의 없다.

*

가름끈을 고를 때 선택의 폭은 머리띠와 비교할 수 없을 정도로 좁다. 선택지가 예닐곱 개를 넘는 일이 거의 없을 정도다. 폭이 적당하게 좁은 것도 없고, 기껏해야 어울리지 않는 네다섯 가지의 조잡한 색깔이 전부일 때도 있다. 하지만 이것이 가름끈을 잘 사용하지 않는 이유가 될 수는 없다. 부수가 어느 정도 되는 책이라면 가름끈을 원하는 너비와 색깔로 주문 제작할 여지가 있기 때문이다. 문제는 가름끈이 필요하다는 생각 자체를 안 하는 것이다. 가름끈의 필요성을 느끼려면 당연히 일단 책을 읽어야 한다. 책은 읽기 위해 존재하는 것이고, 더 나은 독서를 원한다면 가름끈을 빼먹지 않아야 한다.

나는 가름끈을 두려면 머리띠도 함께 있어야 한다고 본다. 양장표지를 싼 천, 머리띠, 면지 그리고 가름끈은 책에서 색깔의 조화를 나타내는 요소이면서, 동시에 각 요소 간에 연관성도 명확하게 유지해야 한다. 하지만 이런 예를 찾아보기는 너무 힘들다! 가름끈을 고를 때 가장 큰 걸림돌은 아마 대여섯 가지의 빈약한 종류일 수도 있다. 양장표지를 쌀 천을 고를 때 가름끈의 색깔을 기준으로 삼지는 않는다! 본문 종이에 엷은 색조가 들어가 있으면 흰색 가름끈은 만족스러운 선택지가 아니다. 여기에

발행 부수도 적어서 가름끈을 원하는 색으로 주문할 수도 없는 상황이라면 아예 빼버리는 것이 차라리 낫다. 하지만 발행 부수가 어느 정도 된다면 원하는 너비와 색깔로 가름끈을 주문할 수 있다. 이때 재료로는 인견이 아니라 비단이 더 낫다.

*

머리띠의 색이 어느 정도 맞아떨어진다면 그걸로 일단 족하다. 양장표지를 싼 천, 면지 그리고 머리띠는 편안하면서도 확실한 색깔 조합을 이루어야 한다. 여기서 이를 위한 세세한 지침을 소개하는 것은 불가능하다. 여차하면 색채 이론으로 넘어가버릴 수 있다. 하지만 노력해서 얻을 수 있는 훌륭한 색깔 조합의 수는 우리 주변에 널려 있는 나쁜 예의 수만큼이나 많다.

책과 잡지의 책등에는
제목이 있어야

어느 정도 분량을 가진 출판물에 책등 제목이 없는 경우는 드물다. 이따금 급하게 재고품을 처분할 때 가능한 한 저렴하게 표지를 두를 경우에 책등 제목이 빠질 수도 있지만, 이는 엄연히 예외다. 두께가 2cm나 되는 책등에 제목 하나 없다면 책에 대해 잘 모르는 이에게도 완성된 책처럼 보이지 않는다.

하지만 1cm 두께의 양장본에도 책등 제목이 없는 경우가 허다하다. 당연히 덧싸개가 아닌 본래의 책 표지에 말이다. 그 위의 덧싸개에 책등 제목이 빠지는 경우는 이보다 훨씬 드물기 때문이다. 하지만 덧싸개는 원래 책에 속한 부분이 아니거니와, 최악의 경우엔 마음에 들지 않아 벗겨내기도 하므로 덧싸개에 책 제목을 두는 것만으로는 충분치 않다. 따라서 모든 양장본과 얇은 문고본 책자의 책등에는 책 제목과 저자 이름이 있어야 한다. 이는 책의 앞표지에 들어가는 제목과 저자 이름보다 비교할 수 없을 정도로 더 중요하고 필요한 것이다. 오히려 책의 앞표지에는 이런 정보가 없어도 된다.[111] 책등 제목이 온전해야만 책을 다시 찾을 수 있기 때문이다.

수많은 출판가가 이런 필요성에 각별한 주의를 기울이지 않는다는 사실이 놀랍다. 자신이 만든 출판물의 가치가 마치 도서관에서 오래도록 눈에 띄지 않아도 될 정도로 하찮단 말인가.

서적 소매업자라면 책등 제목이 빠진 수많은 책, 문고본 책자, 잡지가 얼마나 큰 번거로움을 불러일으키는지 안다. 어지간한 규모의 개인 서재를 가진 이들도 마찬가지로 같은 불만을 터뜨릴 것이다.

양장본뿐 아니라 64쪽이나 그 이상 분량의 문고본 책자, 각진 책등을 가진 모든 종류의 도록과 잡지에는 발행인과 판매자 그리고 독자 모두의 이해관계를 위해 책등 제목을 반드시 넣어야 한다. 설령 아주 게으른 제본업자가 그 반대로 조언한다고 해도 말이다.

얇은 문고본 책자의 책등 제목은 세로 방향으로 넣으면 되는데, 독일어 책의 경우 밑에서 위로 읽히도록 해야 한다. 하지만 1cm나 그보다 두꺼운 책은 책등 제목을 가로로 넣을 수 있는지 먼저 검토해봐야 한다. 가로로 된 책등 제목은 원칙적으로 세로로 된 제목보다 우선되어야 한다. 책의 두께가 3~4cm인데도 책등 제목을 하나의 세로줄로 두는 것은 그리 좋지 않다. 같은 활자 크기로 된 저자 이름과 책 제목을 하나의 긴 세로줄로 조판한 제목은 대개 잘 정리한 가로 방향 책등 제목보다 일목요연하지 않기 때문이다. 세로 방향의 책등 제목은 자칫하면 볼품없어 보이며 분명하게 읽히지도 않는다.

덧싸개의 책등 부분은 내용에 대한 정보를 두는 곳으로 훨씬 잘 활용할 수 있는데, 저자 이름과 책 제목뿐 아니라 아랫부분에 출판사나 그 인장도 함께 둔다. 이곳은 부제나, 이를테면 '200개의 삽화, 16개의 천연색 도판 그리고 참고문헌목록'과 같은 추가 정보를 담을 수 있는 공간이 충분할 때가 많다. 책을

아는 사람은 책장에서 일일이 뽑아보지 않고도 책등 제목만을 죽 훑으며 책을 고른다. 덧싸개의 책등에 출판사 정보를 넣는 것이 정말 중요한 이유다. 이런 출판사 정보는 보통 양장본으로 된 학술서적의 앞표지 정도에는 필요할 수 있어도, 사실 그 외의 책 표지에는 쓰임새가 전혀 없다. 덧싸개의 책등은 책 내용에 대한 자세한 정보를 담기에 꽤 유용할 수 있다.

유감스럽게도 제목 없이 민둥한 책등이 완전히 사라질지는 미지수다. 하지만 아무리 보잘것없는 책이라 해도 책등 제목을 빼고 출판하는 일은 없어야 한다.

덧싸개와 띠지

출판가 안톤 코베르거(Anton Koberger, 대략 1440–1513)와 알두스 마누티우스가 15세기 말에서 16세기 초에 걸쳐 인쇄한 가장 오래된 양장본들은 덧싸개 없이 출판됐다. 덧싸개는 산업 시설에서 책을 만들기 시작하면서부터, 즉 19세기 중반이 되어서야 등장한 것으로 보인다. 이미 이 초창기의 덧싸개는 값비싼 책 표지를 일시적으로나마 보호하기 위한 목적이었다. 제목 외에 종종 책에 대한 다른 정보도 담고 있었다는 점이 양장표지와 구분되는 점이다. 때때로 덧싸개는 속표지와 똑같거나 테두리 정도를 둘러 약간 변형시킨 모습으로 디자인되기도 했다. 금세기 초 수십 년간은 책 표지 자체가 광고 목적의 제목을 담기 위한 공간으로 쓰였는데, 이는 곧 단점이었다. 하지만 곧 책에 지속해서 붙어 있는 책 표지는 상업적 내용을 담는 덧싸개와 온전히 분리해야 한다는 인식을 다시금 하게 되었다. 약 30년 전부터 책 표지가 유감스럽게도 초라해진 반면, 대중의 눈을 사로잡아야 할 특명을 품은 덧싸개 디자인은 더욱더 세련되어졌다.

덧싸개와 책 표지를 혼동하면 안 된다. 덧싸개는 책에서 떼어버릴 수 있지만, 책 표지는 책등에 고정되어 있다.

덧싸개는 책을 위한 포스터 역할을 한다. 덧싸개는 책을 사는 이의 손에 들어갈 때까지 눈길을 끌어야 하고, 빛이나 오염, 긁힘으로부터 책을 보호해야 한다. 덧싸개는 출판가가 책을 살

누군가에게 책을 보호할 껍데기로 제공하고자 만드는 것이 아닌, 자신과 소매업자를 위해 책을 훼손하지 않고 유통할 목적으로 만드는 것이다. 세심하게 잘 만들어진 책은 덧싸개 없이 유통되어선 안 된다. 아무리 덧싸개가 단순한 디자인이어도 말이다.

덧싸개는 원래의 책에 속한 부분이 아니다. 원래의 책은 제본된 책의 몸통, 즉 속장을 말한다. 엄밀히 말해 책 표지와 면지도 원래의 책에 속하지 않는데, 시간이 지나 책을 다시 제본할 때 떼어서 버리는 부분이기 때문이다. 따라서 유일하게 유효한 제목은 바로 책의 속표지에 온다. 덧싸개에 들어간 내용은 서지학자에게 의미가 없다. 덧싸개는 책에서 분리되는 부록, 즉 책에 딸려오는 전단이나 다를 바 없으므로, 그 존재에 대해 특별히 언급하는 것은 불필요하고 잘못된 것이다.

같은 이유로, 덧싸개나 표지에 오는 그림은 책을 구성하는 기본 요소나 필수 요소로 언급되어서는 안 된다. 두꺼운 판지에 부착된 그림이라도 마찬가지다. 그림이 그 책의 본질적인 구성 요소라면 책의 안쪽에 머리그림으로 실어야 한다. 덧싸개나 표지에 인쇄된 그림은 곧 손상되기 마련이다. 손이 깨끗하지 않아서 책을 더럽힐까 봐 걱정된다면 우선 덧싸개를 둘러싼 상태에서 책을 읽을 수도 있다. 하지만 진정한 독자라면 읽기 전에 덧싸개부터 벗겨버릴 것이다. 덧싸개를 그래픽 작업의 예로 수집할 목적이 아니라면 말이다. 그럴 요량이라면 심지어 덧싸개를 특별히 만든 상자에 따로 보관하려 했을 것이다. 덧싸개로 둘러싼 책은 읽을 때 손에 들기 불편하고, 겉에 인쇄된 광고는 여전히 거추장스럽다. 책 표지는 책의 옷과 같고, 덧싸개는 그 위에

입는 비옷에 불과하다. 이 덧싸개를 보호한답시고 그 위에 다시 한 번 셀로판지를 둘러싸는 것은 마치 고급 가죽 가방을 또다시 종이로 둘러싸는 것만큼 정신 나간 짓이다.

덧싸개의 앞쪽에는 종종 저자 이름과 책 제목 외에 광고 문구와 출판사 이름이 온다. 이런 문구가 감상적인 스케치나 그림에 삽입되는 경우도 적지 않은데, 이런 그림들은 종종 덧싸개의 책등이나 심지어 뒤쪽까지 넘어가기도 한다. 그림을 그린 사람이야 이런 덧싸개를 두른 책은 쫙 펴서 진열되리라 생각했겠지만, 이런 서점은 극소수다.

덧싸개의 날개는 가능한 한 널찍해야 한다. 앞날개에는 그 책의 내용을 짧게 간추린 글이 자주 소개된다. 혹은 출판사가 다른 책을 광고할 자리로 앞날개뿐 아니라 뒷날개까지 사용하기도 한다. 영어로 된 책 덧싸개의 앞날개 밑 부분에는 원칙적으로 가격 정보가 표시되는데, 책을 선물하고자 할 때는 잘라낼 수 있다. 물론 그럴 바엔 덧싸개 자체를 벗겨버리는 것이 더 낫다. 책 표지를 보조할 뿐인 덧싸개는 그 앞뒤 날개와 뒷면에 아무것도 인쇄되어 있지 않고 비어 있다고 해서 더 고상해지는 것은 아니다. 책을 사는 사람에게는 그 출판사가 발행하는 다른 책에 대한 정보가 도움이 된다. 따라서 덧싸개의 날개와 뒷면 그리고 보통은 거의 비어 있는 덧싸개의 안쪽 면까지도 책 광고나 출판사 정보로 활용하는 데 주저할 이유가 없다. 물론 이런 덧싸개의 조판 비용을 과연 감당할 수 있을지, 또는 차라리 출판사 정보를 모아서 얇은 종이에 인쇄한 전단을 첨부하는 것이 더 낫지는 않을지 생각해봐야 한다. 하지만 책 앞면에서 기대할 수 있는 광고효과

를 넘어서 덧싸개 디자인을 일부러 평범하고 신중하게 하려고 노력할 필요는 전혀 없다(꼼꼼하고 아름답게 조판하지 말라는 뜻이 절대 아니다). 그 반대로, 덧싸개는 광고물처럼 한번 훑어보고 버리는 데 아무 거리낌이 없도록 만들어야 한다. 그래야만 책을 마치 서점 직원인 양 덧싸개를 둘러서 책장에 모셔두는 사람들의 불쾌한 습관에 맞설 수 있다. (나는 양장표지가 덧싸개보다 더 엉망으로 디자인된 경우에만 덧싸개를 둘러서 보관한다. 유감스럽게도 이런 책은 해가 갈수록 많아지고 있다!)

덧싸개의 책등에는 덧싸개 앞쪽의 중요한 정보 모두를 반복해서 실어야 한다. 책을 책장에서 일일이 빼서 확인하지 않아도 될 만큼 경험이 풍부한 구매자는 책등에서 필요한 모든 정보를 한 번에 얻을 수 있어야 한다. 다시 말해 저자 이름과 책 제목뿐 아니라, 자리가 허락한다면 출판사 이름, 쪽수, 삽화 개수 등도 모두 실어야 한다. 덧싸개 책등의 디자인이 앞쪽보다 덜 매력적이어선 안 된다.

덧싸개는 원래 책에 붙어 있는 구성 요소가 아니므로, 그 디자인을 굳이 원래의 책 디자인에 맞출 필요는 없다. 조심스럽게 잘 만든 양장표지는 대충 눈길을 끌 목적으로 만들어진 덧싸개를 훌륭하게 대신할 수 있다. 그런가 하면 덧싸개의 형식과 색깔을 원래의 양장표지에 맞춘 것이 낫다고 생각하는 사람도 있다. 책이 비쌀수록 덧싸개 종이도 질긴 것을 써야 한다. 싸게 만들어 빨리 팔 목적으로 만든 책에는 화학 처리를 하지 않은 저렴한 종이도 충분하지만, 가끔 오랫동안 진열대에 전시되기도 하는 가치 있는 책은 질기고 오래가는 화학 펄프 종이를 써야 한다.

제본업체에서 꼼꼼한 가제본을 받아야만 덧싸개를 꼭 맞고 정확하게 인쇄할 수 있다. 그렇지 않으면 인쇄판이 엇나가는 경우를 피할 수 없다. 완성된 덧싸개의 높이는 책 표지의 높이와 정확하게 맞아떨어져야 한다. 덧싸개는 제본된 책의 부수보다 10퍼센트 정도 더 많이 인쇄해서 파손품을 대체할 수 있어야 한다.

책에 간단한 책집(슬립케이스)이 딸려 있다면(책집도 덧싸개와 마찬가지로 도서관에서 보관할 때는 제거해야 한다.) 간단한 광고 정보를 책집 앞면에 붙이고, 책에는 인쇄하지 않은 빈 덧싸개를 두르는 것으로 충분하다. 책집은 반양장 제본되어 제대로 세울 수 없는 책에 선호되는 방법이다. 서점에서는 책을 책집에 꽂은 채로 진열대에 세우면 된다.

문구가 인쇄된 띠지는 눈길을 끌 수는 있지만, 덧싸개가 없는 책을 훼손할 수 있다. 띠지로 보호되지 않은 양장표지의 색이 직사광선으로 바래서 책을 팔 수 없게 된다. 그러므로 띠지는 덧싸개가 있는 책에만 두른다. 적당한 문구를 인쇄하면 띠지도 그럴싸하게 보일 수 있다.

넓은 판형의 책, 큰 책
그리고 정사각형 비율의 책에 대해서

정확한 책의 너비는 단지 손에 들기 편한지의 여부뿐 아니라 일반적인 책장의 깊이에 따라 결정된다. 따라서 책 너비가 대략 24 cm가 넘으면 거추장스럽다. 대부분 사람에게 이렇게 넓은 책은 다루기 힘들다. 이런 책은 꽂아서 보관하기도 힘들기 때문에 한동안 정리하지 않고 여기저기 놓아두게 마련이다. 주인이 기꺼이 다른 사람에게 줘버리거나 쓰레기통에 던져 넣기 전까진 말이다. 여기서 언뜻 떠오르는 것이 있다. 바로 특별해 보이는 크기로 사람들의 이목을 끌려고 만드는 회사 연감이다. 이런 책은 거의 틀림없이 책등 제목도 빠져 있는데, 이건 그리 심각한 문제에 끼지도 못한다.

만약 오랜 세월을 함께할 책을 원한다면, 그리고 그 책을 책장에서 쉽게 찾아낼 수 있기를 바란다면 폭을 지나치게 넓히지 않음은 물론, 책등 제목도 빼먹지 않아야 한다.

하지만 마땅히 크게 만들어야 할 책, 이를테면 크고 훌륭한 삽화가 포함된 책이라면 이야기가 달라진다. 이 정도의 책을 보유하는 이는 이런 책에 걸맞은 크기의 책장도 가지고 있기 마련이다. 그렇다 해도 불필요하게 큰 책은 만들지 않아야 한다. 반대로 책을 너무 작게 만드는 일은 이보다 더 드문 일이다.

요즘 어떤 이들 사이에서는 책을 정사각형 비율로 만드는

것이 큰 유행이다. 최신 유행을 따른다고 여기는 이들은 그저 모든 것을 완전히 다르게 만들려고 애쓴다. 이들은 세리프체 대신 산세리프체를 쓴다든지 문단의 첫 부분에 없어서는 안 될 들여쓰기를 이른바 매끄럽게 보이지 않는다는 이유로 빼버린다든지 하는 것에 그치지 않고, 기꺼이 정사각형 비율을 사용한다. 이마저도 정사각형보다 폭이 더 넓은 비율을 사용하는 것보다는 낫다. 이런 비율로 된 책은 마치 하마처럼 굼떠 보일 뿐이다. 이런 비율을 쓸 바엔 정사각형으로 보이게끔 시각 보정을 한 비율이나, 그것도 아니라면 차라리 수학적으로 완전한 정사각형 비율을 택하는 편이 낫다.

정사각형에 가까운 비율로 된 책을 반대하는 데는 세 가지 논점이 있다. 첫째, 책이 손에 편하게 들리는지 여부다. 정사각형 책은 책을 들지 않은 다른 손으로 책장을 넘기든지 하면서 다루기 어려운데, 그 못난 A5 규격의 책보다 더 불편하다. 둘째, 정리와 보관이 쉬운지에 관한 문제다. 이런 비율로 된 책의 폭이 24 cm보다 넓으면 어딘가에 놓아둘 수밖에 없다. 하지만 책을 쉽게 다시 찾아서 이용하려면 꽂아둘 수 있어야 한다. 세 번째 논점에 대해서는 좀 더 자세한 설명이 필요하다. 책의 몸통, 즉 속장은 책등의 경첩 부분에 고정되어 자리 잡게 된다. 하지만 속장이 너무 무거우면 그 무게로 책등에서부터 헐거워지면서 책배가 앞쪽으로 기우는데, 유감스럽게도 이런 경우가 많다. 이렇게 손상된 책은 꽂혀 있을 때 책장의 벽면에 닿으면서 그곳의 먼지가 책배와 책밑에 바로 묻는다. 원래는 약간 더 크게 만들어진 양장표지의 모서리가 먼지로부터 책을 보호하는 역할을 해야

하는데도 말이다. 비율상으로 책등이 책의 너비에 비해 높을수록 속장이 정확한 위치에 잘 붙어 있다. 예를 들어 가로 비율로 된 사진 앨범의 책등은 속장의 무게를 지탱하기에 버겁다. 정사각형 비율의 책도 크게 다를 바 없다. 이런 책도 꽂아놓으면 속장이 헐거워져 책장의 벽면에 곧 닿는다. 이런 이유에서도 정사각형 비율의 책은 근본을 벗어난 유행으로 버려야 할 대상이다.

납득할 만한 책의 크기에는 수많은 판형, 즉 책의 가로와 세로의 비율이 존재한다. 하지만 훌륭한 전통은 뒷전으로 밀려나 버렸고 이제 이 전통을 새로 만들어가야 하므로 작업 전에는 모든 책 크기와 기하학적 판형을 시험해봐야 한다. 즉 선택한 책의 크기가 2:3이나 3:4 또는 황금비율 등 몇몇 중요한 판형을 정확하게 보여주는지 검토해야 한다.

간단한 2:3의 판형이 가장 좋은 선택지일 경우가 생각 외로 많다. 이 판형은 종이를 구할 수만 있다면 심지어 콰르트 크기의 책에도 적용할 수 있다. 이를 위한 비결은 없지만, 1790년 이전에 만들어진 책을 연구하면 많은 것을 배울 수 있다. 판형에 대해서도 마찬가지다.

마지막으로 소소한 것 하나를 말하자면, 바로 책의 무게다. 요즘 책은 대부분 너무 무거운데, 거의 아트지 때문이다. 그래서 아트지로 된 두꺼운 책은 두 권으로 나눠야 한다. 예전의 책은 훨씬 가벼웠고, 심지어 중국 책은 깃털 같은 가벼움을 자랑했다. 제지업계는 좀 더 가벼운 종이를 생산하는 데 노력을 기울여야 하고, 특히 아트지나 옵셋종이의 무게를 줄이는 데 힘써야 한다.

본문 인쇄용 흰 종이와 색조를 띤 종이

순백색 종이를 얻기 위해서는 원료를 화학적으로 표백해야 한다. 표백하지 않은 종이는 오래갈 뿐만 아니라 색조도 더 훌륭하다. 하지만 이런 종이는 요즘 찾아보기 힘들며 수작업으로만 생산된다. 옛 서적 인쇄 그리고 그보다 오래된 필사본에 사용된 종이의 훌륭한 색조는 습기나 부식으로 손상되지 않는 한, 오늘날까지 변치 않고 내려온다. 옛날 '흰 종이'를 동경하던 때가 있었으니, 이 흰색은 표백하지 않은 자연의 흰색(écru)을 말하는 것이다. 그때는 아마와 양모로 만든 표백하지 않은 종이를 얻을 수 있었고, 원래 이것이 옛 종이의 주된 원료였다. 이 색조야말로 오늘날까지 가장 아름다운 것이라 할 수 있다.

　일반적인 본문 인쇄용 종이와 옵셋종이가 있을 때, 모르는 사람의 눈에는 눈부신 흰색의 옵셋종이가 당연히 더 매력적으로 보일 수 있다. 하지만 옵셋종이는 책 인쇄를 위한 것이 아니라 천연색 인쇄, 즉 흰 배경 위에 정확한 색채를 표현하기 위한 것이다. 같은 이유로 대부분 아트지는 표면에 흰색 코팅을 해서 나온다. 내가 몇 년에 걸쳐 필요성을 주장해온 아주 연한 색조를 띤 아트지는 유감스럽게도 찾아볼 수 없다.

　아마도 인쇄소 사무실이 순백색 종이의 매력에 빠졌기 때문에, 어떤 이에게는 흰색 종이가 더 '현대적'으로 보이기 때문에(냉장고나 현대식 위생 설비 또는 치과가 연상된다), 예술 작

품의 인쇄에는 당연히 흰색 옵셋종이가 가장 알맞고 색조를 띤 종이는 찾아볼 수 없기 때문에, 또 우리가 '멋들어진' 인쇄 결과 물을 추구하기 때문에, 때로는 경험이 전무한 초보자도 끼어들기 때문에 오늘날 순백색 종이로 된 책이 무서울 정도로 쏟아지고 있는지 모른다. 심지어 이제는 양장표지까지도 순백색 옷에 그 자리를 내어주고 있다. 주제에서 좀 벗어났지만, 표지도 본문용 종이와 같은 흐름을 보이는데, 흰색은 표지로 쓰기에 지나치게 예민한 색이다.

이런 책을 생산한 자들이 자신이 만들어낸 것들을 읽기나 하겠는가. 스스로 그 책에 대해 알기 때문에 눈길 한 번 안 줄 것이다. 읽는다는 것은 완전히 다른 행위다. 이런 이들은 최소한 다른 책을 읽어보고 순백색 종이가 눈에 얼마나 고통을 주는지 몸소 느껴봐야 한다. 그저 차갑고 탐탁지 않게 느껴지는 수준이 아니라 마치 흰 눈에 눈이 부시듯 방해가 된다. 종이의 순백색은 회색 글상자와 녹아들듯 어우러지는 대신 시각적으로 따로 노는 평면이 되고, 펼침면을 창백하게 만든다.

흰 옵셋종이를 본문 인쇄용으로 잘못 쓴다는 것은 이미 그 자체로 책을 부주의하게 만들고 있다는 뜻이고, 이런 부정적인 효과는 옵셋종이가 가진 단조롭도록 매끄러운 표면 때문에 배가된다. 종이의 고유 질감이 죽어버리기 때문이다. 요즘 사용되는 활자체 대부분은 형태가 너무 단조롭고 활자 비율의 리듬도 지나치게 규칙적인데, 이런 면모는 특히 기계조판을 했을 때 더 잘 드러난다. 이 때문에 인쇄물의 전체 인상이 극도로 단조롭고 차가워지며, 책을 만들 때도 가끔 이런 무관심이 그대로 반영된

다. 하지만 훌륭해 보이는 책은 단지 산술적 계산이나 최소한의 에너지 소모로 만든 결과물에 그쳐서는 안 된다. 종종 우리가 만든 책에 대해 외국에서 들려오는 찬사를 누리는데, 이는 우리 책이 원래 가지고 있는 아름다움 때문이 아니라 전적으로 수준 높은 우리 인쇄 기술의 덕으로 돌려야 한다.* 우리와 어깨를 나란히 할 만한 생산 기술과 방법을 다른 여러 나라가 가지고 있지는 않다. 하지만 일상용품으로서의 책에 대한 심드렁한 태도는 여기와 다를 바 없이 다른 나라에도 만연해 있다. 책이 정말 필요하다면 생산 기술의 한계로 책의 수준이 떨어지는 정도는 당연히 헤아려 넘어가야 할 것이다. 어떤 분야의 전문 서적이 잘 팔린다는 것은 절대 그 책이 아름답게 만들어져서가 아니다. 무언가 본질적으로 필요한 것은 예술이 아니다. 예술은 언뜻 불필요해 보이는 것에서 시작한다. 일단 책의 모습이 편안하게 다가오고 일상용품으로서도 더할 나위 없어 보일 때, 기꺼이 그 책을 사서 집에 가져오고픈 마음이 생긴다. 이런 책이야말로 진정한 서적 예술의 작품으로 가치를 부여할 수 있을 것이다.

책의 전체적 느낌을 편안하게 하는 데 훌륭한 종이가 이바지하는 정도는 세심한 타이포그래피보다 절대 덜하지 않다. 하지만 이 사실은 너무나 자주 간과되고 있다. 종이를 만든 이의 노련한 손길이 드러나는 책은 정말이지 너무나 찾아보기 힘들다! 종이는 그저 그 두께가 얼마나 되는지, 낱쪽 크기에 맞는 유연성이 있는지만 얼핏 보고 넘어갈 것이 아니라, 책을 기획하고

* 이 문장과 이후에 언급하는 내용은 스위스에 해당한다.

디자인하는 전체 과정에 기반해서, 그리고 활자체의 성격과 책의 분위기에 들어맞는지 등을 고려해서 아주 면밀하게 선택할 수 있다. 종이의 표면 질감, 색조, 그 외의 성질이 책의 모든 부분을 완벽하게 어우를 수 있도록 말이다. 우리의 제지업계는 이런 요구에 부응할 준비가 항상 되어 있으며, 여기에 비용이 더 들어야 할 이유도 전혀 없다.

그저 순백색 종이는 책의 내용에 따라 꼭 필요할 때만 사용되길 바랄 뿐이다. 하지만 내게는 이런 종이를 반드시 써야 할 경우가 쉽게 떠오르지 않는다. 어떤 책에 '꽃잎처럼 흰' 종이를 쓰도록 권한다는 것은 우리가 하얀 꽃을 보며 얻는 즐거움을 굴욕적으로 남용한 것과 같다. 흰색 꽃잎은 이토록 곱고 아름답지만, 본문을 인쇄할 종이의 색조로는 어울리지 않는다. 그에 비해 '눈처럼 흰' 종이는 이미 이름에서부터 너무 눈부셔 방해될 정도의 흰색이란 느낌이 들어서 그런지 남용하는 빈도도 낮다.

경제 사정이 좋지 않아 궁핍한 시절에는 회색 종이나 곰팡내 나는 누르스름한 종이를 많이 썼다. 이 어려운 시기를 잘 넘겼다면 이제 다시 훌륭하고 질긴 종이로 만든 책을 기대하는 것이 당연하다. 모르는 사람들이야 좋은 종이는 마땅히 흰색이어야 하고 색조 있는 종이는 오래가지 못한다고 오해하겠지만, 전문가라면 이런 생각이 틀렸음을 알고 사람들에게 잘 설명할 수 있어야 한다. 최고 품질의 회색 종이가 그랬듯, 흰색 종이도 10년 정도 지나면 가장자리가 변색하여 노르스름해질 여지가 있다. 이 모든 것이 종이의 원료에 달린 문제지만, 보통 사람들은 여기에 대해 잘 알지 못한다.

종이가 희다는 것은 품질이 좋다든지 오래간다든지를 보여주는 지표가 아니다. 부드러운 색조를 띤 종이는 원칙적으로 그 색을 알아채지 못할 정도여야 하는데, 이런 종이를 본문 인쇄용으로 쓰면 눈에 자극을 주지 않고 종이와 글을 잘 조화시키기 때문에 흰 종이보다 훨씬 낫다. 흰 종이에서 이런 효과를 보기란 아주 드문 우연에 속한다.

　　이 글에서는 종이의 품질보다 색조에 관해 이야기하고 있지만, 우리 주변에는 저렴한 종이에 인쇄해야 하는 책이나 책자도 많다. 원칙적으로 이런 종이에서 얻을 수 있는 가장 밝은 색조는 연한 회색인데, 이는 그리 편안해 보이지 않는다. 이런 회색 종이는 같은 밝기의 담황색 종이로 추가 비용을 들이지 않고도 대체할 수 있다. 나는 이렇게 종이를 바꿔서 최선의 결과물을 얻은 경험이 많다. 그렇다고 해서 종이의 품질 자체가 더 나은 것은 아니지만, 눈에는 더 편하다. 예전에 영국의 저렴한 펭귄북스 문고본 디자인을 재정비하는 작업을 할 때도 이처럼 종이를 바꾼 바 있다. 이 책은 지금 권당 3실링 6펜스에 팔리고 있다. 이전에 거부감이 들던 창백한 회색 종이는 따스한 색조의 옷으로 갈아입었고, 이제는 그보다 세 배는 비싼 책처럼 읽기 편해졌다!

　　심지어 요즘의 신문과 잡지에도 이렇게 다른 색조의 종이를 사용하는 방법을 따르면 더 좋을 것이다. 오늘날 일반적인 신문 종이는 이전의 펭귄북스 문고본에 사용됐던 종이처럼 회색에다 보기 흉하다. 따뜻한 색조의 종이를 쓰면 신문의 가독성에 분명 보탬이 될 것이다. 대부분 아름답지 못한 오늘날의 신문 타이포그래피가 종이를 바꾼다고 더 나아지는 것은 아니지만, 최

소한 우리 눈이 색조 때문에 고통받는 일은 없을 것이다. 이제 런던에서 발행되는 『타임스(*Times*)』 신문의 종이가 왜 따뜻한 색조였는지 짐작할 수 있을 것이다. 우리 신문의 불쾌한 회색 종이와 비교된다! 직접 가서 비교해보면 이 차이를 명확하게 알 수 있을 것이다. 앞서 설파했던 연한 색조를 띤 아트지의 필요성과 마찬가지로, 이 제안 또한 그저 그렇게 묻혀버릴까 봐 그것이 걱정이다. 이 둘은 공히 대중의 건강, 말하자면 수백만 대중의 눈 건강을 지키는 데 크게 의미 있는 제안이다.

　다시 말하지만, 종이의 흰색은 내구성의 상징이 아니다. 보는 데 눈이 부시고 불편해서 본문 인쇄용으로는 부적합하다. 이 용도로는 표백하지 않은 자연스러운 흰색이나 담황색처럼 아주 연한 색조의 종이가 필요하다. 아주 저렴한 책이나 잡지, 신문까지도 회색 종이가 아닌 색조 있는 종이에 인쇄해야 한다.

　한편, 특정 활자체에는 특정한 색조와 표면 질감을 가진 종이가 필요하다. 고전 활자체를 새로이 만들었다면 특별히 더 유념해야 한다. 활자체의 원형이 더 오래될수록 종이는 거칠고 색조가 어두워야 한다. 1499년에 만들어진 폴리필루스 안티크바(Poliphilus-Antiqua)[112]에 흰 종이를 쓰면 이 활자체의 가치와 효력이 전혀 드러나지 않는다. 이 활자체에는 1500년대 당시의 색조와 질감에 가깝게 만든 종이를 써야만 효과가 좋다. 1530년경에 나온 개러몬드도 이와 비슷한 예다. 한편, 18세기 후반에는 '흰' 종이를 선호했는데(다행히도 당시에는 종이 원료를 오늘날처럼 희게 표백할 수 없었다), 그 결과 바스커빌(대략 1750년)과 발바움 안티크바(대략 1800년) 등의 활자체는 거

212

의 흰색 종이 위에서 효과를 발휘한다. 대략 1790년에 나온 보도니만이 '완전히 흰' 종이를 감당해낼 수 있는데, 낱쪽과 활자 둘 다 커야 하고 특정 질감을 가진 종이를 쓸 때만 한한다. 희고 아주 매끄러운 종이 위에 인쇄한 검은 활자는 가장 자극적인 대비를 만들어내고, 보도니는 이 효과를 의도적으로 염두에 두고 만들어졌다. 하지만 이 대비 효과는 책을 편안하게 읽는 데는 큰 걸림돌이 된다. 19세기의 활자체는 이 보도니의 흐름을 좇는다. 지난 몇십 년 동안 보도니에 사용됐고 오늘날 볼품없이 되어버린 곰팡내 나는 누런 종이는 의도한 것이라기보다 의심 없는 품질 저하로 인한 예견치 못한 결과다.

오늘날 종이의 색조는 원칙적으로 제조 과정에서 첨가된 색소에서 만들어진다. 이제 여러 색조와 재료의 합성, 접착, 그리고 특별한 종이 표면 처리 등을 통한 셀 수 없는 조합이 가능해졌다. 우리는 이를 잊지 말고 더 자주 활용할 방안을 적극적으로 찾아야 한다.

책 디자인을 할 때 저지르는
열 가지 기본적인 실수

1. 잘못된 종이 규격: 필요 이상으로 크거나 폭이 넓은 종이는 책을 쓸데없이 무겁게 만든다. 책은 손에 들기 쉬워야 한다. 3:4(콰르트)보다 넓은 책, 특히 정사각형 비율의 책은 보기 좋지 않고 실용적이지도 않다. 가장 중요하고 아름다운 책의 비율은 2:3, 황금비율 그리고 3:4 비율이며, 이는 변하지 않을 것이다. 어중간한 A5 규격은 정말 좋지 않고, A4 규격은 가끔이지만 아주 쓸모없지는 않다. 폭이 넓은 책, 특히 정사각형 비율의 책 속장은 양장표지로부터 헐거워지면서 앞으로 떨어져 나온다. 폭이 25 cm보다 넓은 책은 꽂아서 보관하기 힘들다.

2. 들여쓰기하지 않아서 구조가 불분명하고 그 형태가 갖춰지지 않은 글: 유감스럽게도 직업교육학교에서는 이런 천편일률로 잘못된 방법을 '현대적'인 편지쓰기의 방법이라 가르치고 있다. 들여쓰기를 그저 '입맛의 문제'일 뿐이라 여기면 안 된다. 바로 여기서 책을 읽는 사람과 읽지 않는 사람이 갈린다.

3. 머리글자 없이 시작하는 첫 쪽: 글이 그냥 밋밋하게 시작되는 첫 쪽은 책을 무심코 펼쳤을 때 나오는 여느 본문 펼침면과 다를 바 없이 보인다. 어떤 이들은 글의 시작이 아닌 중간 어디쯤이라 여길 수도 있다. 각 장의 첫 쪽은 첫 글줄 위로 여백을 충분히 두든지 머리글자나 다른 요소로 강조해야 한다.

4. 책의 모든 부분에 단 하나의 활자 크기만 사용하는 무의미함이 불러온 형태의 부재: 각 장이 첫 글줄의 강조 없이 그냥 시작되거나 제목과 출판사 정보까지 본문과 같은 활자체와 크기로 된 것도 모자라, 대문자로 된 글줄 하나 없이 만들어진 책은 독자에게 어려움만 선사할 뿐이다.

5. 흰 종이 그리고 너무 밝은 흰 종이: 눈에 아주 좋지 않을뿐더러 대중의 건강도 해친다. 너무 눈에 띄지 않는 연한 색조(상아색이나 그보다 약간 짙은 색. 하지만 크림색은 피한다)의 종이가 거의 모든 경우에 가장 좋다.

6. 흰 표지: 마치 흰 양복처럼 오염되기 쉬우므로 좋지 않다.

7. 책등이 평평하게 양장 제본된 책: 제본된 책의 책등은 바깥쪽으로 약간 볼록하게 튀어 나와야 한다. 그렇지 않으면 책을 여러 번 여닫고 나면 책등이 안쪽으로 굽어 들어가고 그만큼 책배 쪽, 다시 말해 책의 바깥쪽으로 튀어나온다.

8. 가로로 써도 충분한 두께의 책인데도 세로로 커다랗게 쓴 책등 제목: 책 제목은 멀리서 잘 읽혀야 한다.

9. 책등에 아예 제목이 없는 경우: 두께가 3mm 이상인 책에 책등 제목을 뺄 핑곗거리는 없다. 이런 책을 책꽂이에서 어떻게 다시 찾으란 말인가. 글쓴이의 이름도 빠지면 안 된다. 책꽂이에 책의 위치를 정할 때 종종 기준이 되기 때문이다.

10. 작은대문자, 기울인꼴, 따옴표를 바르게 사용하는 방법을 모르거나 잘못 사용하는 일: 130쪽을 참고하기 바란다.

끝